Charles of Countries assets a few transfer of the Countries of Countri	TO POST TO EAST TO A POST OF A POST OF STREET		

近年來由於建築設備與專門設備廣泛的被應用在室 內設計工程上,室內工程與建築結構的連續性更形重要 ,其綜合性的必要也大爲增加,筆者深感作爲一位室內 設計工作者,毋論在設計或繪圖方面都應具備更廣泛的 專業知識。

設計屬於內在的揮發,不具固定模式,而繪圖的方 法與技巧則有規矩可循,一分精確的圖說包含以下幾個 特性:

- (1)有助於表達及溝通
- (2)促進設計工作的專業化
- (3)便於施工,提昇施工品質
- (4)作爲工程估價和驗收的依據

本書就以上所提特性,分由三方面編寫,從最根本之基礎訓練到完整的套圖繪製作有系統的介紹——

(1)基礎訓練 舉凡線條、工程字、圖面規範、圖面屬性均作充分

解說。 (2)製圖實務

> 所提供三套完整套圖,以住宅、辦公室、大樓公共 空間三種不同性質空間規劃作個案介紹。

(3)各類細部與圖例

以近百頁篇幅詳細介紹室內設計各種家具裝修造形 之細部施工圖例,設計者可藉由這些圖例引發更多 的巧思,同時,圖例亦能迅速提供多樣化的比較和 參考。

筆者謹綜合近年來從事室內設計工作,關於製圖實 務所見所聞及個人心得,希望提供給各位初學者以及從 事此項工作者作爲參考。

筆者更希望藉此書的出版,能促進室內設計工作者 整體力量的發揮,在可以預見的將來,得以看到更多專 業的創作,使室內設計的資訊充分交流,共同開發知識 領域。

祝福每一位對室內設計有興趣的朋友都能在快樂中 學習、成長。

編著者:彭維冠

學經歷: 逢甲大學建築系畢業

明德家商室內設計科教師 設計公會鑑定甲級設計師 台中市設計公會學術委員 金鼎環境設計公司(現)

著 作:室內佈置概論(一) 室內佈置(二)

目 錄

第一	章	導論				 1
1-1	室区	設計之	現況			 2
1-2	室内	設計製	圖的意義	ŧ		 3
第二	•		的基本规			
2 - 1	製圖	间的基本	規範			 12
2 - 2	製圖	间符號與	簡寫縮字	c		 15
第三	章	室內詞	2計製圖	圖內容與	屬性	 25
3-1	圖學	基原理…				 26
			務製圖…			
			工地現況			
			和地坪平			
			詳圖			
3-2-4	燈具	電器配	線圖			 52
			調工程…			
			施工詳區			
3-2-7	透視	見圖				 64
3-2-8	材料	 及色彩	計劃			 66
3-2-9	其他	<u>1</u>				 68
第四	章	基本語	川練與表	現技法	.	 70
			方式			
			į · · · · · · · · · · j			
4-1-3	線條	的運用				 74

	線條粗細層次	
	線條繪製方法	
4-1-6	線條的組合	
4-1-7	出線頭畫法	78
4-1-8	徒手畫·····	80
4-2	工程註字	82
4-2-1	中文字·····	83
4-2-2	英文字與阿拉伯數字	86
4-3	比例尺的運用與尺寸單位換算	88
4-3-1	比例尺的運用	88
4-3-2	單位換算	88
第五	章 實務製圖範例	89
5 - 1	化粧品公司辦公室設計	90
5—1 5—2	化粧品公司辦公室設計	90 110
	化粧品公司辦公室設計 大樓公共空間設計 住宅空間設計 (主空間設計)	110
5—2 5—3	大樓公共空間設計······ 住宅空間設計······	·····110 ·····140
5-2	大樓公共空間設計	·····110 ·····140
5—2 5—3	大樓公共空間設計 住宅空間設計 章 細部與圖例 入口立面、門窗、門扇	110 140 181
5—2 5—3 第六 :	大樓公共空間設計 住宅空間設計 章 細部與圖例 入口立面、門窗、門扇 地坪、踢脚板	110 140 181 183
5—2 5—3 第六 6—1	大樓公共空間設計 住宅空間設計 章 細部與圖例 入口立面、門窗、門扇	110 140 181 183
5-2 5-3 第六 6-1 6-2	大樓公共空間設計 住宅空間設計 章 細部與圖例 入口立面、門窗、門扇 地坪、踢脚板 壁面、隔間、端景 平項、照明形式	110 140 181 190 194
5-2 5-3 第六 6-1 6-2 6-3	大樓公共空間設計 住宅空間設計 章 細部與圖例 入口立面、門窗、門扇 地坪、踢脚板 壁面、隔間、端景	110 140 181 190 194
5-2 5-3 第六 6-1 6-2 6-3 6-4	大樓公共空間設計	110 140 181 190 194 204
5-2 5-3 第六 6-1 6-2 6-3 6-4 6-5	大樓公共空間設計 住宅空間設計 章 細部與圖例 入口立面、門窗、門扇 地坪、踢脚板 壁面、隔間、端景 平項、照明形式	110 140 181 190 194 204 212
5—2 5—3 第六 6—1 6—2 6—3 6—4 6—5 6—6	大樓公共空間設計	110 140 181 190 194 204 212 250

The state of the s			
			10.10.00.00.00.00.00

第一章 導論

1-1 室内設計之現況 1-2 室内設計製圖的意義

第一章 導論

1-1 室內設計之現況

目前,台灣室內設計工作和建築裝修工程蓬勃發展是一個不爭的事實,在實際的案例中,我們發現從一間小臥室到一個大型「休閒廣場」,都曾有委託室內設計師精心設計者,究其原因,簡言之有以下幾項主要因素:

- (1)台灣經濟快速發展,國民所得提昇,個人或家 庭有足夠的經濟能力負擔這項消費。
- (2)為追求生活上的方便以及更高的生活品質,另 則由於室外生活環境品質的普遍低落,而轉向 求取室內環境的提昇。
- (3)由於科技進步,高品質的建材及家電產品不斷 發展生產,因而刺激消費意願。
- (4)一般住宅型式及販售情形,使得居住者在進住 之前須裝修一番,室內居住空間才算完成。
- (5)一般商業空間為突顯其特性或吸引顧客,不惜 競相花費鉅資在裝修工程上。

室內設計工作和裝修工程雖然如此蓬勃,但一般大衆對於室內設計工作認知仍然不足,同時也未給予適當定位,而設計師本身對其作業範圍也未給予界定,舉凡室內設計裝修到室外景觀裝修多全程負責,形成一種特有現象。有不少業主從委託設計師設計到工程發包,由於作業流程不夠明確,因而紛爭迭起,這種現象不但無助於專業性及工程品質的提昇,反而使整個市場呈現紛雜的現象。

由於室內設計及裝修工程日益被重視,其工 作範圍有不斷擴張之趨勢,工程範圍不但包括一 般裝修工程,甚主包括了屬於建果的相關工程, 如建築立面裝修、建築設備、水電管線工程、室 外景觀等。基於社會普遍要求,設計工作範圍不 斷擴張和工程費用不斷提昇等因素,吸引不少就 業人口紛紛加入了這個行業,有些建築師事務所 也兼從事室內設計工作,我們欣見這種蓬勃現象 ,更期待專業的提昇。

中國或西方的傳統建築,從規劃設計到工程 完成,多由「建築師」一手策劃。傳統建築營造時 ,通常不會把建築結構體和裝修工程分開,係視 爲一個整體,因此建築空間更能表現出其獨特的 風格。

《大英百科全書》解釋:「室內設計是建築的 一個專門性分支」。若從這個角度來看,室內設計 可說是整個建築設計的下游工作,以目前台灣一 般建築設計工作而言,通常室內細部工程裝修、 室內色彩、家具配置並無進一步之規劃,這些工 作便交由室內設計師來處理。而從目前房屋販售 及實質設計工作來看,建築和室內分別設計係屬 必然,我們稱之兩階段性工作,一般非私宅或特 定用途之建築,由於銷售對象的不確定,同時為 保留彈性及考慮買主的差異觀念,使得建築設計 和室內設計不適合一次完成,何況兩項工作作業 繁複,若硬要把兩者合為一體,不但勉強且不切 實際,分別處理反而是一種方便之道,但並不表 示這種處理方式就沒有缺失,往往因室內工程施 工必須改修部分建築結構或隔牆,致造成不便及 浪費,權衡事實,室內設計實宜從建築設計中劃 分出來,並成為一獨立科學,此乃時勢所趨;換 言之室內設計是建築設計的延伸以補建築設計之 不足,而建筑訊訊是富內設計之根本,兩者可謂 相輔相成。

1-2 室內設計製圖的意義

製圖是補捉及表達空間的媒介,由於點、線、面是三度空間與二度空間的共同要素,如何尋求最便捷有效的方法,將三度空間表現在二度平面空間,除了從學理方面不斷的推研析繁化簡理出系統外,並須不斷的發展各種製圖工具,並釐定有效的規矩符號求取精準而完善的表達效果;富有創意的設計理念須藉由精良的繪圖技法來表達。

製圖就像語言或文字一樣,為了便於溝通及 傳達,遂創立了各種符號語彙和製圖原理及規範 。其意義至少包括下列幾點:

(1)便於事先規劃與設計

設計工作考慮因素相當繁多,為了使作品更臻 完美及預測其作品效果,事先的規劃及設計乃 必然之過程。

(2)助於表達及溝通

設計師可以充分藉由圖說來表達其設計意念及 構想,而製圖同時也是設計師與業主或設計師 與施工者的最佳溝通工具。

(3)促進設計工作的專業化

設計師或繪圖者接受有關製圖的各種訓練,一 般言之,可藉由製圖檢驗其專業能力,精良的 製圖不但可促進設計的專業化,進一步則可提 昇設計水準。

辦公室空間設計

(4)便於施工,提昇施工品質

工程施工品質不夠精良,因素固然很多,而圖面的不完整或錯誤常會造成工時浪費或施工錯誤,要提昇施工品質或精密度,首先應提昇製圖的精密度和完整性,一分完整精良的圖說自然便於施工和提昇施工品質。

(5)可作爲工程估價和驗收的依據

圖說的不完整常造成廠商估價的困難和業主驗 收的不便。在施工工地常會聽到「按圖施工」和 「口說無憑」這兩句話,因此完整精良的圖說便 成爲工程估價及驗收的最後依據,同時可減少 廠商與業主之間的糾紛。

「室內設計師」在國家法律上並無特別之規定 ,加上其工作之性質,可說人人皆可爲之。過去 在台灣少有學校或專門機構培訓這方面的專業人 員,到近年來始有大學及商職設立了室內設計專 門科系。目前從事這項工作者,學歷背景不盡相 同,在專業製圖方面,常用各自的方式表達, 法雖各有特色,卻缺乏統一之模式,易造成施工 與識圖上的困擾,一般言之,製圖原理殆不至於 引起爭議,但在符號及語彙表達方面卻顯得報 ,加上工程的繁複,製圖時牽涉到各種符號及語 彙的表達,如建築結構、水電管線、燈具符號, 類別表達,如建築結構、水電管線、 家具大樣等,實有統一之必要,筆者以爲,若其 他相關工程已建立之系統應延用,以便溝通,實 不宜再創新符號徒增困擾。

飯店、餐飲空間設計

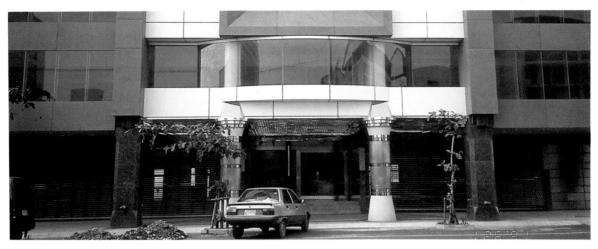

大樓公共空間設計

大樓公共空間景觀設計

住宅空間設計

住宅空間設計

第二章 製圖的基本規範 與符號

- 2-1 製圖的基本規範
 - 2-2 符號與縮字
 - . 建築平面符號
 - . 家具平面符號
 - . 電工習用符號
 - . 建材剖面符號
 - . 建材表面符號
 - · 室外景觀符號 · 圖面指示符號
 - . 門扇指示符號
 - . 縮字符號

第二章 製圖的基本規範與符號

2-1製圖的基本規範

各種工程製圖各有不同的規範,如建築物工程施工之前,設計圖須事先經政府單位審核,俟建築執照核發後,始能營建,至於送審圖面則由相關建築法規規範,而室內設計工程並無法律上的規範,因此室內設計製圖通常以個案實際作業需要為準,至於須繪製何種圖面或多少圖面或多少圖面上程施工時,施工圖是不能或缺的,圖面宜以精簡正確為佳,但無法充分表達時,則須增加圖說,或許一個櫃子須要好幾個剖面圖說才算完整,為了使整套設計圖及好幾個剖面圖說才算完整,為了使整套設計圖及施工圖充分而完整,除了繪圖技巧之外,製圖的基本規範也不能忽略。目前室內設計製圖系統雖未完備,並且缺乏具有效力的明文規範,但以目前實務作業而言,仍不難理出一些系統。

製圖爲了藍曬,通常採用採圖紙,紙張大小常見的有A1(菊全開)842×594、A2(菊對開)421×594、A3(菊4開)421×297,單位爲%。

圖紙為了便於紀錄查閱及檔歸,製圖時須填寫有關資料,有些公司為了作業上需要大都有各自填寫方式,如圖(2-1-1)一般言之圖紙應具備以下之基本資料:

(1)公司名稱:如某某室內設計公司,地址、電話。

(2)工程名稱:該項工程的總名稱,如陳公館住宅

室內設計。

(3)工程內容:該張圖紙上所繪細部工程名稱,如 主臥室衣厨詳圖。

(4)設計者:繪圖者、核對、核准、比例。

(5)修正、說明:一般圖面多以鉛筆繪之,若須修 改,在原圖上修改即可,修改時 應加以說明。

(6)圖號:該張圖紙所繪圖面之編號。編號依順序可用阿拉伯數字或英文字,惟一般習慣剖面圖(Section)以S作為代號,大樣圖(Detail)以D作為代號。如 表示第一個剖面圖上之第二個細部大樣圖。通常立面圖圖號標示在剖面圖或立面圖上。(圖2-1-2)

(7)張號:一般以5/40表示該項工程共有40張圖, 此乃其中的第5張。

(8)業務號:為便於歸檔各公司有其各自的業務編號,如790502表示79年5月的第二個案子。

	I	程	名	稱	I	程	內	容	修	正	期	說	明
公司名稱													

\Box	期	說	明	核	準	繪		設	計	比例尺	業主認可	圖號	張 號	備	註
		-				核	對	核	准	日期			業務號		
				-	-				-						

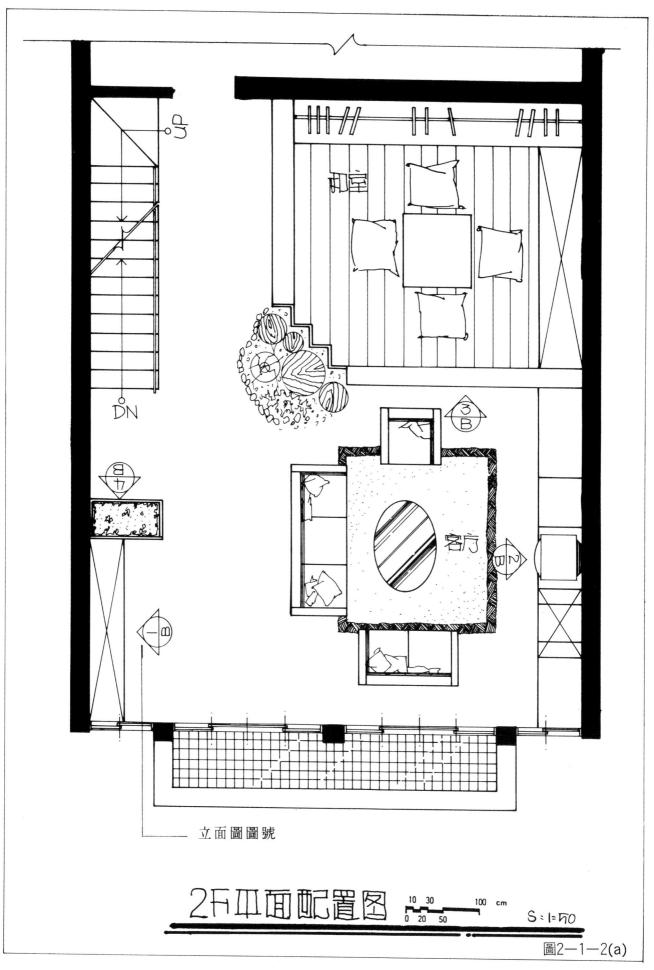

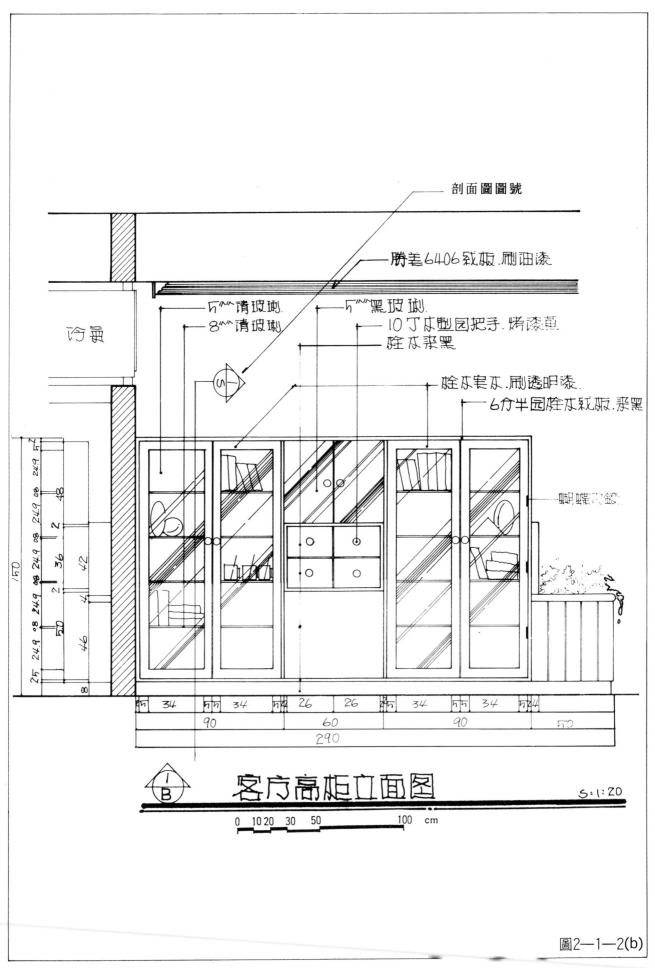

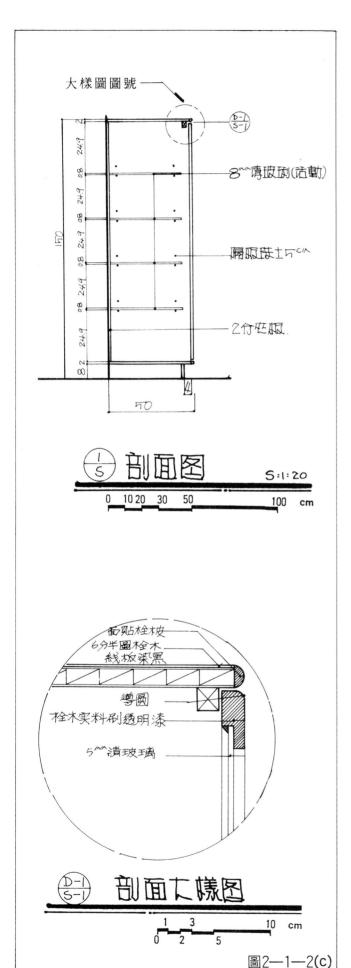

2-2 製圖符號與簡寫縮字

各種工程製圖項目繁多,為便於設計繪圖、 工程施工和資料保存等需要,因此將各種材料、 結構、電路配線等以不同的簡單符號或簡寫縮字 表達其意義,以便省去許多文字的說明而達到方 便、省時、易懂等優點。一般設定製圖符號大致 可歸納出以下幾項原則:

- (3)儘量簡化,以便於製圖。如: 高櫃、雙人床。
- (4)取其質感。如: 洗石子、 金屬、 金屬、 木材。由於有些材料質感相近,為便於分辨宜另附加註字說明。
- (5)符號與縮字並用。由於各種新產品不斷推出, 沒有適當的代表符號,但有些符號具有共通性 ,可以在相同符號上加註字說明,如 稱專用挿座、 会WP 屋外防水用挿座、 CL 吸項燈、 R 矮脚燈。
- (6)避免重複便於辨識。一般符號多能辨識,但有 些相同符號在不同的工程製圖代表不同的意義 ,如 可以表示高櫃、角材、中空部分和 電力分電盤等。
- (7)力求系統化和標準化。事實上,在國內外各行 各家所採行的符號並非完全統一或符合標準化 ,因此製圖時,如有必要應另製表說明。

目前,國內在室內設計製圖方面,如導論裡所述,因未建立完整的符號系統及製圖規範,部分從業人員又喜獨創一格,因此顯得紛亂,莫衷一是,爲減少製圖及讀圖之困擾,我們建議由學術單位及民間團體,共同制定一套常用、標準化之製圖符號,以便統一使用。

符號繪製之方法,一般多直接以製圖工具繪製,另則可使用家具板、符號板、字規或各種印章、樹章,方便又省時,但這些規板有固定之尺寸、而且比例種類並不齊全,使用時應特別注意。製圖符號會受到比例縮尺的限制而有不同詳細程度的表達方式。以下圖表中所列之各種符號及縮字,均係蒐集自各種有關書籍,這些書籍所列之符號並非完全相同,筆者僅加以整理以供參考。

(1)建築平面符號

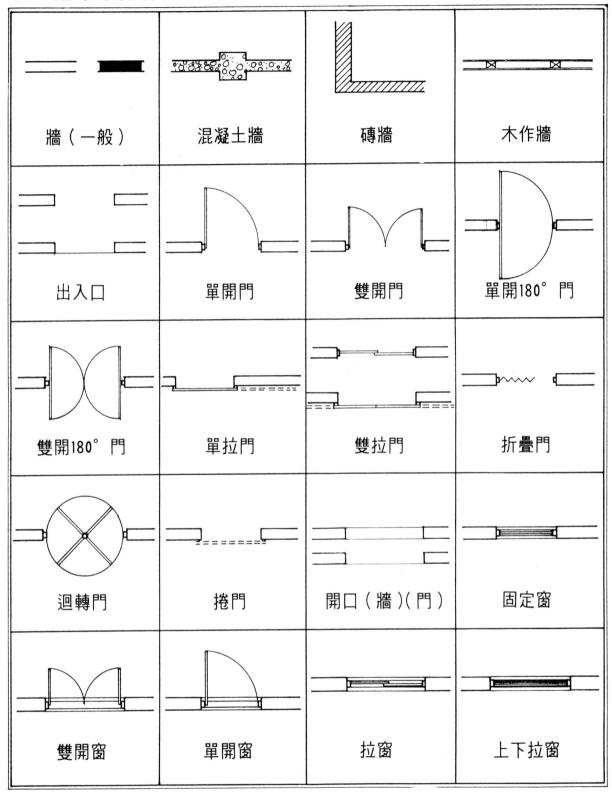

(2)家具平面符號

椅子	
沙發	
茶几	
書桌	
衣櫃	
高櫃	矮櫃
雙人床	
受八//	
┃ ┃單人床 ┃	
洗手槽 (物)	
馬桶 ————	下身盆 〇 〇
小便器	
浴槽	
冰箱	
瓦斯爐	

(3)電工習用符號

	開關	B	電	畲鈴			
S.	手按開關(一般單極)		燈	具	出	線	
Sa •a	手按開關(控制 a 燈具)			E	光燈		
Sp p	拉線開關		CL)	p)	及頂日	光燈	
•	按鈴開關		苗	人型	日光炸	登	
•	插座	P	F	管燈	:		
\ominus \odot	一般插座	CP	翁	車吊燈	ŧ.		
\bigcirc	接地型插座(三極)冷氣插座	S	<u> </u>	燈			
⊜R	電爐插座	R	鴙	を 脚燈	、檯炉	登	
⊖s	附開關插座	(C)	吸	列 煙			
⊖wp	防水插座(屋外用)		Ħ	烃燈			
⊖мн	電熱水器專用插座	$\overline{\mathbb{X}}$	信	角燈			
⊖F	風扇專用插座	(1	设射燈	k L	
⊖cw	洗衣機專用插座	OH ()	Ą	壁燈		
○ REF	冰箱專用插座	\otimes	出	口燈	(安全	全燈)	
\ominus E	抽油煙機專用插座		導				線
EI	防爆插座			電路	埋設於	〉混凝	土天花板或牆內
	出 線 口			電路	埋設於	〉地面	或混凝土地板內
J	接線盒				露裝之	と明管	
\odot	地板出線口		→A-	.1	分電路	各編號	2
\bigcirc	電視天線	□ 表	示導線	數			
1	電話	· ·		î	管線向	上裝	设
\$	擴音器	~		î	管線向	下裝	设
MIC	麥克風	,S		î	管線向	上及	向下裝設
(C)	對講機			ŕ	管線向	上裝	設
F 🐵	風扇	-		f	管線向	下裝	 設
△ WH	電熱水器			Ē	電話線	管	
△ CW	洗衣機	TV		Ē	電視天	線線	管
● REF	冰箱	—SP		ž	廣音系	統電	路

F-		火警系統電路	MOF	套裝電度表
	其	他	-GM-	瓦斯錶
	電	力總開關	-WM-	水錶
	電	力分電盤	AC	窗型冷氣
	燈	用配電盤	任任	電鈴
	燈	用分電盤		避雷針
	燈	用分電盤	S	負煙式火 警 感應器
	電	話端子盤箱		定溫
\bowtie	電	話總機		差動
4	接	戸線	14/1	電視共同天線
KWH	電	度表		

(4)給排水習用符號

	· 白 / l j l j 3//l ·		
	接頭	→↓	閘門閥
	肘形彎管		浮球閥
	45° 肘形彎管	->	球形閥
- ' 	三通管		止回閥(單向閥)
	45°三通管	→ T	水龍頭
	肘形彎管向上		冷給水
101	三通向下		熱給水
	三通向上		排水管
	肘形彎管向下		通氣管

(5)建材剖面符號

混凝土

紅磚

水泥砂漿

卵石

木材斷面(角材)

木材斷面

木材斷面(細木)

岩石

蜂巢板

線板

砂

泥土

夾板

6 分木心板

(6)建材表面符號

磁磚、面磚

洗石子

卵石

砌磚

砌石板

石材

木材

玻璃(鏡面)

木地板

拼花木地板

金屬板

磨石子

(7)室外景觀符號

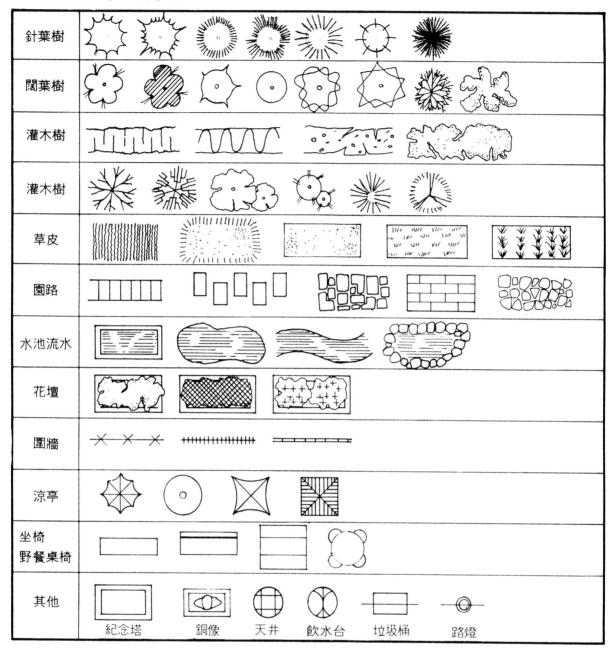

(8)圖面指示符號

	λ□	ΔΔ΄	表示依A-A向之展開圖
5 20	張號	•	地板高程
(5) A	圖號	#	規格、型號
1	剖面圖圖號	\oint	直徑
<u>3</u>	大樣圖圖號	@	固定間距
D A B		N ↑	指北針
C	立面圖方向及順序(順時鐘)	¢	中心線
A	圖面展開方向及圖號	S	剖面圖代號
2	圖面展開方向及圖號	D	大樣圖代號

(9)門扇開啓指示符號

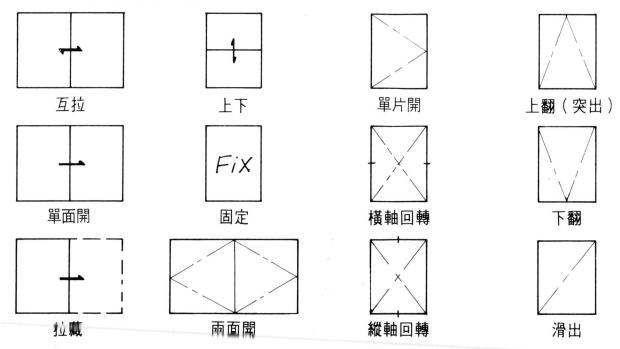

(10)縮字符號

R. C	鋼筋混凝土	LΒ	玄關	D	門	d	直徑
P. C	混凝土	L	起居室	W	窗	r	半徑
T	桁架	D	餐廳	S. D	鋼門	W	寬度
G	木樑	K	廚房	S. W	鋼窗	L	長度
В	小樑	В	臥室	A. D	鋁門	Н	高度
С	柱子	МВ	主臥室	A. W	鋁窗	D	深度
FL	地坪	Ва	浴室	W. D	木製門	t	厚度
S	樓版	REF	冰箱	W. W	木製窗	СН	天花板高度
1 F	一樓	ΤV	電視	E	東向	H. L	水平線
2 F	二樓	Т	電話	W	西向	V. L	垂直線
RF	頂樓	W H	電熱水器	S	南向	G. L	地平線
		G H	瓦斯熱水器	N	北向		
		C W	洗衣機				
		ELV	電梯				

第三章 室內設計製圖內容 與屬性

3-1 圖學原理
3-2 室内設計實務製圖
3-2-1 套圖目錄與工地現況圖
3-2-2 平面配置圖與地坪平面圖
3-2-3 平頂詳圖
3-2-4 燈具電器配線圖
3-2-5 給排水與空調工程
3-2-6 家具與內裝施工詳圖
3-2-7 透視圖
3-2-8 材料與色彩計劃
3-2-9 其他

第三章 室內設計製圖內容與屬性

目前,國內室內設計工程在實務作業方面, 由於整體設計觀念及工程施工相互搭配作業逐漸 被接受,室內設計除了最基本的室內裝修工程之 外,舉凡建築外觀裝修,室內建築設備,甚至廣 告招牌,亦有委託室內設計師作整體設計者。因 此,圖說內容及項目不但增加而且更趨專業化。 本章所要探討的就是室內設計及其相關工程的圖 說內容及屬性,在相關工程方面一般多具有高度 專業性,須有這方面的專業人才參與,其圖說探 討著重於基本的識圖,至於室內設計圖說則從圖 學原理及實務製圖作業兩個方向探討,茲分述於 後:

3-1 圖學原理

基本的圖學原理,市面上有很多專書探討。基本的圖學原理分為消失點透視投影法和平行線投影法兩種。消失點透視投影法分為一點、二點、三點,一般常用有一點和二點。平行線投影法則分為正投影、軸測投影和斜投影三種,其中軸測投影和斜投影又稱為立體投影,而一般工程製圖最常利用的就是正投影法,平面圖、立面圖和剖面圖皆屬之。本書僅就這個部分以室內設計製圖觀點進一步詳述:

(1)十曲国

平面圖即俯視(下視)之正投影圖,其息我自

- (a)自建築物或家具設施外部俯視之正投影圖; 亦即其外圍輪廓俯視之正投影圖。如圖 (3-1-1)
- (b)建築取其特定之樓層或家具設施取其適當之位置,水平切割面俯視之正投影圖,切割面係一剖面,其意義有如蛋羹經刀子水平切割後,把蛋羹上層部分取走所看到下層蛋羹的表面。建築平面圖切割面高度以人之視點高為準,但有時爲了包含更多資料,如高窗、樓梯下方之衛浴空間其高度可適度調整,一般慣稱垂直切割面平視之正投影圖爲剖面圖,而水平切割面俯視之正投影圖稱爲平面圖,或可稱爲橫剖面圖(圖3-1-2)

(2)立面圖

立面圖即自外部平視之正投影圖,平視方向有正視(前視)、背視、右側視、左側視,建築物立面圖可用方位(東向、東南向…)標示,一般室內則展開爲四個立面圖。(圖3-1-3)

(3)剖面圖

剖面圖就是垂直切割面平視之正投影圖,有如 蛋羹經刀子垂直方向切割後,其切割面平視之 正投影圖,換個說法就是切割面的立面圖,切 割位置視需要而定,同一切割面可以多端曲折 俾能包含較多資料。切割線應在平面圖或立面 圖標示清楚。

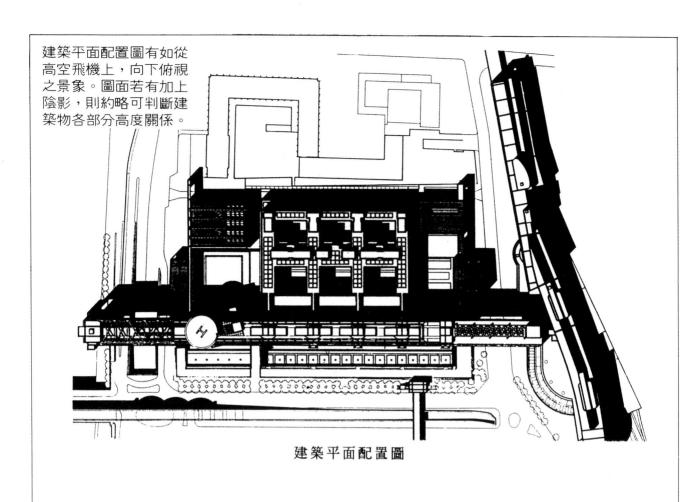

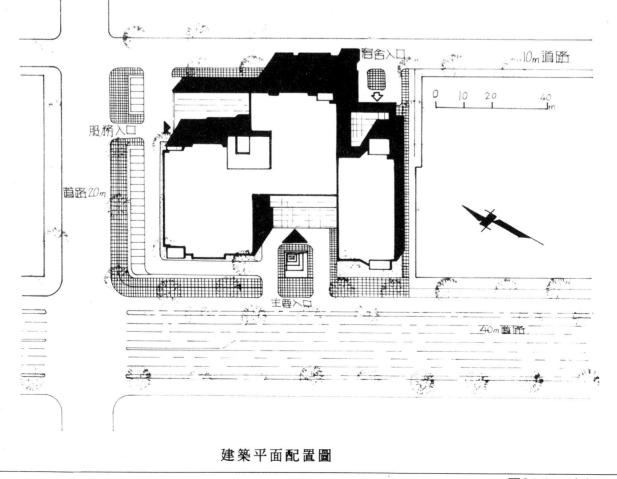

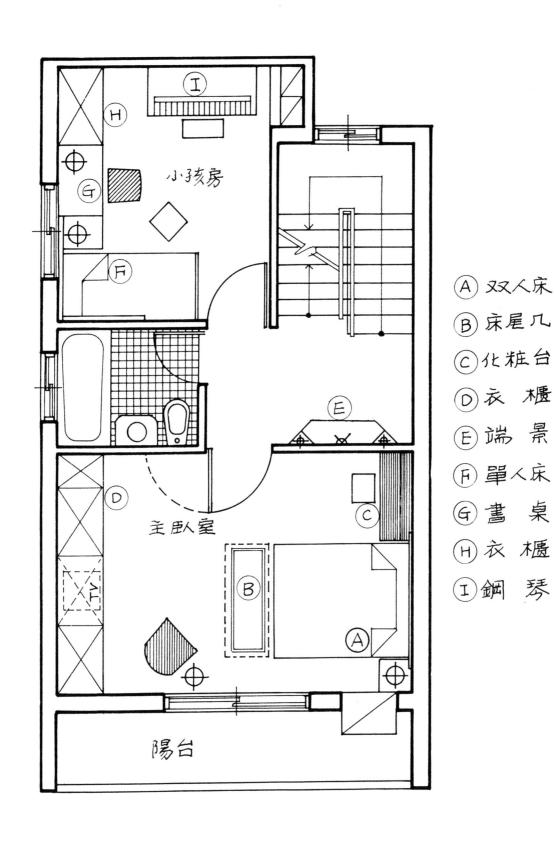

家具平面配置圖

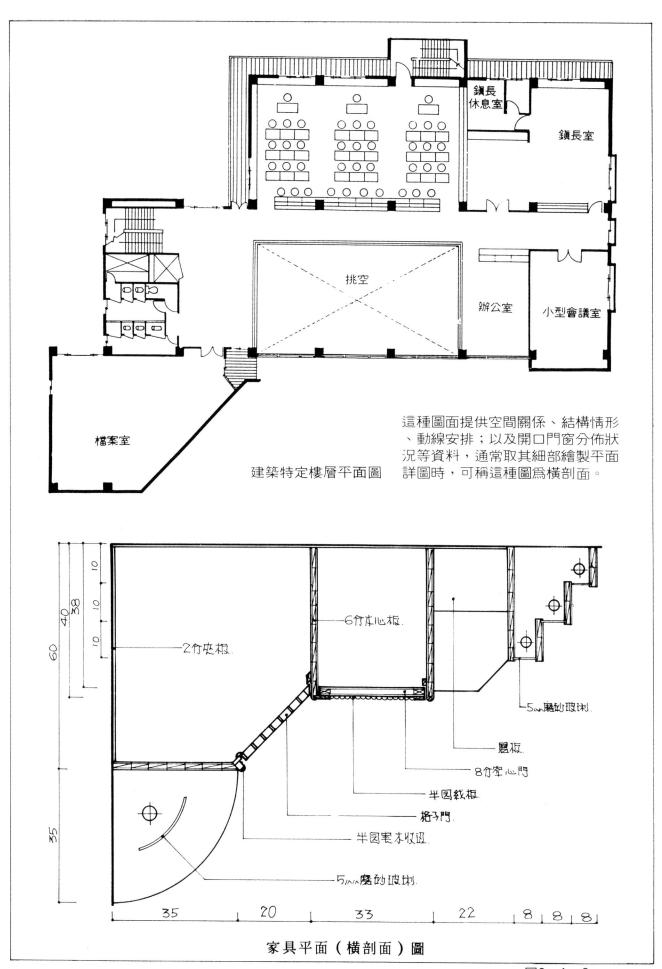

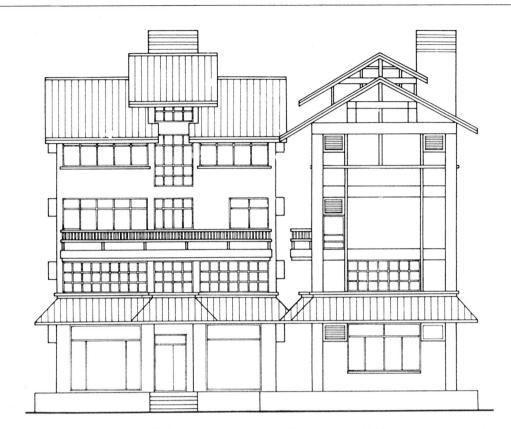

建築立面(南向)

建築立面圖,若能加上陰影一方面 可使圖面更生動,另則更具立體效 果。

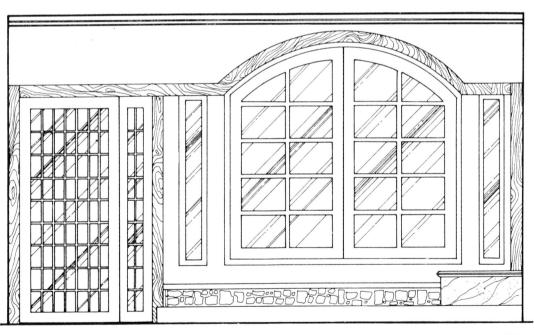

裝修(家具)立面圖

室內裝修 & 家具立面圖,可提供裝修立面與家具高度關係。若能簡繪其平面圖則其平面立面關係將更清楚,這種圖面和建築立面圖其意義可謂相同。

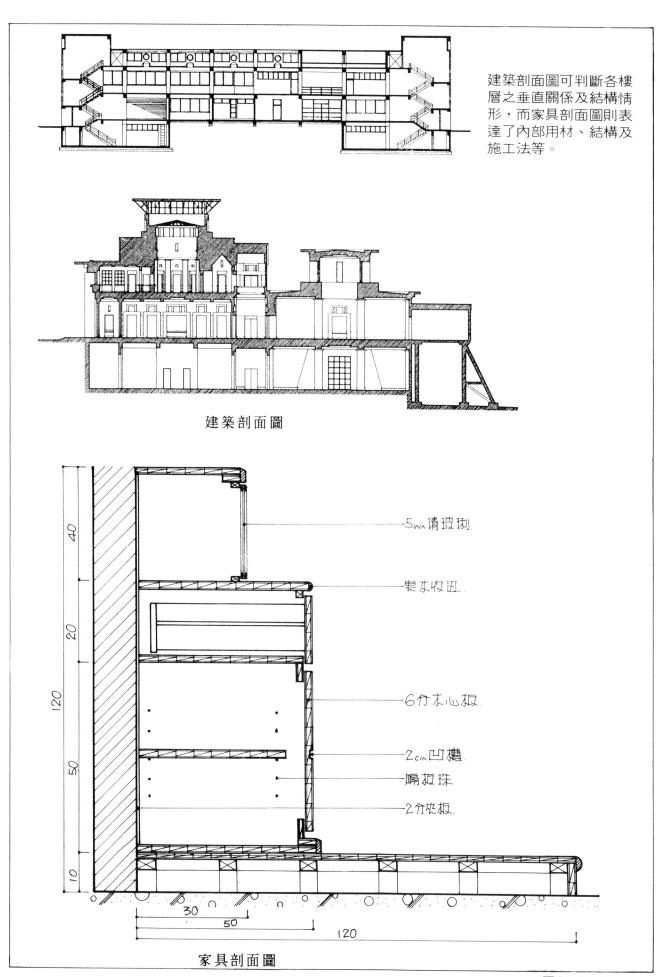

3-2 室內設計實務製圖

室內設計雖因個案設計內容不盡相同,就其作業而言則有一定之流程,一般案子,當業主與設計師達成設計費用、付款方式、設計時限等有關事宜之協調後,設計師便著手進行設計工作,設計師通常以簡易設計圖與業主溝通討論並加以修改,當設計定案後,始繪製詳細之施工圖,一般人對所謂設計圖和施工圖多所疑問,事實上室內設計之設計圖和施工圖的分別並不像建築設計這麼明顯。在此特將「設計圖」與「施工圖」作一說明:

「設計圖」廣義的解釋:凡以製圖器具或其他 適當方式,表達三度空間構思於二度平面上的各 種製圖,換個說法,凡各種工程設計所需的各種 正式圖說(包括施工圖)都可稱為「設計圖」。但一 般設計者在設計過程中為了不斷構思及修正,或 便於和業主溝通討論,依設計構想、空間造形、 各單元之比例關係和整體之視覺效果繪製圖說, 在這個階段設計者可能還未考慮到細部材料、 在這個階段設計者可能還未考慮到細部材料、構 造和尺寸,這種圖說,我們稱之為「設計圖」,這 種「設計圖」有別於「施工圖」,「施工圖」係針對工 程施工需要所繪製之精細圖說,圖面上須詳實標 明各部分構造、材料、尺寸、色彩和施工法等, 通常在「設計圖」定案後始繪製「施工圖」。

就室內設計實務作業中,部分設備和特殊工程設計恐非室內設計師所能獨立完成,通常需要相關專業人員的參與和配合,在這個章節,僅就一般住宅室內設計可能牽涉的範圍探討其圖說內容,並列出特別之注意事項分別敍述之:

設計圖(透視示意)

- ●建築設計之「設計圖」「結構圖」及 「施工圖」通常是分別繪製,可清 禁分辨。
- 在設計過程中,主要考量其平面立面、,及三度之關係,這種關係包括造形、動線、機能、量體、美學比例,整體視覺及特殊效果等,因此在未決定用材和細部尺寸結構,在這個階段的圖面都可稱為「設計圖」。

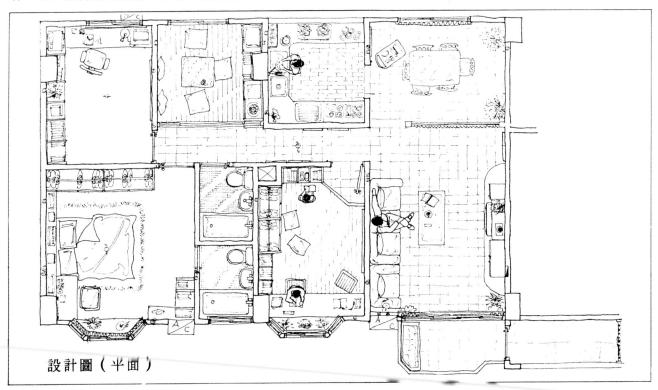

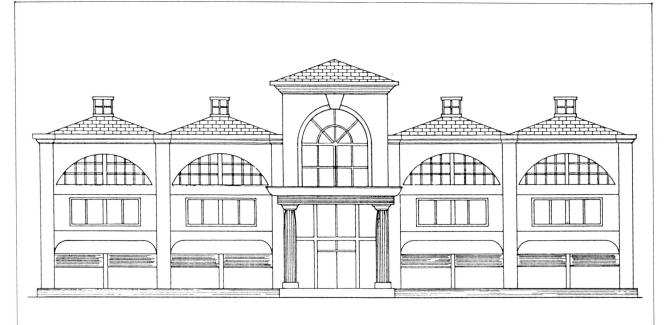

建築立面

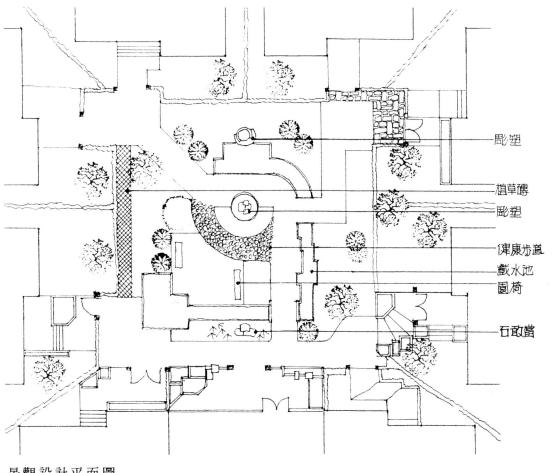

景觀設計平面圖

3-2-1 套圖目錄與工地現況圖

(1)套圖目錄表或明細表

一分完整的設計和施工圖說,習稱套圖,當圖面數量多時,爲便於查閱和存檔,應繪製其目錄表。目錄表資料應包括每張圖面之張號、圖號、工程內容等項目,其形式可依個別需要而定。(圖3-2-1)

(2)工地現況圖

一般建築室內空間可區分為已使用和尚未使用兩種,設計之初,應先進行工地丈量取得細部尺寸、材料後繪製工地現況圖(圖3-2-2)。若能取得原建築設計圖,也應先與現地核對無誤後,始能進行規劃設計,工地現況圖應載明所有相關尺寸和資料,並特別注意漏量、誤記、看錯和字跡潦草等事宜。

斗六劉公館設計案 施工圖明細表 業務編號: A890202						
張號	樓層	圖 號	I	程	內	容
1/18	1		一樓平面圖及庭	園景觀配置圖		
2/18	2.3		二、三樓平面配			
3/18	1		一樓平頂反射及			
4/18	2.3		二、三樓平頂反			
5/18	1	1-8/A	玄關高櫃及端景			
6/18	1	9-10/A	客廳高櫃平台詳			
7/18	1	1.2/B	客廳電視櫃詳圖			
8/18	1	3-5/B	客廳隔屏及高櫃			
9/18	1	6-9/B	琴房矮櫃及廚房			
10/18	1	1-3/C	餐廳高櫃及早餐			
11/18	2	1-4/D	客房床組及衣廚			
12/18	2	5-7/D	客房書桌、矮櫃			
13/18	2	1.2/E	主臥室床組、化			
14/18	2	3-6/E	主臥室衣廚、書	桌及書架詳圖		
15/18	2.3	7.8/E	· 主臥室衣廚及書房屛風矮櫃隔屛詳圖			
.5710	_,0	1-3/F			_	
16/18	3	4-8/F	書房書桌、書架	、神明廳罩門詳圖		
17/18	1	1.2/G	書房隔屏及電視	櫃詳圖		
., , , ,	·	2.3/F				
18/18		1/I	庭園圍牆正立面			

圖3-2-1

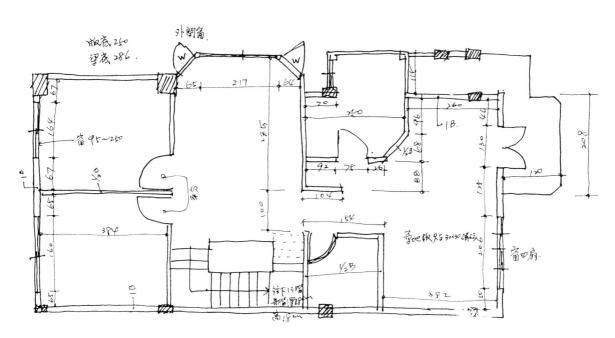

工地測繪現況圖

工地現況圖須詳實的測量其各個細部尺寸,由於室內尺度小,不能隨意忽略各個尺寸,如果必要宜另加立面圖、剖面圖或透視圖輔助表達。

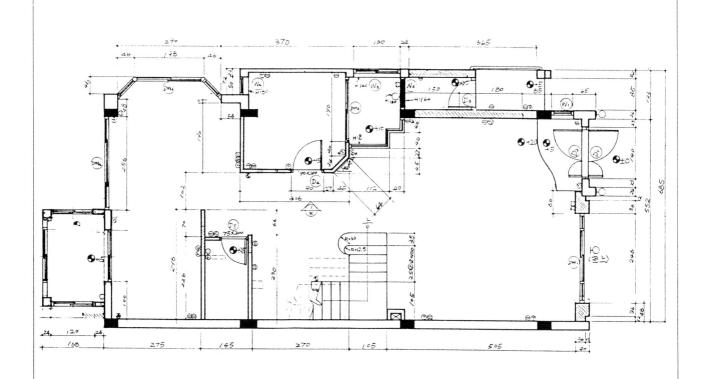

1樓增建平面图 s:1/50 (cm)

工地現況圖(依比例繪製)

3-2-2 平面配置圖和地坪平面圖

建築設計所稱的平面配置圖係指建築物在建築基地上之位置及與鄰近環境之關係,室內設計所稱的平面配置圖則表達室內空間的平面關係,尤其是家具設施配置和動線分佈等情形,設計時若配置不當,將嚴重影響空間機能與動線交通。繪製時應注意以下事項:

- (1)圖面應標明各種基本資料…隔間、門窗位置、 家具、內部裝修、衛浴厨設備。
- (2)若確知建築物方位,宜標示指北針,以供設計 時參考。
- (4)線條至少要有三種粗細層次而且清晰正確,切割面輪廓線用粗線,窗台線因非切割輪廓線宜用中線,家具輪廓線用中線,表現質感及剖面線用細線。
- (5)牆柱、門窗、家具的幾種表現方法(圖3-2-5)。
- (6)立面圖及剖面圖之圖號應在配置圖上標示淸楚 ,並注意其方向及位置。
- (7)圖面為求生動可適度加以美化,但不宜過於花 俏,以免影響辨識(圖3-2-4)。

地坪設計繪圖考慮因素

地坪機能:室內或室外、乾濕、防

滑等。

選材:質地、硬度是否可切割、防

火、防腐等。

尺寸:裁切尺寸、最大尺寸、最小

裁切尺寸、最大尺寸、厚度等。

質感色彩反光性等。

施工法:黏著劑乾式濕式或特殊施

工法交接處收頭方式。

美學:拚花、色彩搭配,尺寸比例

等。

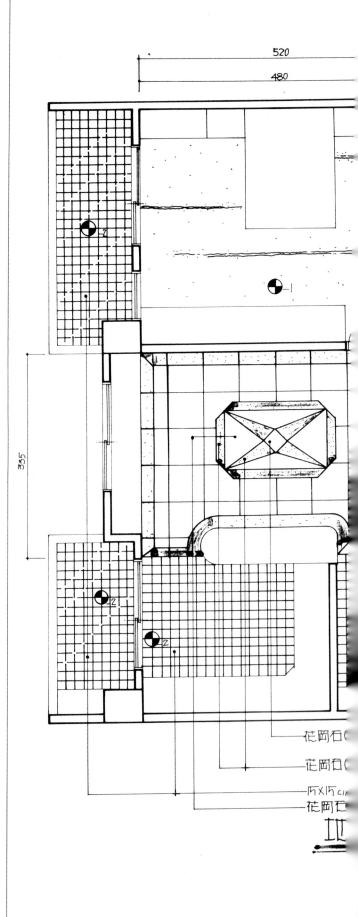

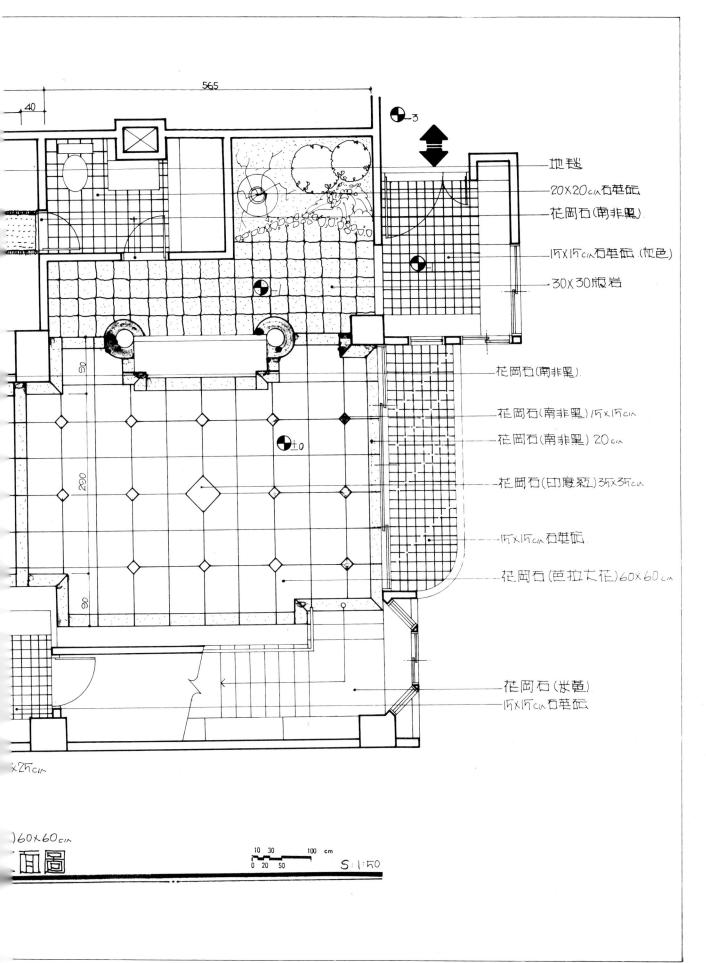

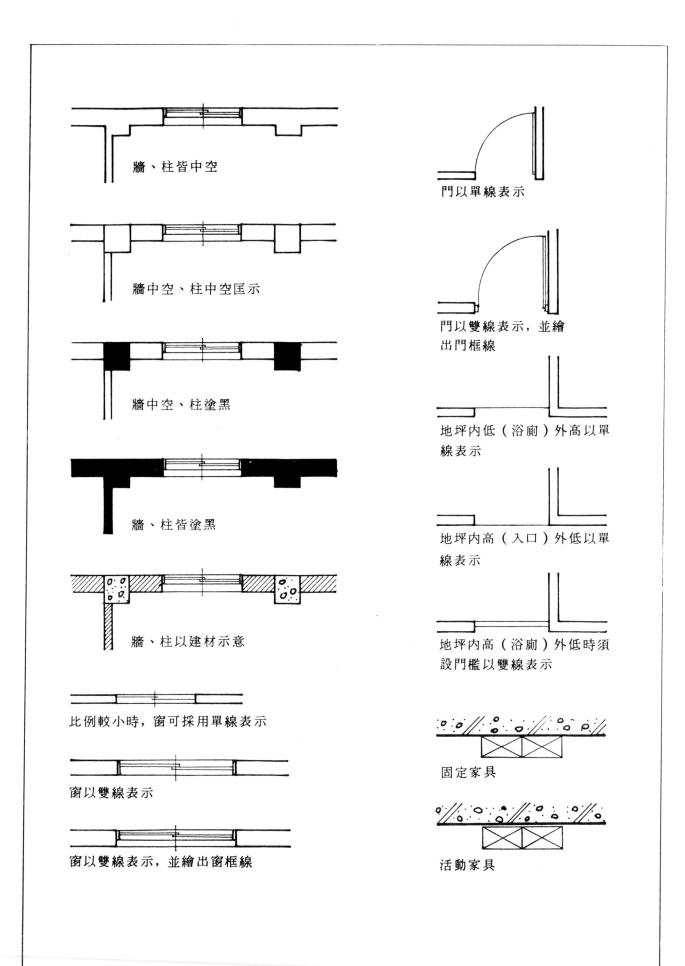

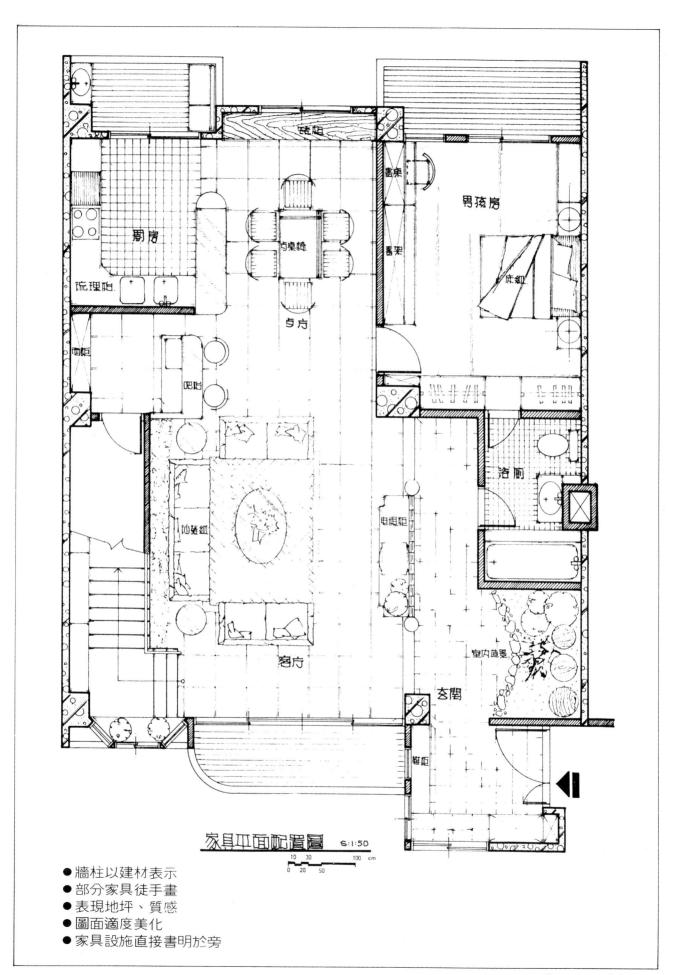

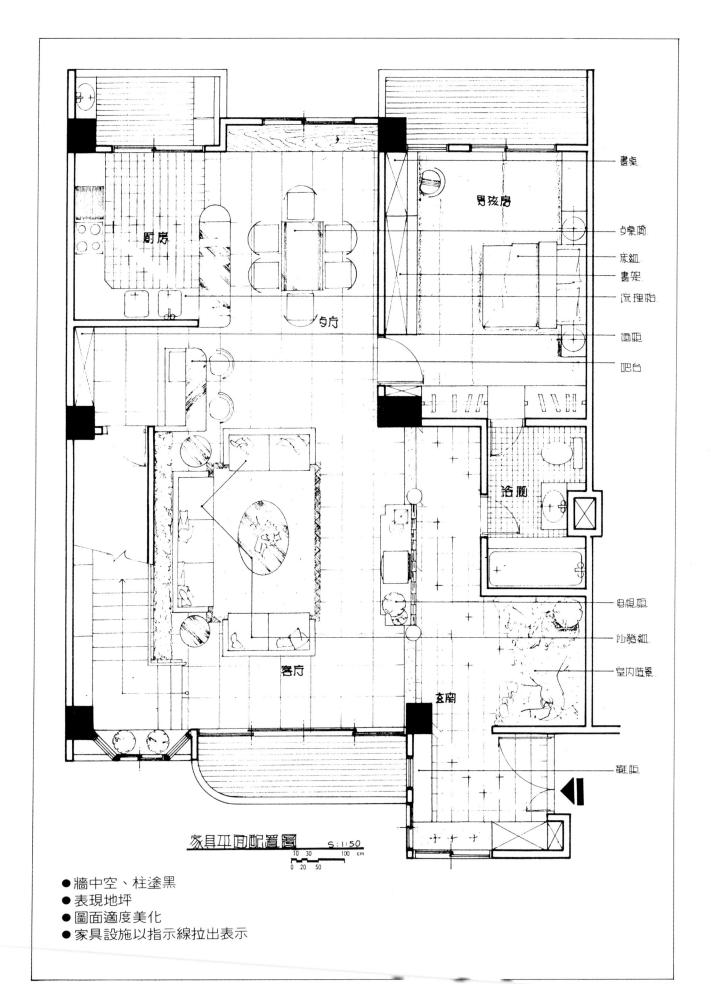

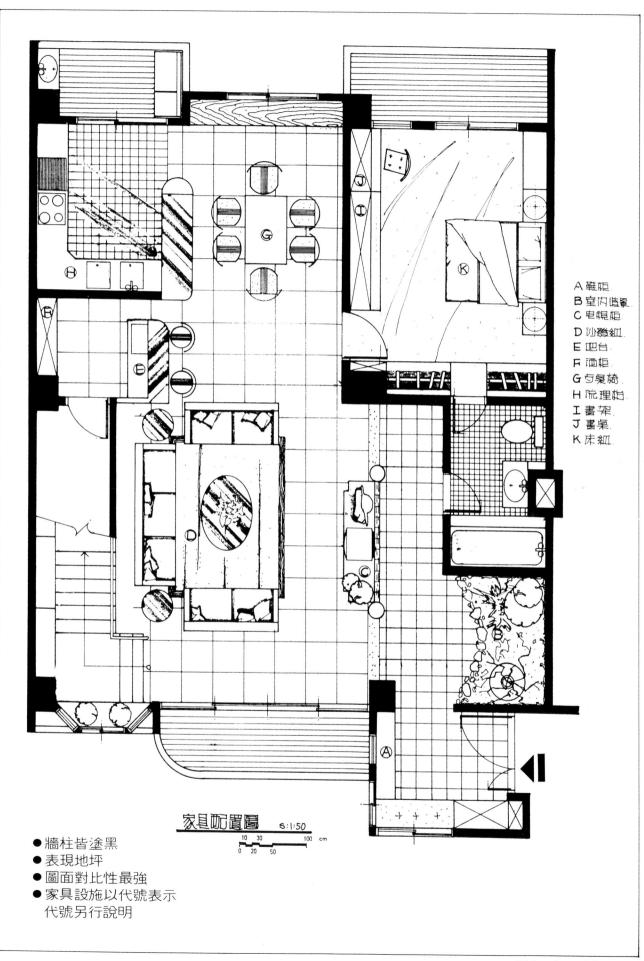

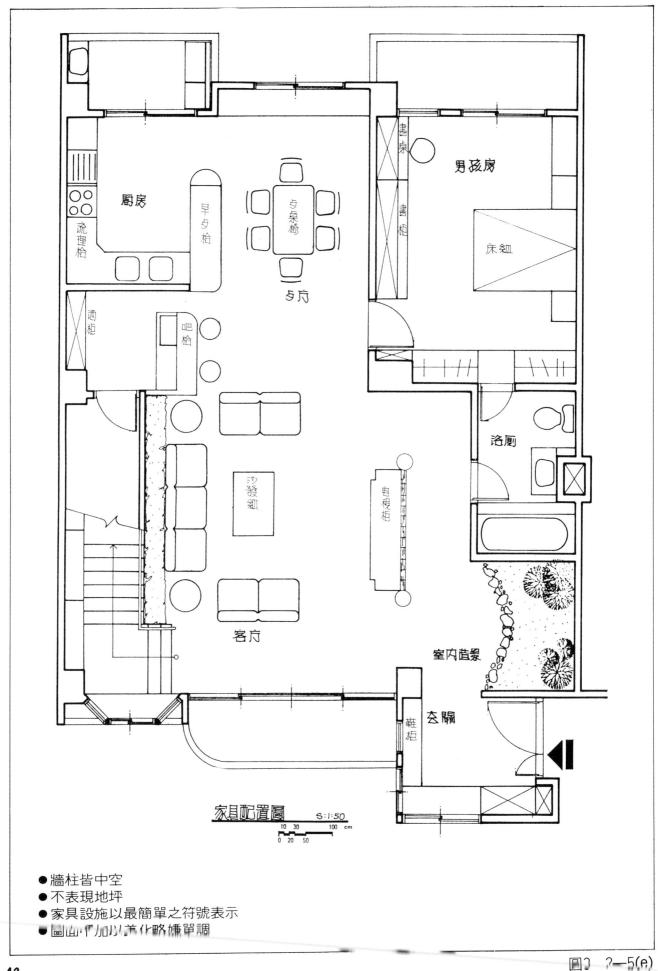

- ●廣告用之平面圖
- 圖面裝飾過度,雖美觀 但易影響辨識

3-2-3 平頂(天花)詳圖

平項詳圖應包括平面圖和剖面圖,平項平面 圖為了和平面配置圖相互對照,採用反射法繪製 ,簡單的說就是把地板當一面鏡子,天花經鏡子 反射後之俯視正投影圖,因此平項平面圖可稱為 平項反射平面圖,繪製時應標明各部分之高度, 樑的位置以虛線表示,直通平項之高櫃和門的位 置以 表示,其繪製方式有以下幾種:

- (1)平項平面圖和燈具配線平面圖兩者繪製在一起 ,其優點可看出燈具位置和平項之關係 (圖3-2-6)。
- (2)平項平面圖和平面配置圖兩者繪製在一起,其 優點可看出家具配置和平項之關係,家具以虚 線表示(圖3-2-7)。
- (3)平項平面圖單獨繪製,這種方式通常是平項造 形或燈具電器配線圖較為複雜而不適宜繪製在 一起時為之(圖3-2-8)。
- (4)繪製平項平面圖時可同時繪製其剖面詳圖,而 在繪製室內立面圖時可不必繪製平項剖面,另 一種方式則將平項剖面俟繪製室內立面圖時, 始一起繪製。兩者各有優劣,請讀者自行比較 (圖3-2-9)。

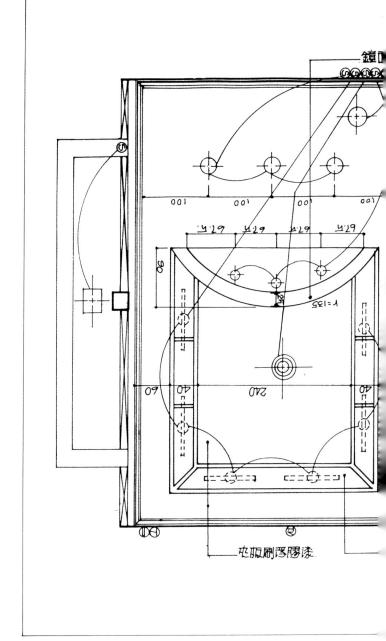

繪製平頂詳圖應注意事項

- ●應標明各部分尺寸及材料
- ●細部如有必要應另繪剖面詳圖
- 應標明各部分之高度(CH)
- 主意管線走向留設之空間,高程須 與之配合。
- ●建築設備留設之位置,如燈具、擴 音器,消防設施等。
- ●窗簾箱是否留設

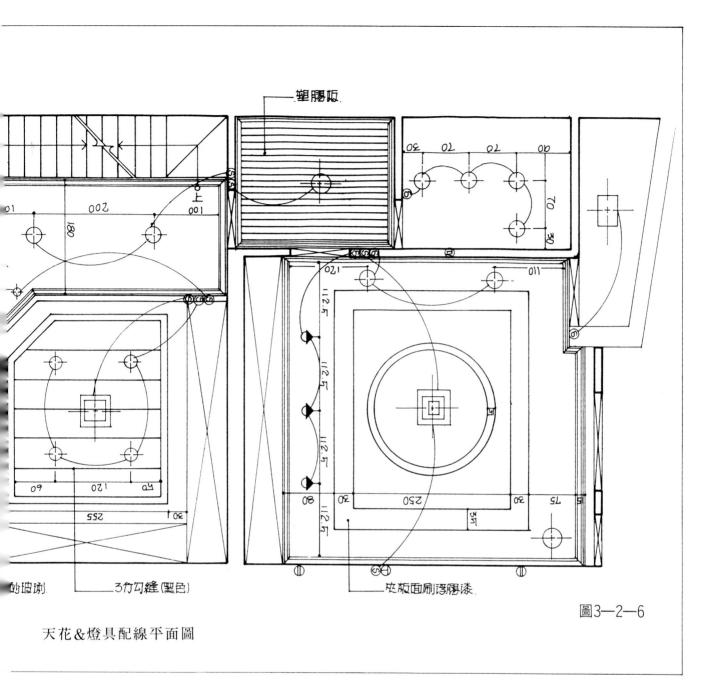

	圓型吊灯	Θ	插座
	力型吊灯	9	開閏
	和室切	Ф	电話插座
	日光灯具	8	电視插座
$-\Phi$	吸頂灯	•	打講机
•	担射灯		
\Diamond	嵌灯		
	日光灯		

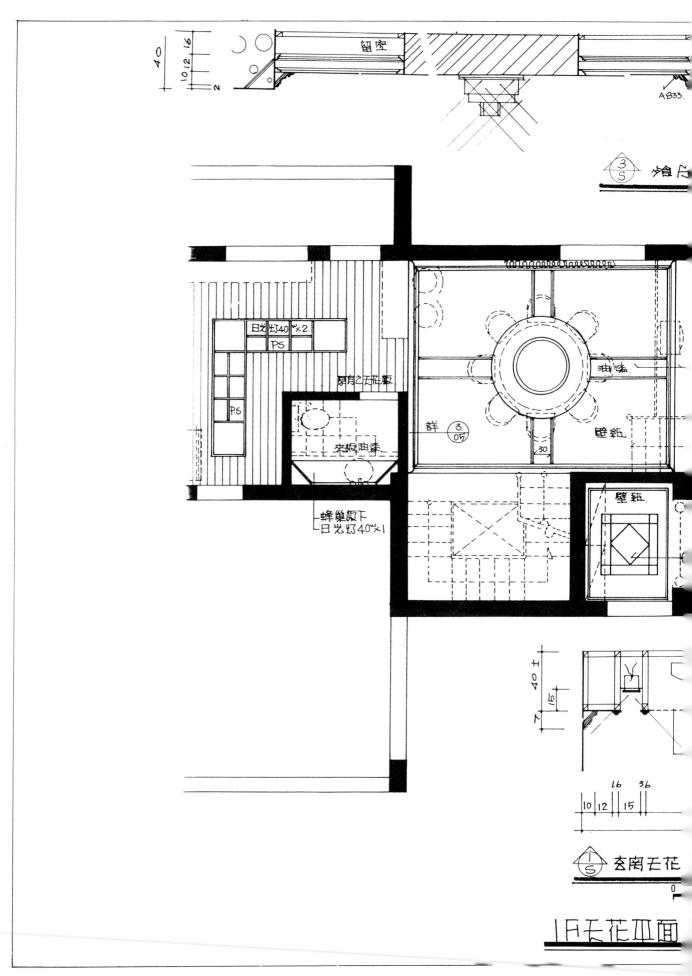

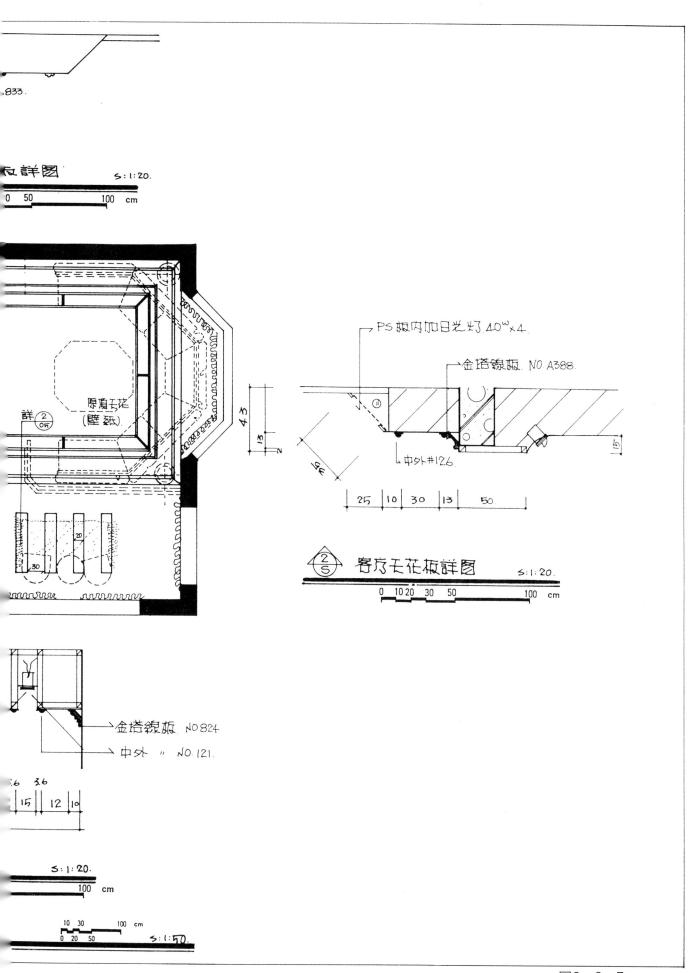

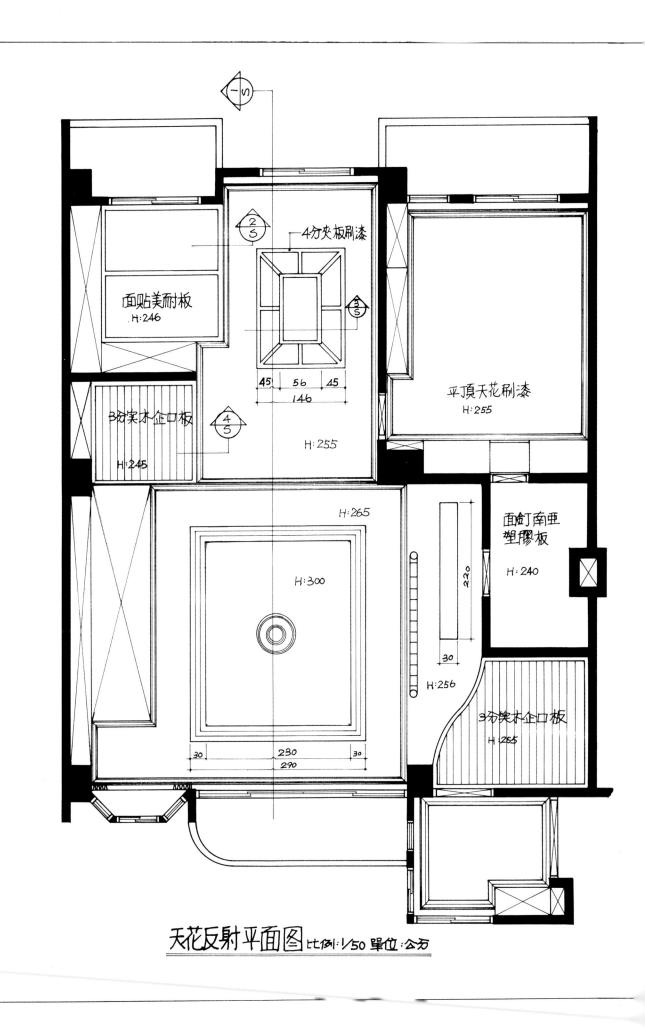

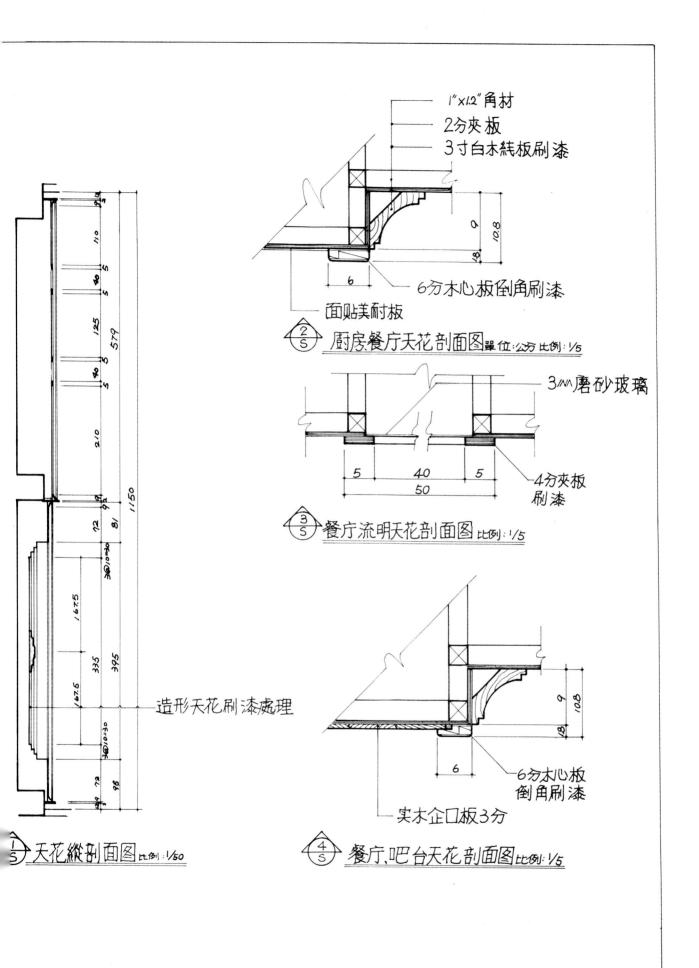

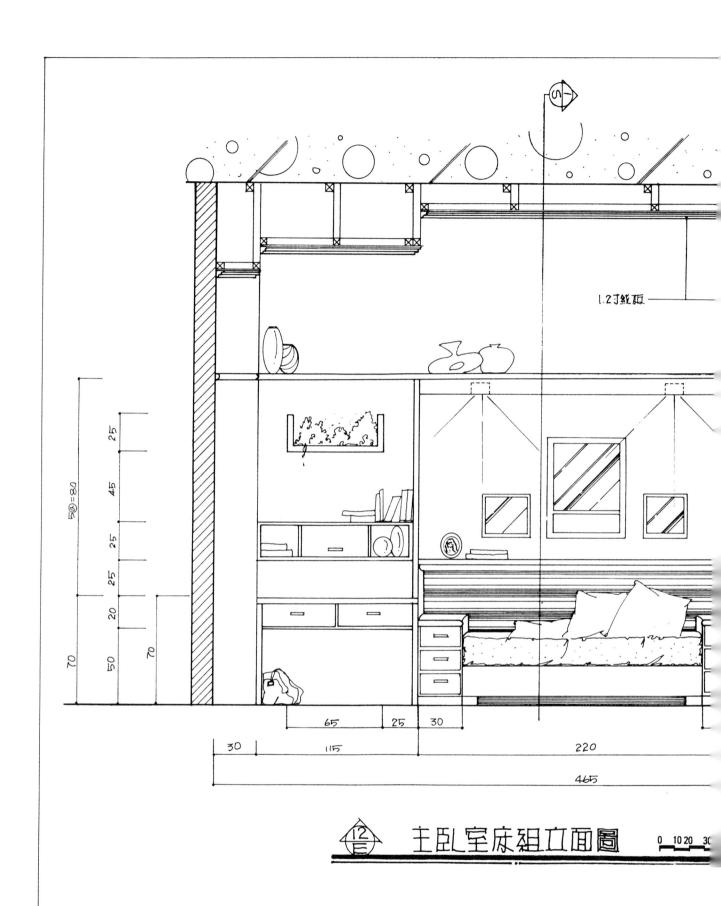

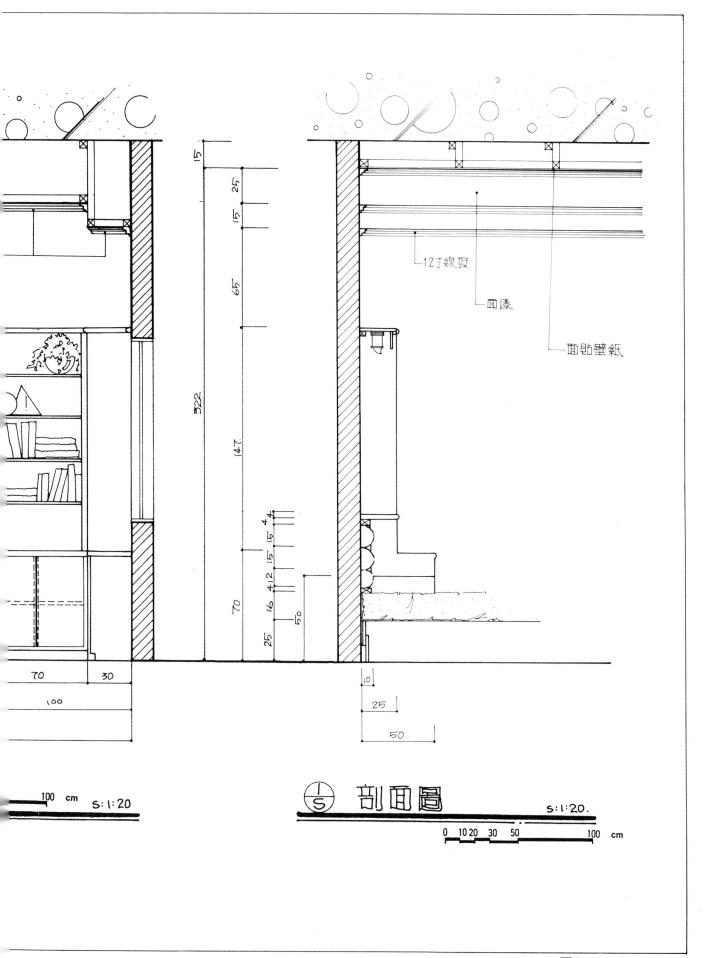

3-2-4 燈具電器配線圖

現代住宅設計已經廣泛應用人工採光(照明) 方法,在空間效果與機能方面,各種家電用品也 迅速的增加,為了配合這些燈具和電器的使用, 其配線及相關工程須有完善的規劃。

繪製時特別注意事項:

- (a)應熟悉及正確使用各種電工符號。
- (b)家用電器最基本者包括:電視、電鍋、冰箱、電鈴、對講機、冷氣機、洗衣機、電熱水器等,應注意其專用出線口或挿座。
- (c)如有必要應以尺寸標明燈具配置位置。
- (d)標明揷座及開關之高度。
- (e)簡易配線圖非正式設計圖,繪圖者若不甚明瞭 者,最好不要標示,如電源、導線數、線徑等 ,以免造成施工者的困擾。
- (f)習用電工符號並非完全統一,宜在配線圖上另 行製表說明各種符號的代表意義。
- 一般住宅建築工程之屋內配線,通常依照建築法規最基本的規範設計,並未考慮到各空間多元化之功能,進一步規劃之工作則交由室內設計師來完成,設計師通常依據原有之配線進行改裝,工程較單純者,先由設計師繪製簡易之設計圖,逕交由水電師父施工,簡易設計圖主要表達燈具和電器出線口以及開關和各式挿座配置,圖上通常不標出電源、線徑大小、配線配管方式。這種圖面並非正式之工程設計圖,室內設計師應要有這種認知。若配線工程較複雜者,則應再委託專業水電技師繪製成正式設計圖,以策安全(圖3-2-10)。

簡易配線圖繪製方式有三種:

- (1)先繪製平面配置圖,其家具以虛線表示,再將 配線圖繪於其上。其優點可看出燈具配置與家 具配置之關係(圖3-2-11)。
- 2)與平項平面圖繪製在一起(圖3-2-6)。可看出 燈具與平項造形之關係。
- (3)直接繪製於建築平面圖上,平面圖不包括家具及裝修細部(圖3-2-12)。

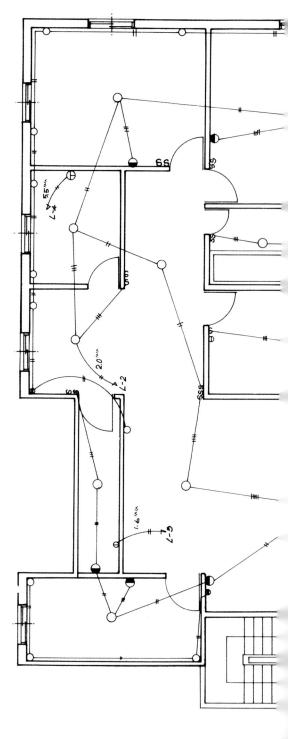

住它灯具中面

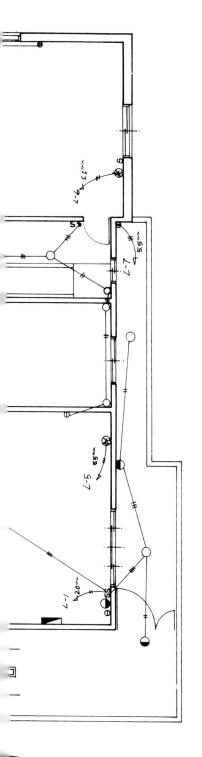

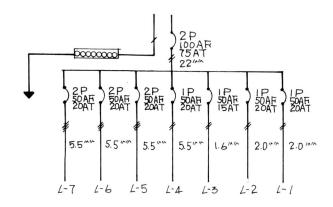

單線圖

屋	屋内配裁製圖符號				
S	門関				
\bigcirc	电 燈				
\bigcirc	壁燈				
Θ	單 插座				
\ominus	以插座				
\bigcirc	电炉				
\bigcirc	电話出紋口				
\bigcirc	电視出紋口				
%	· · · · · · · · · · · · · · · · · · · ·				
	电 燈 鰹 開 関				

闉	S:1:100	0	100	200	300	500	cm
			The same of				

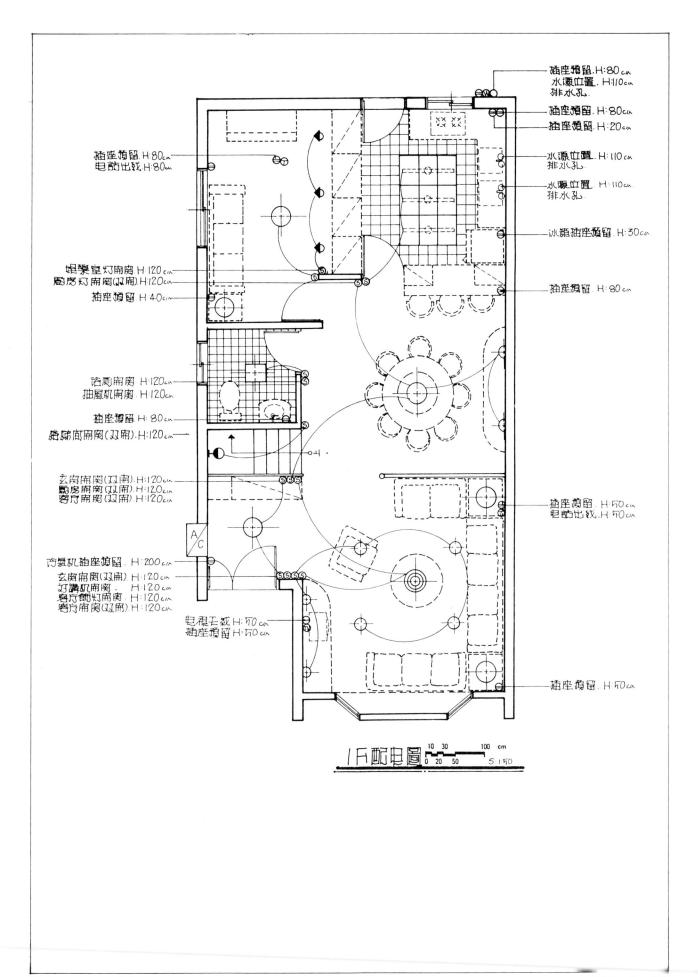

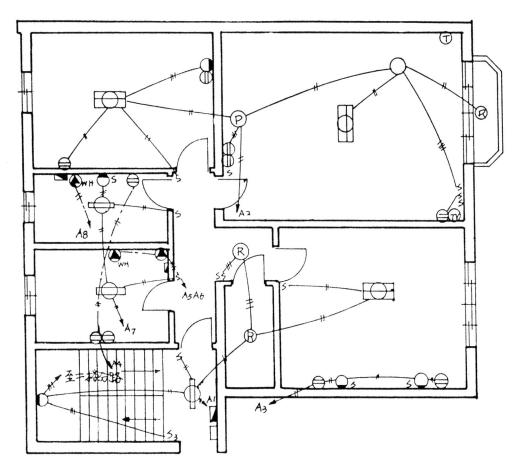

住宅屋内配紋圖

符號説明

	Mg 4/2 - 2 1	
\bigcirc	吊燈 60W	◯ 壁燈 60W
P	吊管燈 00W	台 插座 150V 10A
®	短腳燈 100W	▲ 電灶 220V 5kw
1	電話出線口	● 電熱水器 110V 2kW
(b)	電視出線口	日光燈 40W×I
	總開闢箱	日光燈 40W×2
	分電盤	

電氣工程具有高度之專業性,一般住宅屋內 配線可謂小型之電氣工程,室內設計師應具備基 本的電工常識,至少須有識圖能力,如此方能與 相關專業人員討論溝通,在此僅就繪圖方向挑幾 項重點略加介紹:

一般住宅多為單相二線式(110V)及單相三線 式(110V/220V) 低壓供電系統,以單相三線式為 例(圖3-2-14),接戶線有三條,中間(白線者)為 中性線,與兩側任何一條(紅或黑)接出爲110V, 若兩側紅線與黑線接出則爲220V,單相三線式以 中性線爲接地線,習慣稱接地線爲地線(白線), 另一條導線稱爲火線(紅色或黑色)。地線直接接 電燈,火線接開關,燈具與開關之間稱為控制線 ,換句話說,燈具以火線控制其開關(圖3-2-15) ,開關有二路開關、三路開關、四路開關,二路 開關用於一處控制,三路開關用於二處控制,四 路開關用於三處控制(圖3-2-16)。

在正式的設計圖上 →//→ A-1 , 箭頭表示電 路至配電箱之方向,箭頭上之數字表示分路的編 號,線段中之短斜線則表示導線數,室內設計配 線圖部分,繪圖者習慣把電燈與開關之間畫上三 根斜線,這是錯誤的,因為須視燈具數和開關切 換關係而定。所以其導線數可能有二根、三根、 四根或者更多(圖3-2-17)。當一個開關不只控制 一個燈具時有時會造成困擾(圖3-2-18)。兩個開 關控制四盞燈由圖上之導線數分析,有兩種狀況 ,(圖3-2-19) 電燈a 單獨由一個開關控制,其餘 三盞則由另一個開關控制。另一種狀況(圖3-2-20) 燈具a 和c、b和d 分別由兩個開關控制,若遇到 這種狀況時,不妨將燈具及開關附上代號 (圖3-2-21)。

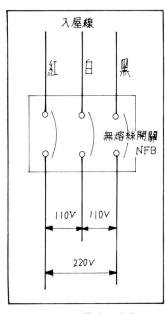

入屋線電路圖

图3-2-14

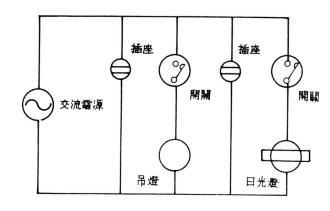

配電基本電路圖

圖3-2-15

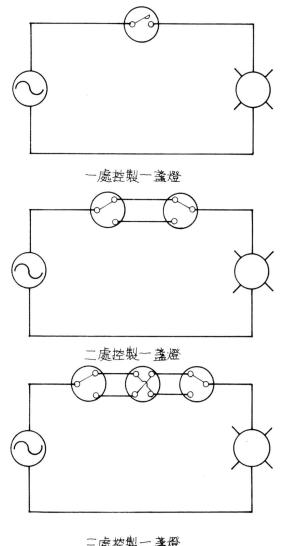

二處控製一盞燈

圖3-2-16

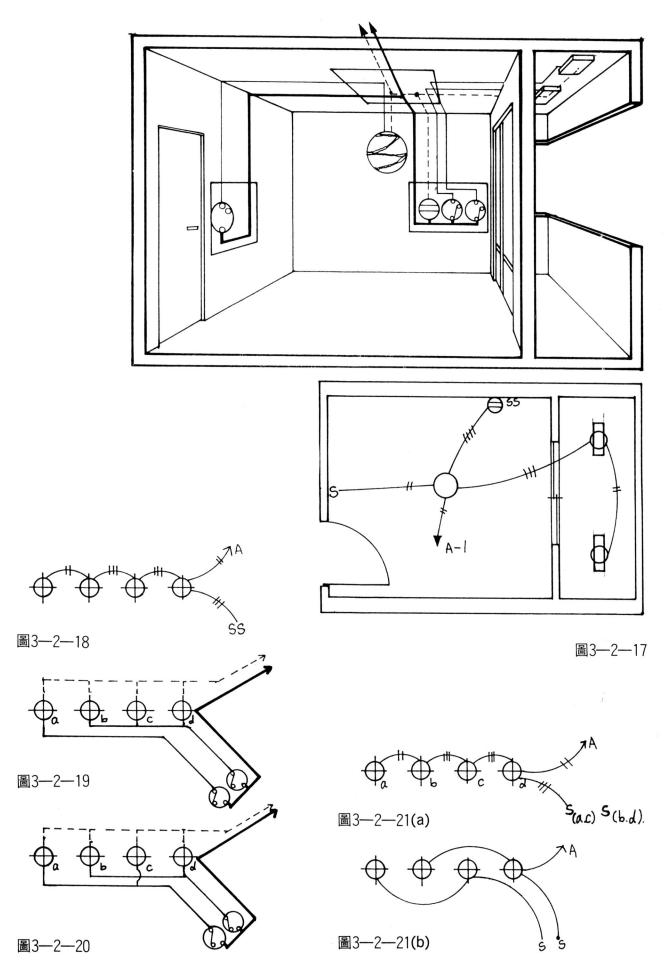

3-2-5 給排水及空調工程

住宅給排水工程較為單純,通常只牽涉到厨房、進水箱、揚水泵、水塔、浴厠之冷熱給水及 廢水汚水之排水管線配設問題(圖3-2-22)。

住宅空調以往多使用窗型冷氣機,如除濕機等,目前中央空調系統及分離式冷氣機漸被採用,至於中央空調系統設計圖,應委託空調專業人員繪製(圖3-2-23)。

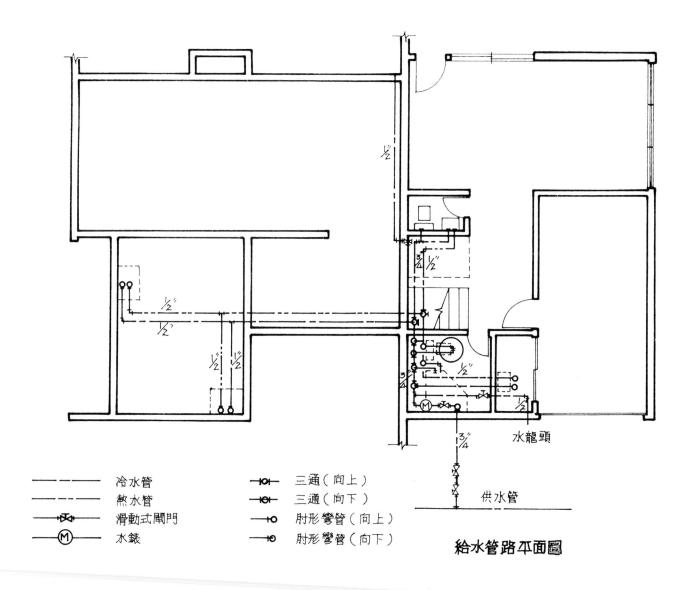

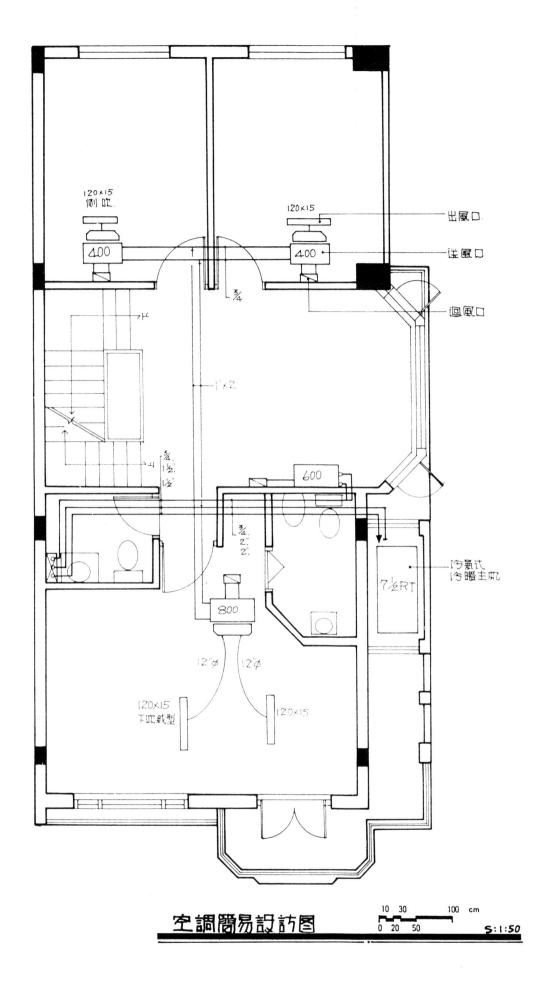

3-2-6 家具及內裝施工詳圖

一般施工詳圖應包括平面圖、立面圖、剖面 圖及大樣圖。以下詳述之:

(1)平面圖

平面圖如前所述,有必要時可選擇在家具或內裝之適當位置水平切割繪製,為了使施工詳圖更方便表達或更精簡,有時平面圖比剖面圖更適宜(圖3-2-24)。

(2)立面圖

立面圖以各個空間四個方向立面繪製為原則, 又稱為立面展開圖,主要表達家具、門窗和牆 面內裝關係及其施工資料,施工資料包括各部 尺寸、材料、構造、色彩和施工法等。雖然在 平面配置圖上已經表明各種平面關係,但並未 標出詳細之尺寸所以繪製立面圖時如有必要, 宜把相對的詳細平面圖繪出,以便相互對照 (圖3-2-25)。

(3)剖面圖

剖面圖可輔助立面圖無法淸楚說明者,尤其深度、剖面材料及特殊隱藏性設計以剖面表達最為方便,剖面圖之切割線可適當標示在平面配置圖上或立面圖上,繪製時其切割位置應選擇適當。有時繪製立面圖時可同時繪製部分剖面(圖3-2-26)。

(4)大樣圖

大樣圖係針對需要放大說明時繪製之圖面,可 選擇以平面、立面、剖面或立體方式繪製,主 要使施工者更清楚瞭解細部或特殊工法,以利 施工(圖3-2-27)。

圖3-2-26(a)

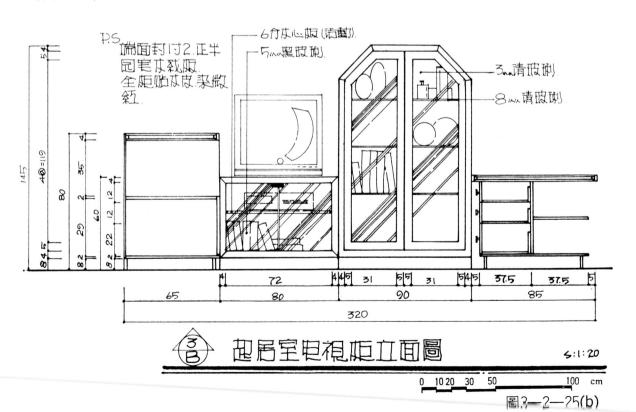

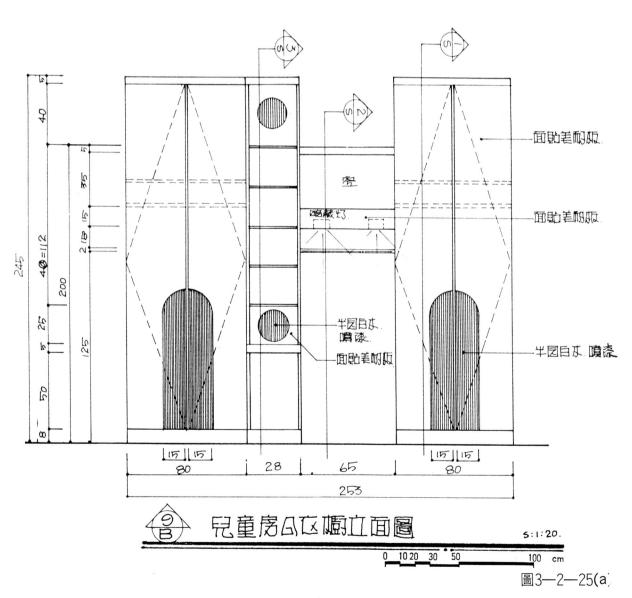

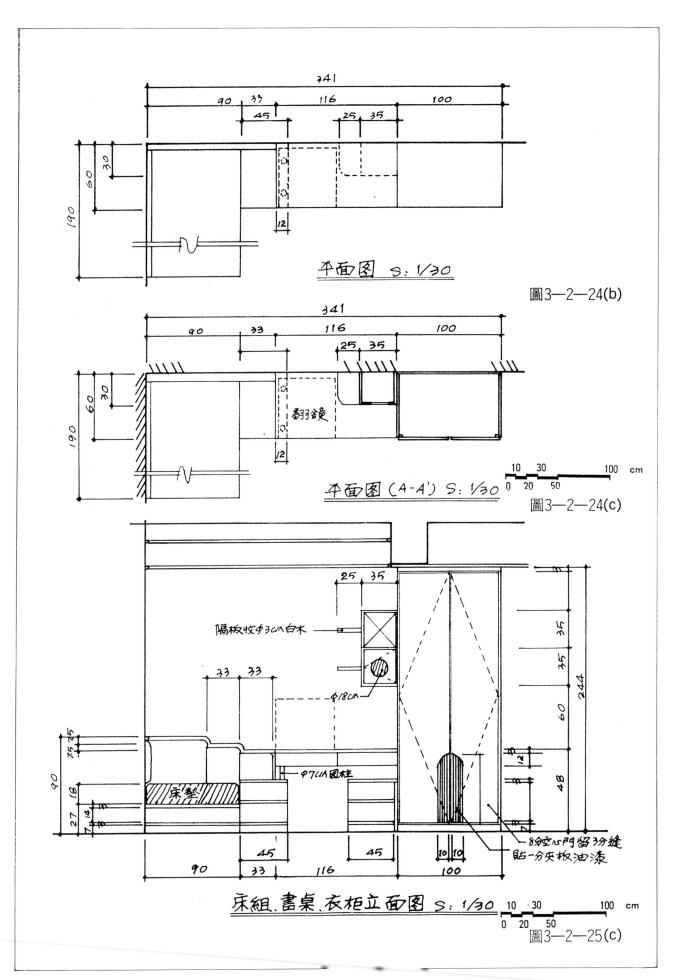

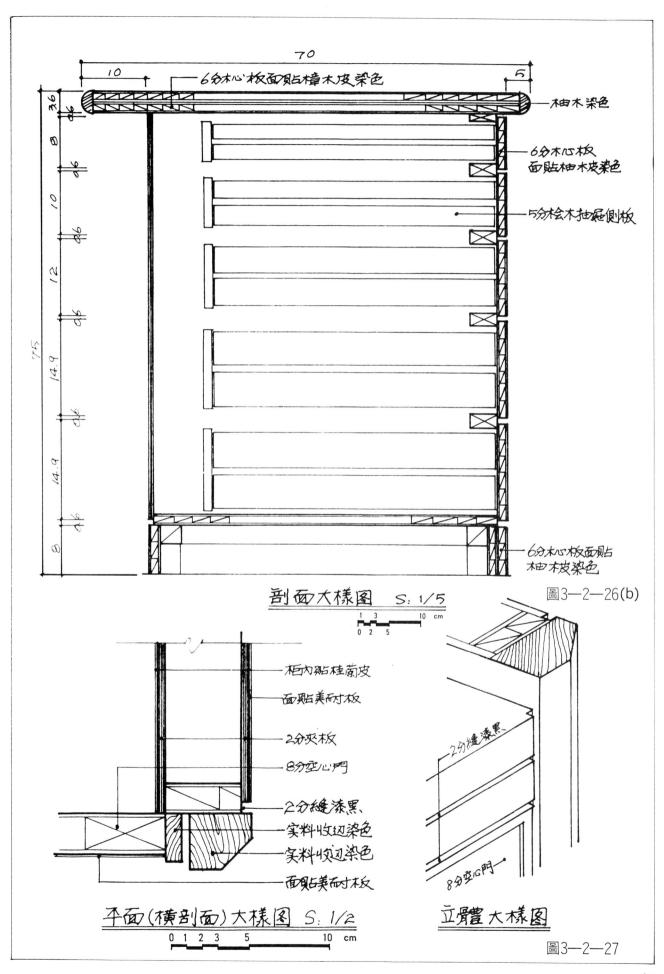

3-2-7 透視圖

透視圖主要表達空間或部分造景之透視效果,不但是設計師與業主很好的溝通工具,同時可供施工者之參考(圖3-2-28)。透視圖繪圖法及表現技法,市面上有很多專書,本書不擬進一步說明。

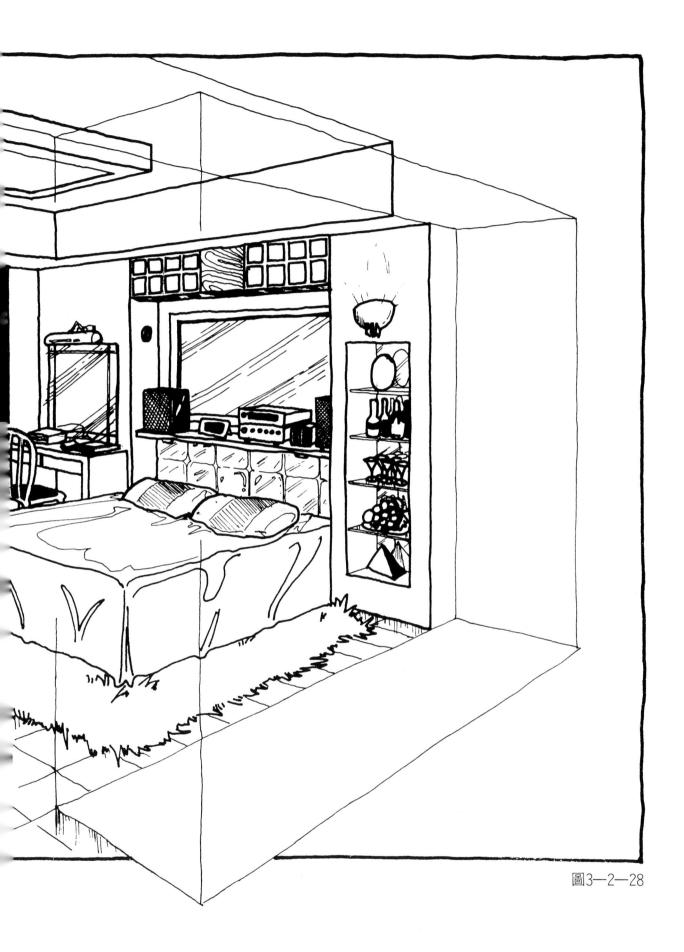

3-2-8 材料及色彩計劃

材料及色彩計劃表示方法有以下幾種 (圖3-2-29)、(圖3-2-30)。

(圖3-2-29)							
	台中市金山路 李公館設計案材料及色彩計劃表 業務編號:A890602						
張號	樓層	圖號	工程內容	選 材 及 色 彩 說 明(色彩比照 C 圖料色卡)			
4/39	1	1/A-1	門面立面圖	牆面刷進口防火塗料 JP100,線板貼栓木皮染色(得利 6525)窗框栓木皮刷透明漆,窗台底貼奇麗岩石			
5/39	1	3/A-1	客廳門面	平台貼灰色花岡岩,客廳窗簾布卡芬登 TO1-09			
6/39	1	4/A-1	客廳隔間櫃	隔間壁面刷水泥漆(得利彩絲 44146)隔間櫃主色 3010、副色 6525,地面鋪地毯(殷康 144 01)			
7/39	1	2/A-2	餐廳儲櫃	整座貼栓木皮染色 (3010), 六分木心板平台貼栓木皮染色 (6525), 牆面刷水泥漆 (得利彩絲 44146)			
8/39	1	3/A-3	廚房屛風	牆面刷水泥漆(得利彩絲 44146),台面貼貓黑大理石			
9/39	1	5/A-3	廚房餐台	台面貼杜邦可麗耐 TP17,固定架貼栓木皮染色 (6525)			
		2/A-4	休閒室高櫃	全櫃貼栓木皮染色 (3010)			
10/39	2	3/A-4	休閒室茶几	贴栓木皮染色 (3010)			
		7/A-4	端景	壁面貼壁布 BAWLH-76 ,窗框台面貼栓木皮染色 (1010)			
11/39	2	9/A-4	琴房矮櫃	全櫃噴漆主色 1030 ,副色 4010 ,台面 1030			
12/39	2	11/A-4	休閒室矮櫃	台面貼檜木皮染色 (6526),全櫃貼檜木皮染色,主色 2536 ,副色 6525			
13/39	2	2/A-5	和室門面	樑刷進□防火塗料 JP100,壁面釘壁板貼 Tabu608 薄片			
14/39	2	4/A-5	和室門面	檜木實木落地門,壁面釘壁板貼 Tabu608 薄片 589			
15/39	2	6/A-5	和室儲藏櫃	全櫃木心板貼檜木皮刷透明漆,壁面貼壁紙 SPECTRA-88339			
16/39	2	8/A-5	香案	全櫃壁面門面釘壁板,貼 Tabu 薄片 608 ,邊框檜木皮染色 (6525)			
17/30	ç	10/A-5	和室茶几	整座面貼檜木皮刷透明漆 (以下省略)			

陳公館二樓內裝工程施工說明及建材分析一覽表

	1/1	7 1	1 —	12 1 4	24	. 7土 观	3 <u></u> H	0 /3/	~~	1.7	17.1	見る	•
説明国域	天	花	板	窗	簾	壁	面	地	板	傢	俱	照	明
客廳	①刷 IC ②白木 2分 透明	線板 × 1	已漆 吋 噴	卡芬登F	22-9	刷 ICI 雪百合白	中彩影	一澤 FC 銘木地板		(黑)	ī 大 理 石 金石) 真皮沙發	立	CG38125 明 O23B
客房	①刷 I ②白オ 2 分 透明	卞線板 タx′		日美歡喜	冥垂直簾	刷 ICI 雪百合白	中彩影	一澤 FC 銘木地板		栓 / (ICI ②床頭	部分面貼 大皮染色 #1010) 議布貴族 (228-65	千輝度 CD-7 (加力	
主臥室	板	 固釘白	自木線 × 1吋	貴族進[列 PW-:		刷 ICI 雪蘭花白	中彩影	英國進口 幽蘭系列 V6OBEI	IJ	栓 才 漆 ②床頭	部分面貼 皮刷透明 順裱布貴族 -227-		千輝
女孩房			白木線	日美捲魚	養 139	貼壁紙 88372		歐洲新澤花地毯‡	朝系列印 ‡412	栓 7 #1C ②床頭	F部分面貼 木皮染色 IOO2 I養布卡芬 J-O1-11	金î GS	ற் -90296
男孩房	05 ②實	-澤) 6 木造)	t) FCC- 形半圓 反押邊	日美捲魚	# 558	貼壁紙 H8913	舒佩特 2	釘紅橡! (白身)	膏木地板)	栓フ 漆 ②床頭	宇部分面貼 大皮刷透明 頁裱布卡芬 J-O1-19	于) CC	單)-7238
書房	05 ②實:	-澤) i6 木造)	t)FCC- 形半圓 坂押邊	日美捲	棄 10−9	刷 ICI: 珊綠 53	水 泥 漆 8056		實木地板)加高		乍部分面貼 木皮刷透明		CD7172
浴 室	南	亞塑制	熮板			貼進口 32× 42.5(貼進口码 32 × 42.5(1	2D 吸頂燈 8112

3-2-9 其他

住宅室內設計工程通常較單純,至於商業空間之設計牽涉工程則較爲廣泛和複雜,諸如:播音系統、厨房設備、電腦資訊系統等,這些設備系統也應有完整圖說,自然需要更多的專業人員參與。

第四章 基本訓練 與表現技法

4-1 線條 4-1-1 線條的表現方式 4-1-2 線條的種類 4-1-3 線條的運用

第四章 基本訓練與表現技法

設計師總是竭盡思慮從事設計工作,一個作品從設計構思,設計定案到完成施工,這中間每一個過程必須環環相扣方能成事,一個富有創意的設計構想,若不能進一步發展使其成爲作品,充其量不過是「紙上談兵」。設計師利用設計圖傳達設計構想並和業主溝通,設計定案後,又須藉由精準確實的施工圖作爲施工的依據。本章所要探討的就是,作爲一位優良的繪圖者,須具備那些專業條件。

前面幾章已陸續提過繪圖之各項規範和條件 ,在此再作一整理,從較廣的角度來看,繪圖者 (可能是原設計者)必須充分瞭解設計者的原意, 並熟悉材料特性及施工法等,同時要有現場監工 之經驗,如此方能使施工圖與現場施工相互吻合 ,節省工時。但純就繪圖技法而言,大致歸納出 以下幾個方向:

- (1)必須充分瞭解各種繪圖原理,熟悉各種圖面屬 性和製圖規範,選擇精簡有效的表達方法。
- (2)熟悉各種符號和製圖語彙並能正確的使用。
- (3)紮實的基本訓練和適切的表現技法,工程製圖 圖面通常由線條和註字構成,圖面的好壞殆決 定這些因素。
- (4)建立比例尺正確使用觀念,圖面多是依比例縮

小關係繪製,比例尺若選擇不當將影響圖面所 要傳達的原意,如大樣圖比例過小,則可能仍 無法把細部表達清楚。

- (5)熟悉各種尺寸換算並能充分應用。 根據觀察,以下幾種狀況繪圖者較易犯錯和 忽略:
- (1)圖法不對,通常由於不諳製圖原理以及圖而屬 性及其作用所致。
- (2)圖面不足或過於簡化,以至於表達不夠清楚完整,圖面的不完整常造成讀圖的困難。
- (3)說明、註字、尺寸與現場尺寸誤差過大,通常 由於誤量、漏字或筆誤所造成。
- (4)圖上工法不當或有誤,造成施工困難浪費工時 或根本無法施工。
- (5)不熟悉符號語彙的表達或隨意獨創一格,徒增 讀圖之困擾。
- (6)不熟悉材料特性、規格尺寸,形成施工不便或 材料無法取得。
- (7)圖面重複或過於繁複,徒增讀圖之困擾。
- (8)線條粗細不當,層次不明。
- (9)工程註字不夠清晰工整。
- (10)比例尺選擇不當,以上三項因素都可能造成讀 圖的困擾或錯誤。

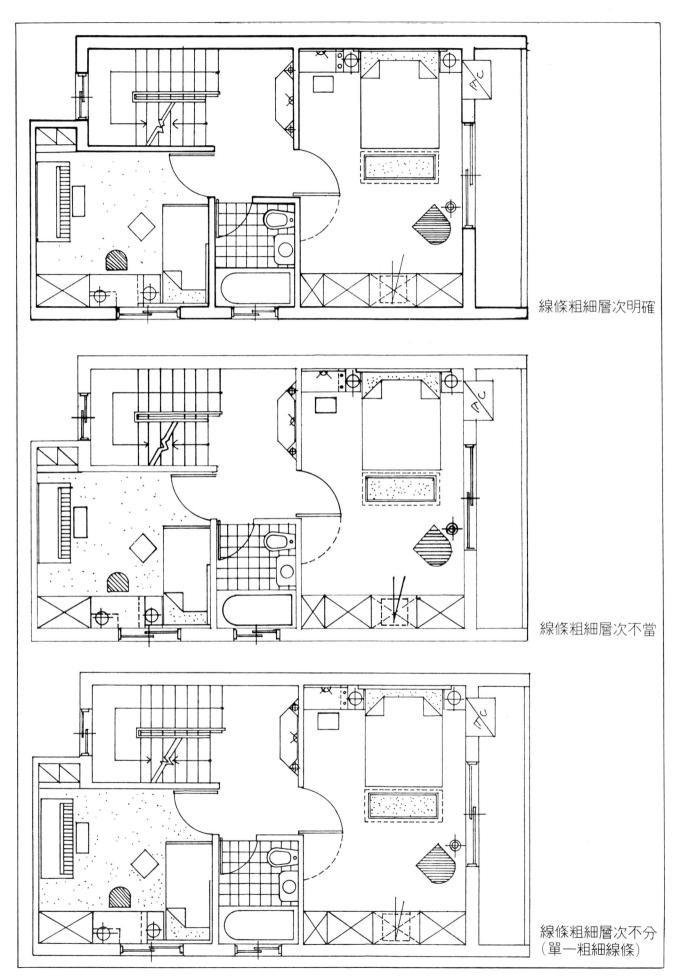

4-1 線條

線條是各種工程製圖的基本元素,在「平面設計原理」的討論中,通常賦予兩種意義,一是幾何性或概念性,二是視覺性或具體性。製圖就是將三度空間的點、線、面、體以二度空間的點、線、面來表達,幾何性「點」的運動軌跡成爲「線」,「線」的運動軌跡成爲「面」,繪圖時將三度空間的面以平面上(二度空間)的線來匡示,形成面的輪廓線,所以工程製圖可說是多方運用線條組合而成的畫面。

4-1-1 線條的表現方式

製圖時,產生線條或以線條表現之方式,大 致可歸納爲以下幾種情況(圖4-1-1):

- (1)存在於面的邊緣,不同方向、高低、遠近的面即會形成邊緣線或輪廓線,如茶几面和地坪面係高低關係。
- (2)存在於面的屈折處或相交處,如方柱柱角形的 線可視為面屈折90度而形成,又如兩牆形成的 牆角線可視為面的相交線。
- (3)同一平面,不同的材質或色彩臨接處可用線來 匡示。
- (4)表示弧面或曲面可用線距鬆密來表示。
- (5)質感和陰影也常用線來表示。
- (6)各種的標線或導線,如割線、指引線及工程註字之格線。

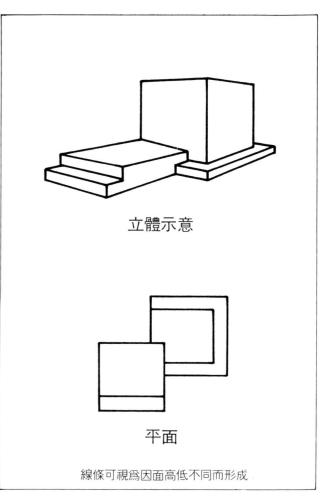

圖4—1—1(a)

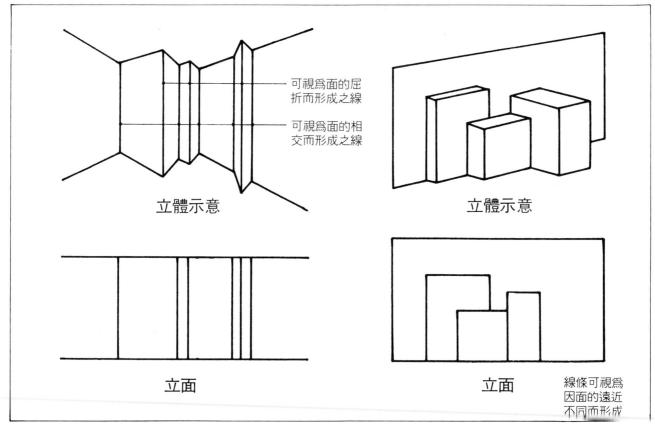

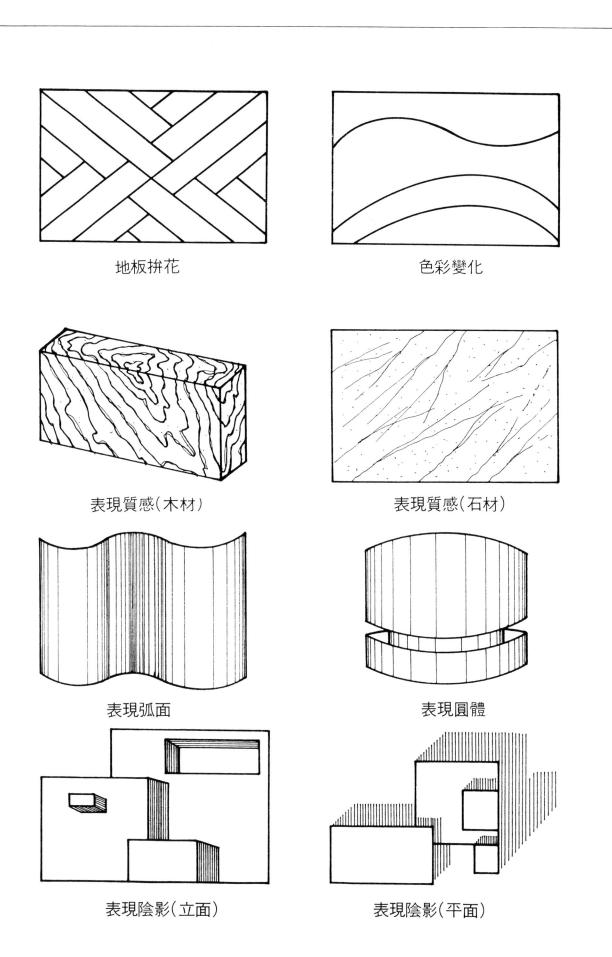

4-1-2 線條的種類

工程製圖的線條不管是直線或曲線,多具有 強烈的方向性和幾何性,爲了讓圖面縱橫交錯的 線條,達到正確、淸晰、易辨、美觀的效果,首 先必須瞭解各種線條…實線、虛線、主線、輔助 線等代表的意義及粗細層次的釐定。

線條的種類:

(1)實線	
(2)虚線	
(3)點線	
(4)—點鎖線	
(5)二點鎖線	
(6)三點鎖線	
(7)折線	11 11
(8)連續折線	^~~~~
(9)連續曲線	~~~~~~~~~~~~~~~~~~~~~~~~~~~~~~~~~~~~~~~
依線的幾何性	牛質叉可分為 继 任士始

- (I)幾何直線(方向固定) 垂直直線 水平直線 斜直線
- (2)自由直線(方向不固定)
- (3)幾何曲線 圓 橢圓 抛物線
- (4)自由曲線(平滑無折點)
- (5)不規則線(無特定規則者)

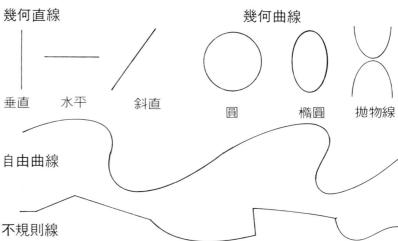

4-1-3 線條的運用(圖4-1-2)

- (I) 顯露之輪廓線:匡示具體空間周邊的正投影實線。簡單的說就是物體內外圍的邊緣線。主在 顯示物體之外形輪廓,如地平線、家具的外形 線等。
- (2)隱藏之輪廓線(想像線):通常以虛線或鎖線表示,若物體之若干部分被其他部分所遮蔽,則原來應繪實線之物體輪廓線,在平面上常以虛線表示。平面圖位於水平切割面以上之物體,樑、拱門等,通常也以虛線表示。
- (3)剖面之輪廓線:物體被切割後,其被切割面之 輪廓線,通常以粗重線表示,如隔牆線。
- (4)剖面線:物體被切割之處,其被切割之面以剖面線表示,不同材質有不同形式的剖面線。
- (5)切割線(割面線):用以表示切割剖面位置之標線,以二點鎖線表示,通常標示在平面或立面圖上,為一甚粗之線條,繪製時可不須貫穿所切割面之全部,以免干擾圖面上之其他線條;或可多方屈折,取其重要之部分。

- (6)截切線(折線):如物體之某一部分不能或不須 完全繪出時,即應用截切線(折線)將不必要之 部分省略。
- (7)中心線:表示對稱物體對稱軸之位置,以細鎖線表示,並附記「」符號。中心線可作為標示尺寸的位置,也常可省略相對側(另半部)的圖樣。
- (8)延伸線:係自家具或物體特定的點、線或面向 外延伸之線條,以便註字說明之用,為淡而細 之實線。
- (9)尺寸線:表示延伸線匡示範圍的距離之細實線 ,即表示物體尺寸所用之線條。尺寸的表示方 法有以下幾種(圖4-1-3):
- (10)指引線:爲用以將註字尺寸引至適當之位置, 以便書寫說明。
- (三) 導線或格線:寫工程註字時為求整齊畫一,可使用導線或格線來引導匡示。
- (12)基準線:繪圖時可選適當的地方作為基準線, 以便量取尺寸或比較高程,如地平線、地板線 、尺化板線等。

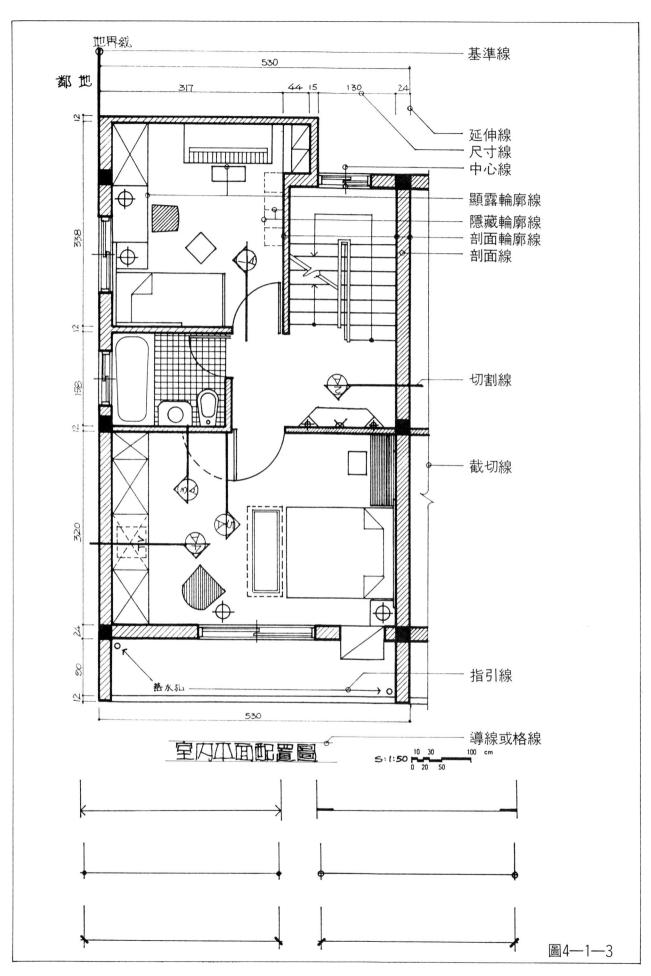

4-1-4 線條粗細層次

製圖最常用的有針筆和鉛筆,針筆因有固定 粗細之筆蕊,引繪線條時容易控制,至於鉛筆引 繪線條時,其粗細之控制決定於多項因素,下節 將詳述。因針筆和鉛筆特性不同,粗細層次的分 別也不盡相同。

*針筆:粗線04以上、中線04~02、細線02~0.1 ,單位%

*鉛筆:粗線03以上、中線03~01、細線01以下 ,單位%

4-1-5 線條繪製方法

以鉛筆爲例說明,鉛筆筆蕊著墨屬固態顯示,所含成份不同而有軟硬之分,由軟至硬依序是6H-H、F、B、2B-6B,製圖常用的有H、F、HB、B,細線選用H、F,中線選用F、HB,粗線選用HB、B。繪製方法及注意事項如下:

- (1)為了使圖面易於辨識和生動美觀,線條須分出 粗細層次,一般至少要有三種層次,線條的粗 細層次決定於筆蕊粗細和著力輕重三項因素。 以同樣的著力,軟筆著墨量將大於硬筆,硬筆 引繪長線條時,由於著墨量較小,筆蕊粗細變 化小而易於掌握,缺點則是畫粗線時,墨色過 淡,而軟筆恰恰相反,所以通常繪製粗線時選 用軟筆,細線則選用硬筆。
- (2)為了確保第一原圖(描圖紙)的藍晒效果,除了 裝飾線條外,其餘正式線條不管粗細,著墨皆 應濃而紮實,這是一個很重要的觀念。因為有 些人認為細線應較淡,筆者以為不妥,不管粗 線或細線,下筆在不破壞紙張的前提下宜適度 的著力。
- (3)為了使線條粗細均勻,運筆時均應沿尺身向內側之著力轉動,一般人用右手引繪線條,畫橫線時筆應沿尺的上緣由左至右引繪,畫直線時筆沿尺的左緣由下向上引繪,為防止筆蕊斷裂,筆蕊不宜過長,握筆傾斜度也不宜過大,下筆和收筆宜微施壓停挫,以免線條虛逝著墨不均。
- (4)線條以一次著墨為原則,一筆一劃明快簡捷, 不宜來回重覆運筆,以免線條邊緣成鋸齒狀。 但遇粗軟的線條時,線條邊緣難有多餘鬆散的 殘墨虛附,如以較硬1-2 階的筆蕊再加重繪一 道,便可得油亮面而紮實之顯明線條,增進藍 曬及複印效果。
- (5)繪製正圖時,首先須打底淡而細,以能辨識為 準,當圖面加重線完成時,底線毋須擦拭,筆 蕊選用H、F 為宜。由於鉛筆繪製線條各有其 方便性,目前有繪圖者繪製施工圖時,取其兩 者之優點,一張圖面同時採用兩種筆蕊繪製, 效果與佳。

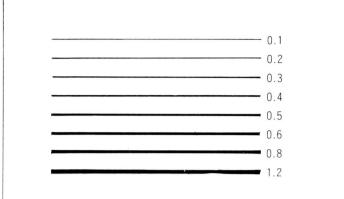

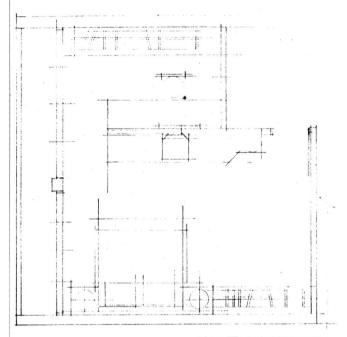

繪正圖時底線淡而細

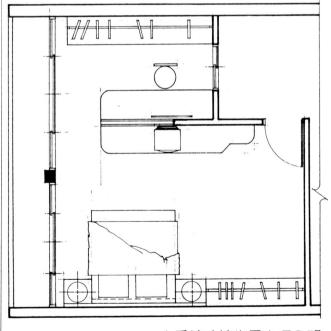

上重線時線條層次須分明 (底線毋須擦拭)

4-1-6 線條的組合

製圖可謂多方運用線條的組合,為了使線條 匡示成面,避免造成誤解或影響美觀,兩線相接 時必予密接,線條的組合大致可歸納為以下幾種 方式:

- (1)直接相交與相接,繪製時應特別注意接點的密 接(圖4-1-4)。
- (2)曲線相交與相切,通常先畫曲率大者(大圓弧) 後畫曲率小者(小圓弧)相切兩線,應在切點處 相合,成爲一單線條(圖4-1-5)。
- (3)直線與曲線相接與相切,通常先畫曲線後畫直線,因直線接曲線比較容易。(圖4-1-6)。
- (4)粗線與細線相接,應使邊緣保持平整,如窗檯 線與牆剖面輪廓線(圖4-1-7)。
- (5)虛線與虛線接&實線與虛線接(圖4-1-8)。

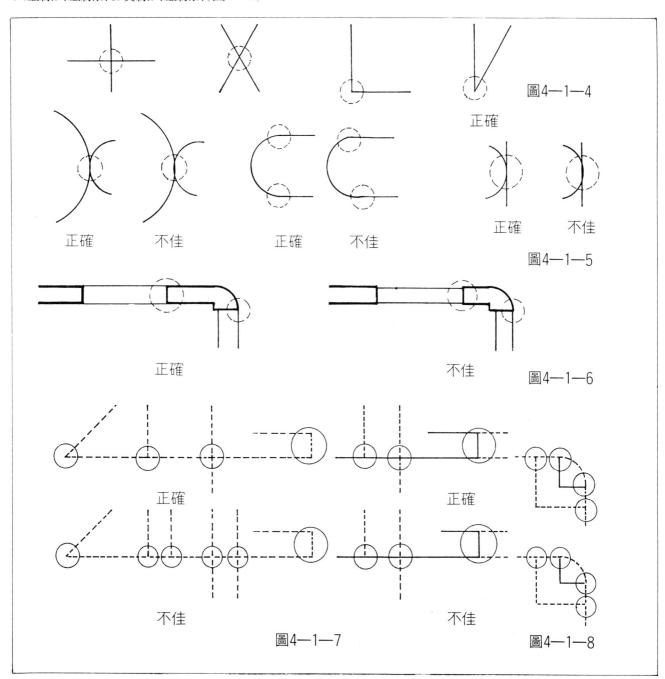

4-1-7 出線頭畫法

出線頭畫法顧名思義,就是線頭超出相接處,這種表現法生動富有韻致(圖4-1-9),繪製時出線頭畫法應保持統一,切勿有些密接,有些出線頭,其缺點是讀圖時容易造成困擾或誤解。初學者尚未熟練線條運用前,不宜輕試,以免適得其反。

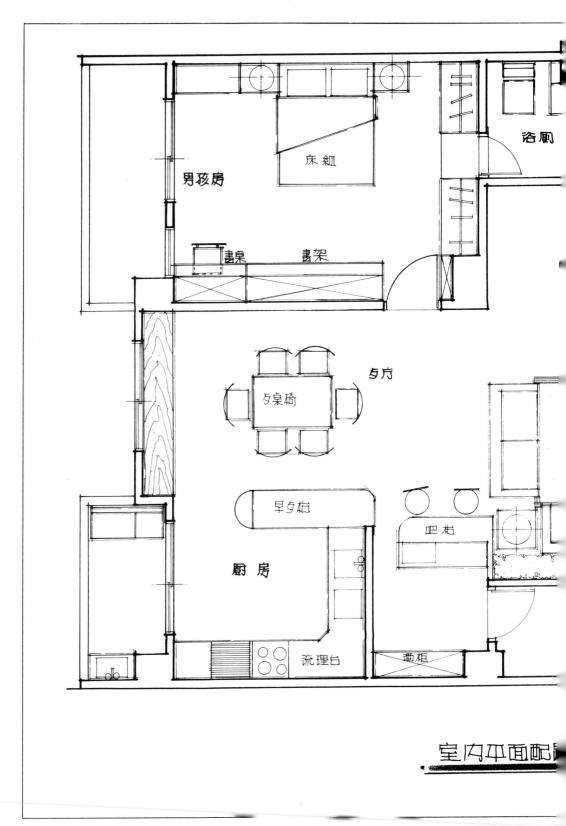

4-1-8 徒手畫

一般所稱的徒手畫有兩種方式,其一即絲毫不藉由任何器具,直接以目測取其大概之比例繪製(圖4-1-10)這種畫法,常在速記或繪製草圖及示意圖時使用,這種圖面比例關係僅供參考,並非正式圖面。另一種徒手畫法,將所要繪製之圖面先以工具繪出淡細線條之底線,後以徒手依著底線繪出重線或墨線,(圖4-1-11)其圖面符合比例關係,設計圖可以此法繪製。徒手畫具有手感,圖面生動活潑,惟繪製時手自然抖動幅度不能過大,其速度也不比以工具來得快。

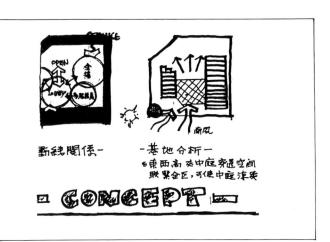

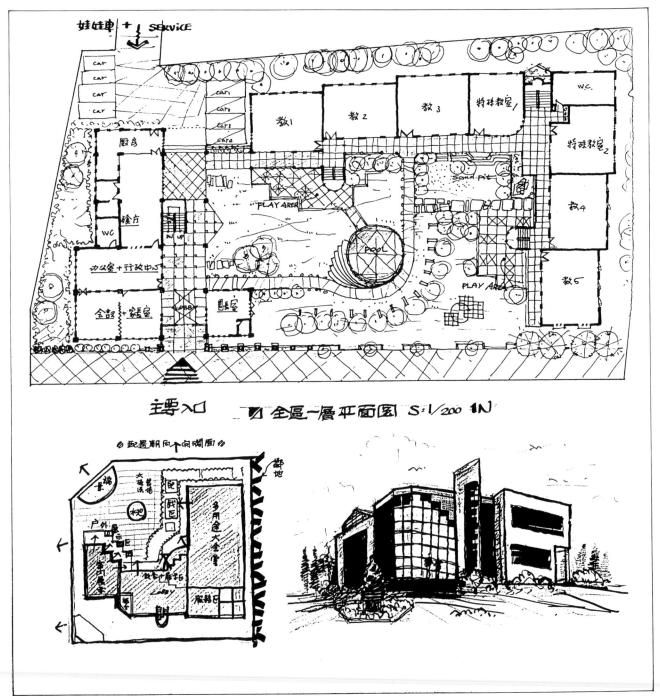

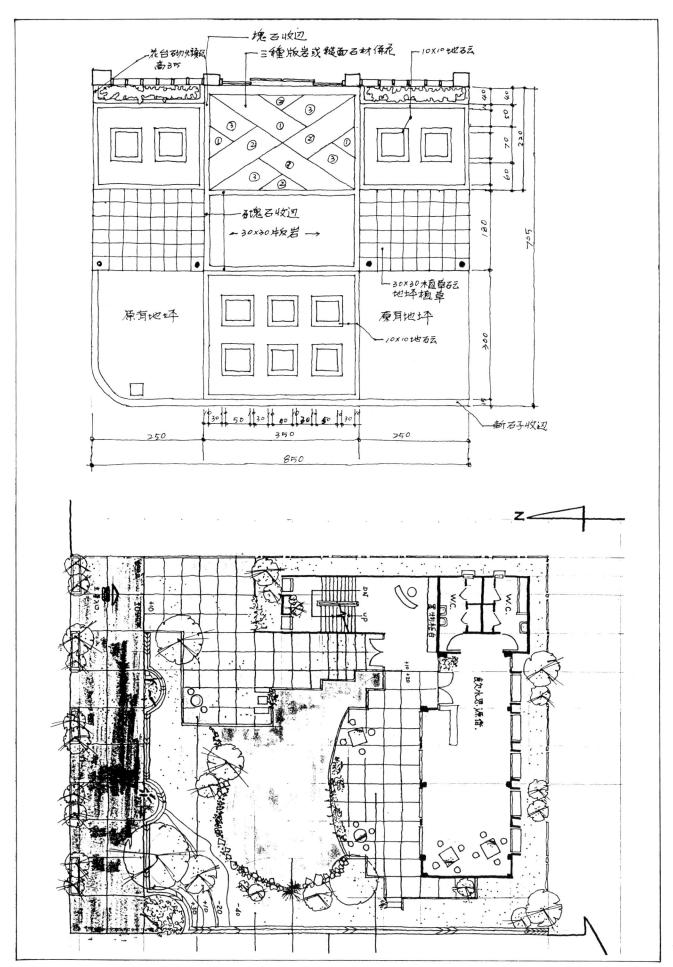

4-2 工程註字

在工程圖上的各種註字或數字都可稱爲工程字,這些文字或數字在說明圖樣、標題、尺寸、材料色彩、施工要點及相關資料等。工程字可分成三類:(1)中文字(2)外文字,主要以英文爲主(3)阿拉伯數字。

4-2-1 中文字

中文工程字最常用的字體是仿宋體,仿宋體 究竟為何種字體?有很多人不甚清楚,必須予以 適切地解釋和區別,在《文字造形》一書引用了各 家說法:

- (a)宋體字:「宋體字,近世流行刻書之字體也。 北宋時彫刻出版,率為大小歐體字,以其架間 平正,纖穠得中無跛踦肥短之病,字體最為適 觀,後世謂之宋體字。」
- (b)明朝體:「古書係能書之士,各隨其字體書之 ,無所謂宋體。」又以該字體爲明隆慶時人所 寫,傳至日本後,故日人稱之爲明朝體。
- (c)仿宋體:「仿宋字,印刷字體之一種,自明以來盛行方體膚廓字,雖仍以宋體字名之,而北宋歐體字之遺親,已改變殆盡,其後有仿照北宋歐體字之筆畫行款者,則稱之曰仿宋字。在清之世,仿宋字流行甚少,殆民國九年,錢塘丁氏根據武英殿聚珍版本,仿製北宋歐體字行世,又以仿宋字皆方體,特製長體以副之,設

聚珍書局於上海,仿宋字遂重見於世。」

工程註字,其字體多採用仿宋體,因其美觀 勻稱,書寫方使,仿宋字有方仿宋體與長仿宋體 兩種。初學者可依自己原有字體架構選擇合適的字體練習,如隸書體,甚至以個人富有特色之字體書寫,但不管用何種字體總不能脫離工整、清晰、美觀三項原則,爲達成以上之原則,惟有勤加練習,別無捷徑。以下說明中文註字書寫要點及應注意事項:

- (1) 初學者爲便於掌握和力求工整,最好先繪製導線或格線後依其書寫,每字以填滿格子爲準。 書寫時應心平氣和,速度不宜過快。
- (2)字間及行間應保持適當距離,增加清晰美觀。
- (3)一筆一劃,不宜來回重複塗寫,筆畫粗細均勻 紮實,下筆勁節著實,轉折處及收筆處有勻整 爽朗效果,至於筆畫之粗細須與字體大小配合 ,避免以細筆書寫大字或粗筆書寫小字。而字 體之大小叉應與圖面大小配合,並分出層次, 如標題較大。
- (4)同一套圖,字體應統一,同樣性質註字大小也應統一,應避免詭異不易辨識之字體。
- (5)注意字體架構,先力求工整清晰,後求美觀, 筆畫斜率不宜過大,直向及橫斜之筆畫,儘可 能趨於垂直及水平,轉折及筆畫之末端可略加 頓挫之筆觸。

長 吳 鳳 鳳 安 為 夫 宮 凰 水 不 浮 樓 臺 花 見 落 冠 草 空 F 使 能 H 成 埋 江 鳳 凰 自 蔽 古 出出 大 愁 徑 游 邱 流 洲

的 前 為 想 差 基 想 在 者 乃 異 歷 與近 本 為 史 主 種 或形 類 因 或觀統 美 熊 型 現 的 後 的 即 思 學. 者 實 表 概 意 計 想 現 念 的 為 識論 是 美 果 客 類 而 分 美 研 的 所 觀 型 節 别 的 究 節 以 思 事 最 疇 内 美 疇 思高 思 相 容 的

現代仿宋體(印刷字)

州宿州徐定

婆鋪山西苑以兩王以傳臨俗詩大蓬建章央 右玉以五足角修友|禄信淄通勵明萊章|宮宮 於也食用所瑟濟有魚日海其 十今毬毬嘗經謂祖笙有之三 聲青杏央八朝毬蓋怠義之遺體蓬屬山 職丹梁因前風分於近道人鄲故山餘象漢記安 也左金首東園右植帝間天詣風遲本洲日建筑

悉 吏 州 與從 元 師民 降 元 政事察哲往報之實俱兵侵之不叛〇是月夏 備 擾 徐 民之毒 寬令軍 述 太 州 祖 守 命 艄 且云 民各安生業 行 為 樞 師之意 江 自 淮同 丙午 知 陸 其國 主 汝 母致驚疑自 歳 聚 為 明昇遣使 額 政 虚實形 妖言惑衆 始 風 几 即 民 以 是 勝 来 間 所 民感激 之害元 稅粮差 世 聘 復 部 哲挾 宿 思

長仿宋體(鉛字)

方仿宋體(鉛字)

手寫工程序

墊乙設本分分圖 計 圖 件 栱 4 件 中 **叭 大 名 標** 板 人 可 单小科明 為 厚 酌 翘 權未度 0.3 拽 增 单 衝註量 架 或 昻 减 .25 中 見 明 叭 参看 五 至 權者 4 斗 **晒** 衡 看 中 距 本 爲 雜 文 例 す 圖 单 及 翹表版 位 昻 圖 及 第 版 跴 描 圖 数

頭分六帶後昂由

栱廂角合頭裡

住宅室內裝修設計央宮西南太液者言其津澗所及廣也關輔記云建章宮北以象北海刻石六分木心板面贴美耐板衍商大楼增建工程栓木皮染色铝企口板实木封辺鏡面不銹鋼湖岩拼色屋內灯具图地坪10×10小口砬家具內裝施工詳图在近伐美學上美的範囲思想。風板配研究美的基本形態空調平面图立面图剖面图三分夾板踢脚板卧室入口示意小孩房浴室

住宅屋內裝修設計六分木心板面貼美耐板栓木皮染色而实木封忽鏡面不銹鋼花岡岩地板拼色屋內灯早極緩图家具內裝施互詳图島密度泡棉面高級壁紙空調冷氣按裝位置不意以公尺表示龍門雀替勝頭豈非一念之間轉折處以粗

住宅屋內裝修設計六分木心板面貼美耐板栓木皮染色建築 实木封辺高密度泡棉岩花研究立面图始物理環境環控制 室內灯學配綫图統一中求妥化初學者為便於掌握剖面詳图 筆風斜率不面過大說異不易分辨故 明 仿宋体 隸書 現表研

住宅室內空間裝修互程設計案業務主管建材施互使用方法明確表不銷隔間隔平詳圖解說始面貼栓木皮刷透明漆呈多變化現象配置圖彎曲面孤形倒角無塵橡木質感表示法木作石材調噴砂玻璃鋁合全塑鋼木片門四分夾板六分木心板高低層次分明會議室詳圖剖面展號圓柱推類推業描色彩淺深表現技法適度美化不致平淡單調彩繪雕刻磨砂地磚毯樣品屋實木大樣斜頂天花兒童房書桌架吊櫃儲物架中庭景觀。竭盡張力密度受阻程度端景活動固定不規則弧線自由曲度流理台玻璃屋陽光系列描繪互程註字力求清断整齊新開發產品互程內容断己所不欲勿施於人妄當剖視背向立體平滑面捲形草地墊白米黃顏色着墨易難雜誌箱書報別刊明問暗淡粗細對比不分紛至杳來南非喜馬拉雅版岩晚霞挪威紅粉彩茉莉白翠縷湘江蘇州金陵四分夾板六分木心板空心門圓形樓梯頂平增擴地坪建設家園小橋流水人物畫像燈具配線空氣調節對流方向何珍惜台彎可以視白壓克力主管辦公室屏風高程建築水景都市噴泉花園砌

4-2-2 英文字與阿拉伯數字

英文字阿拉伯數字可運用字規或徒手書寫,字規的英文字有羅馬體與義大利體,徒手書寫所運用的字體,約分羅馬式、哥德式的正直體、斜直體及義大利斜體,事實上很多外文書籍上之英文註字字體趨扁平,有如中文之隷書體。如圖:4—2—1

ABCDEFGHIJKLMNOPQRS TUVWXYZ

abcdefghijklmnopqrstuvwxyz 1234567890 羅馬體工體字

ABCDEFGHIJKLMNOPQRS TUVWXYZ abcdegfhijklmnopqrstuvwxyz 1234567890

羅馬體 斜體字

ABCDEFGHIJKLMNOPQRST UVWXYZ

abcdefghijklmnopqrstuvwxyz 1234567890 哥德體 正體字

ABCDEFGHIJKLMNOPQRSTU VWXYZ

abcdefghijklmnopqrstuvwayz 1234567890 哥德體 斜體字

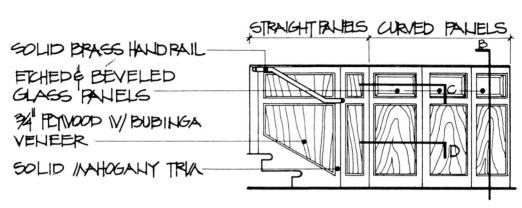

A. A ELEVATION

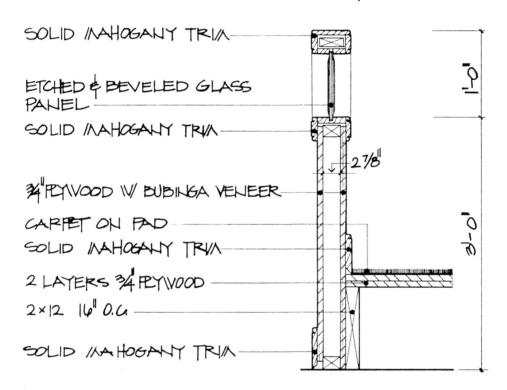

B. "B" SECTION

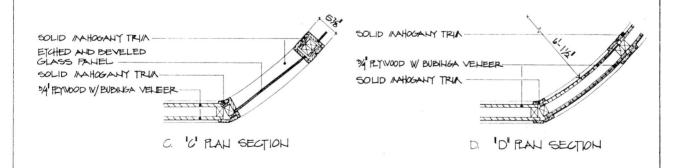

4-3 比例尺的運用與尺寸單位換算

4-3-1 比例尺的運用

中文的「比例」有兩種意義一

- (1)比例(proportion):這裡說的比例是一種量化的比較,科學上的比重、濃度、濕度可說都是一種比例關係,就是對量化的比較測定。「比例」可解釋為部分與部分之間或部分與主體之間的比值關係。在「平面設計原理」中是很重要的一環。
- (2)比例(尺)(scale):這裡所指的比例是繪圖時依 適當比例將實物的各種尺寸放大或縮少,以便 繪製於特定的紙張上,不同的工程製圖須選擇 適當的比例尺,一般稱比例尺比值小者爲比例 小,比值較大者爲比例大,製圖時爲了要表達 更詳細的尺寸時,須選擇比例尺較大者,因此 ,圖面的詳細程度決定於比例尺的選擇。繪圖 時,有些細微的東西,雖選用了適當的比例尺 ,仍無法完全表達,但爲了表達清楚,線條的 繪製有時並不完全符合比例尺的比例關係。 比例尺常見的表示法有Scale : 1/50,S: 1:50,比例: 1/50。

4-3-2 單位換算

一次方(長度)

公尺	公分	碼	呎	吋	台尺	台寸
1	100	1.09361	3.28084	39.37	3.3	33
0.91440	91.44	1	3	36	3.01752	30.1752
0.30480	30.48	0.33333	1	12	1.00582	10.0582
0.0254	2.54	0.02778	0.08333	1	0.08382	0.8382
0.30303	30.303	0.33140	0.99419	11.9303	1	10
	3.03				0.1	1
1台分(分)=0.1台寸=0.303公分						

一次方(重量)

公斤	公克	台斤	台兩	磅
1	1000	1.6667	26.6667	2.2046
0.6	600	1	16	1.32277
0.45359	453.59	0.75599	12.0958	1

二次方(面積)

平方公尺	公頃	台甲	坪	平方台尺
1	0.0001	0.00010	0.30250	10.89
10000	1	1.03102	3,025	
9699.17	0.96992	1	2,934	
3.30579			1	36
0.09183			0.2778	1

三立方(體積)

立方公尺	材(材積)	立方台尺	立方台寸
1	359.37	35.937	
0.002782	1	0.1	100
0.02782	10	1	1000

第五章 實務製圖範例

5-1 辦公空間設計 5-2 大樓公共空間設計 5-3 住宅室内空間設計

第五章 實務製圖範例與實品圖例

5-1 化粧品公司辦公室設計:

在這一章裡,一共選定了三個方案,分別是 辦公空間、大樓公共空間和住宅空間,這三個設 計案各有其特質,請讀者自行比較。 面積:215平方公尺(65坪)

樓層:6F 辦公人數:18人

公司產品:含中藥成分之化粧品

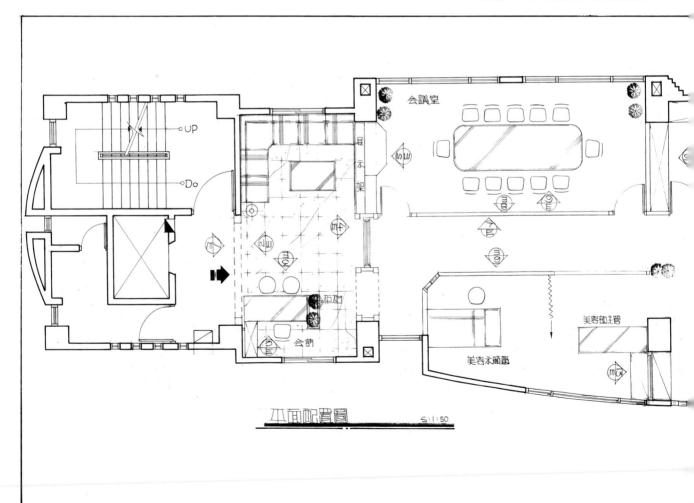

	施 工	圖 明 細 表				
圖 號	張號	工程內容				
	1/10	平面配置圖				
	2/10	天花詳圖&燈具配線圖				
1/E2/E3/E	3/10	入口隔間&櫃台詳圖				
4/E 5/E	4/10	玄關隔間詳圖				
6/E 5/10		美容示範區隔間&隔屏詳圖				
7/E 8/E15/E 6/10		會議室隔間&隔屛詳圖				
9/E10/E11/E	7/10	會議桌&儲藏室儲物櫃詳圖				
11'/E12/E 13/E	8/10	儲藏室工作台&美容師辦公區隔屏詳圖				
14/E 14'/E	9/10	工作區工作台詳圖				
	10/10	等角透視圖				

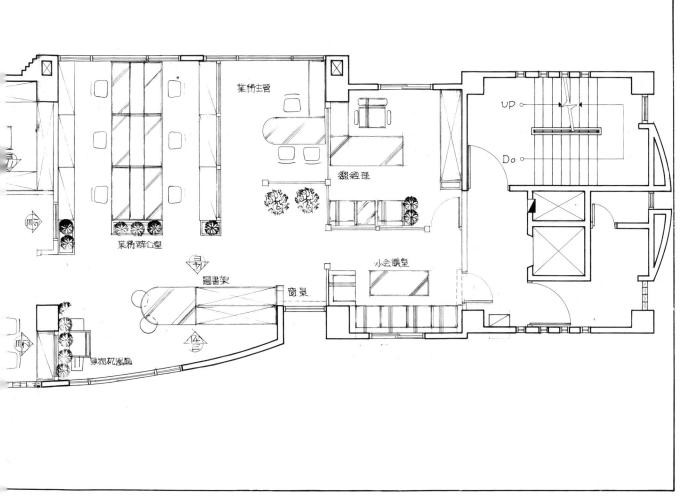

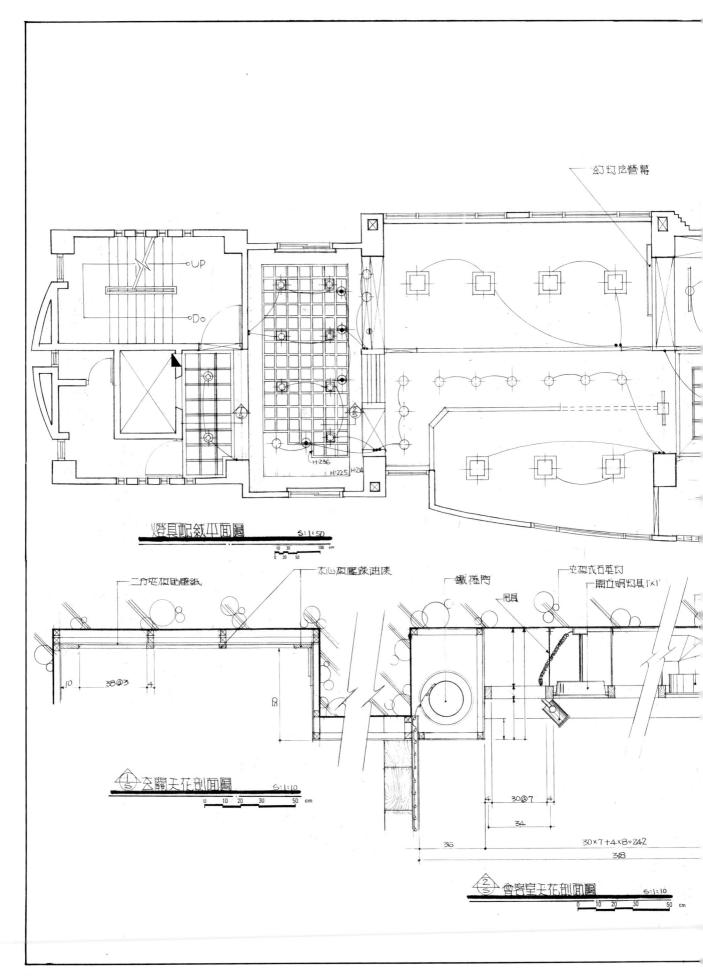

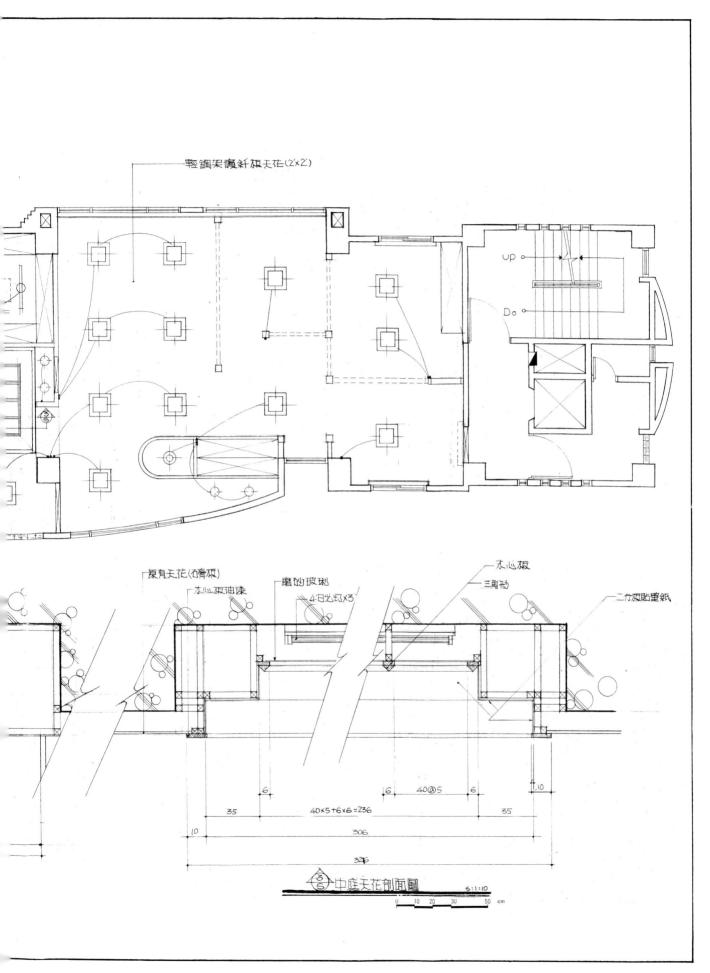

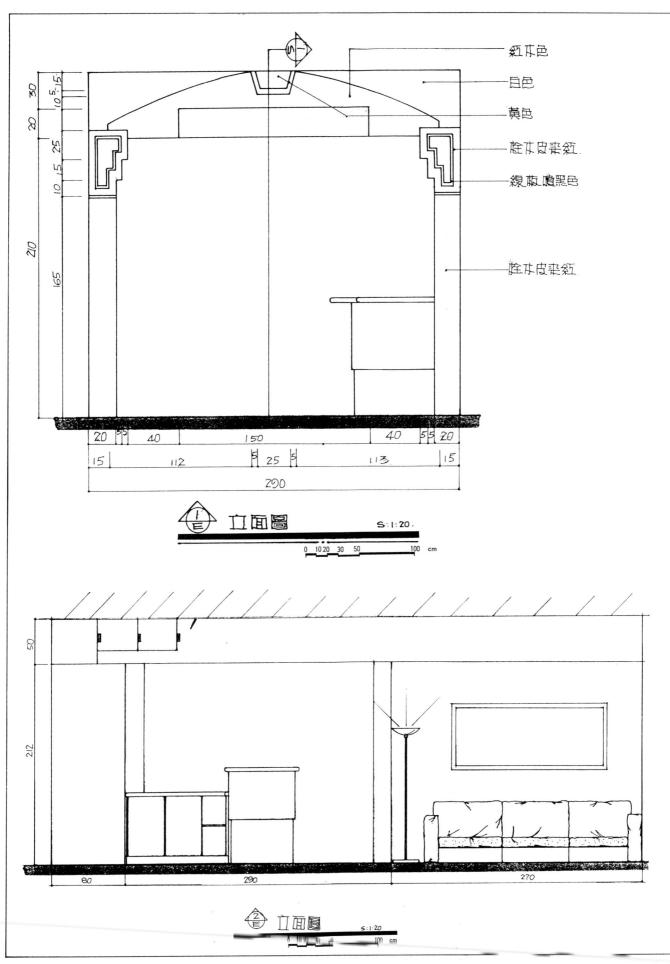

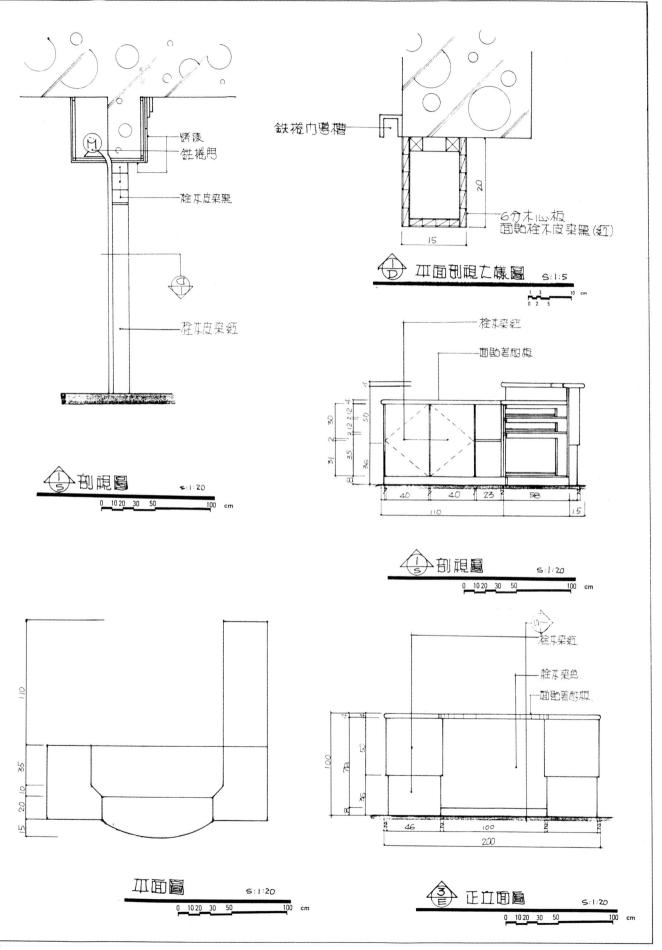

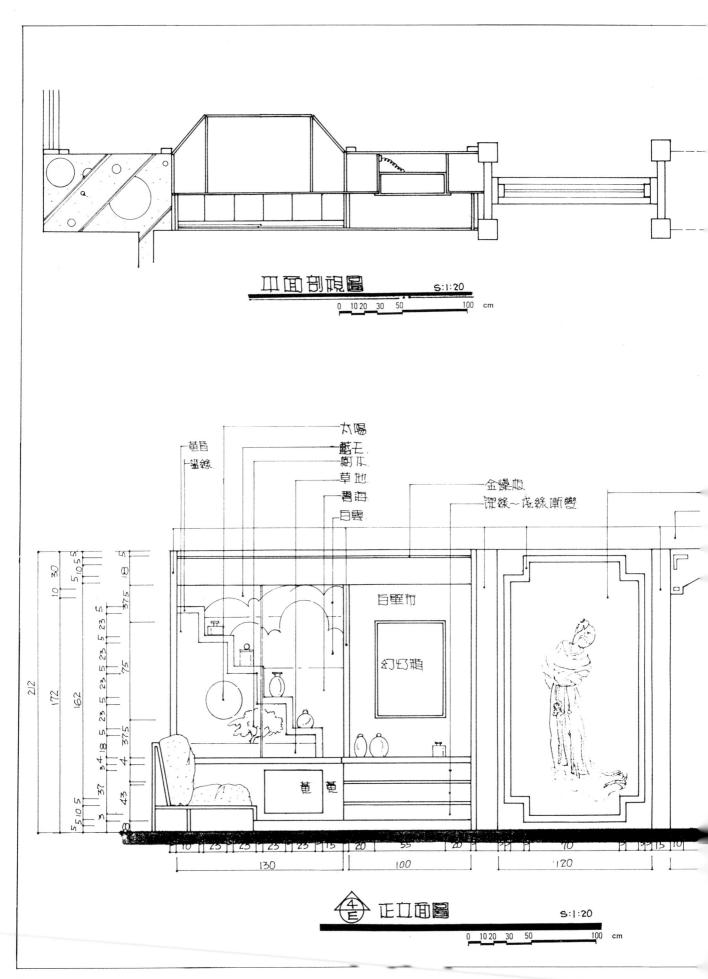

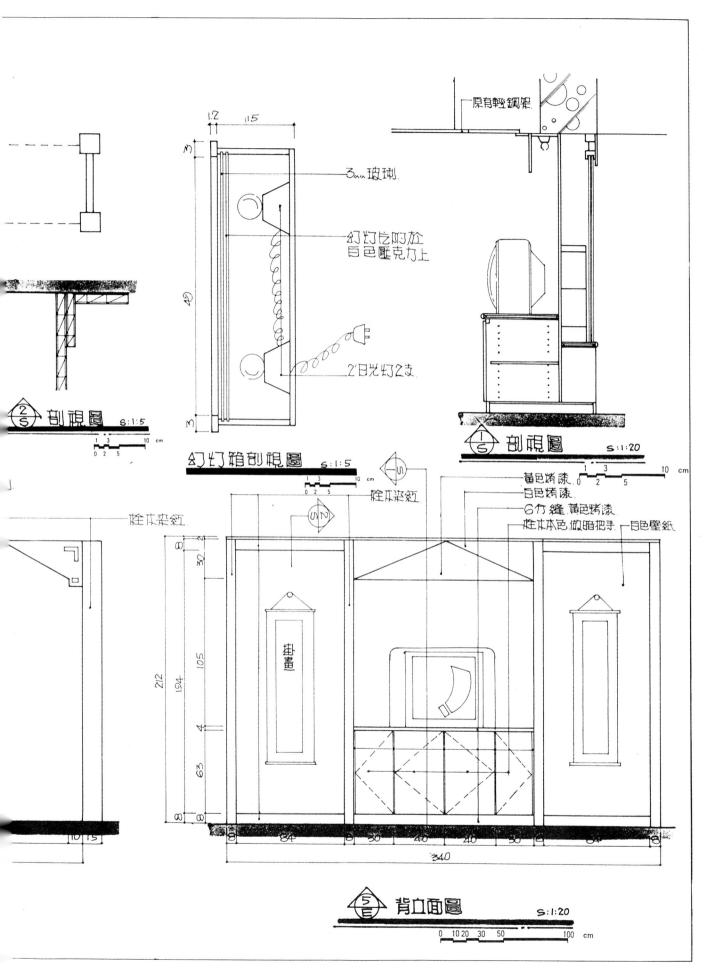

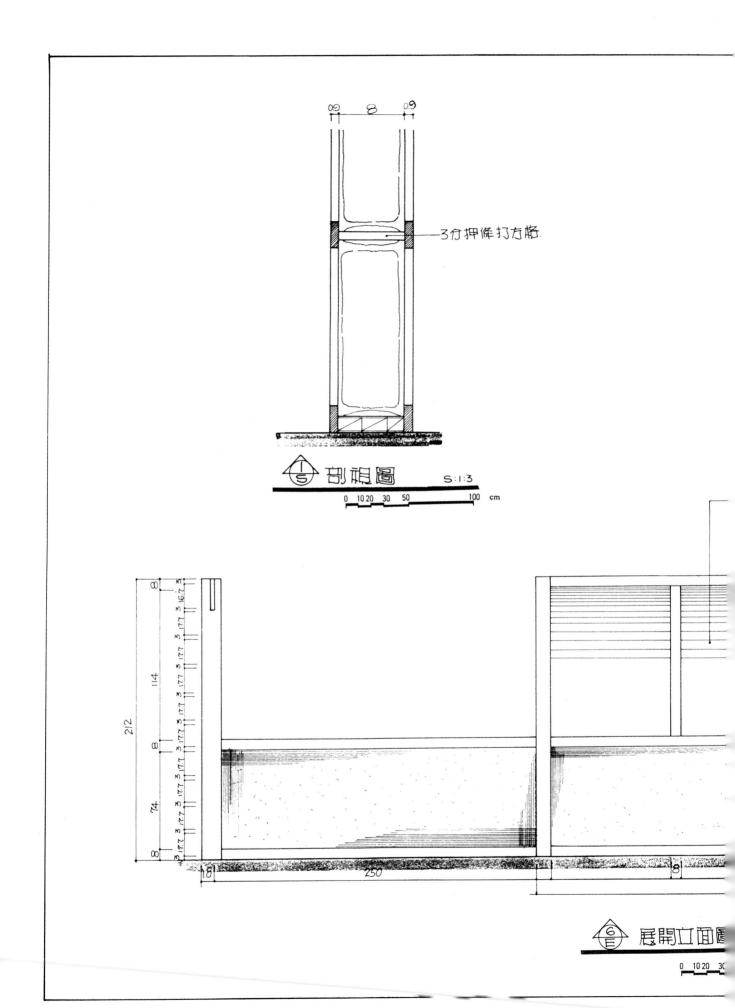

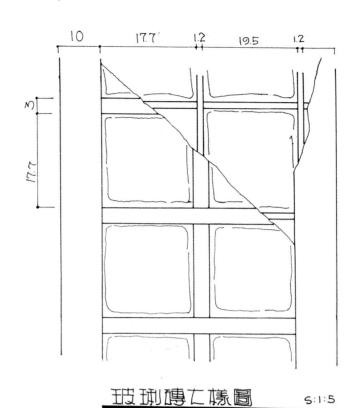

-固定5灬玻利、内装白葉窗帘

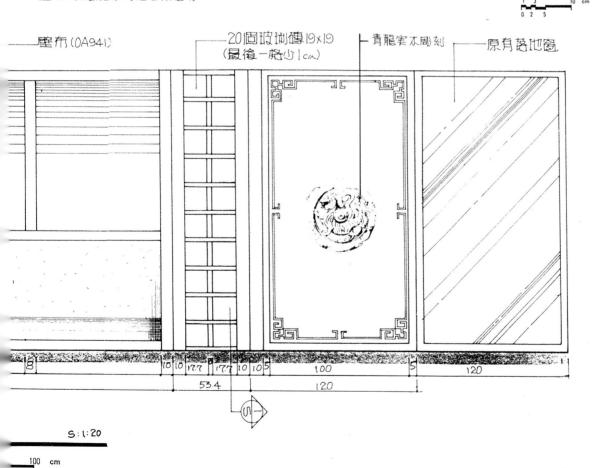

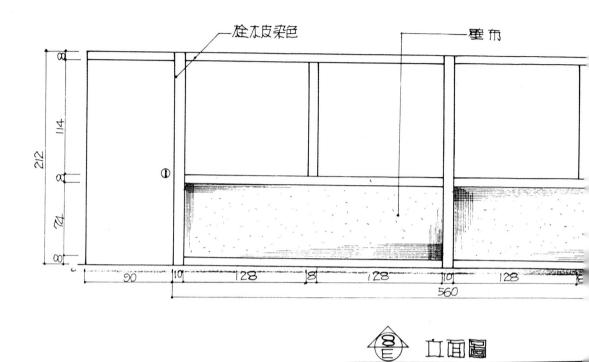

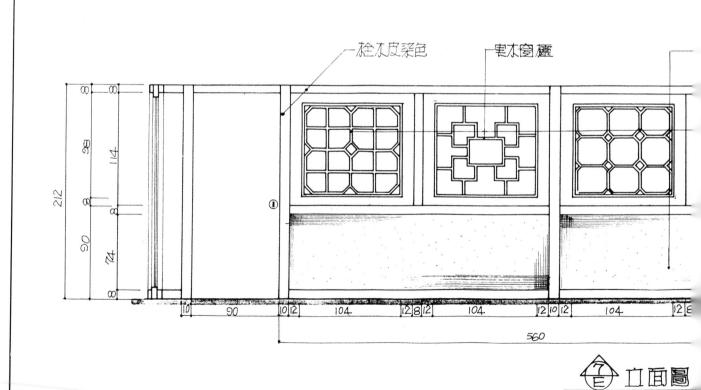

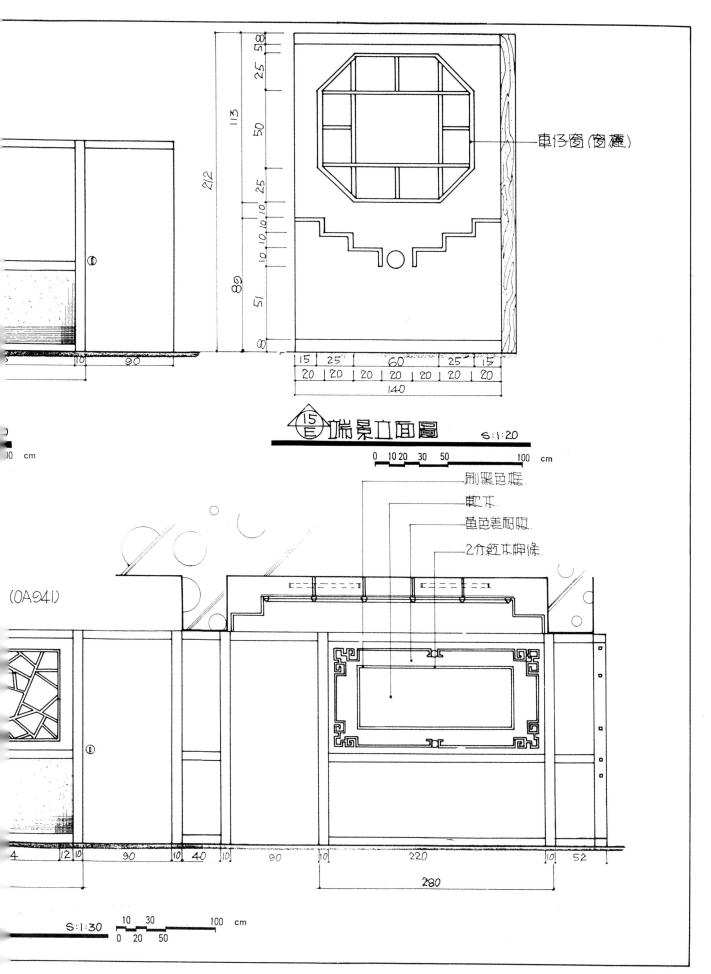

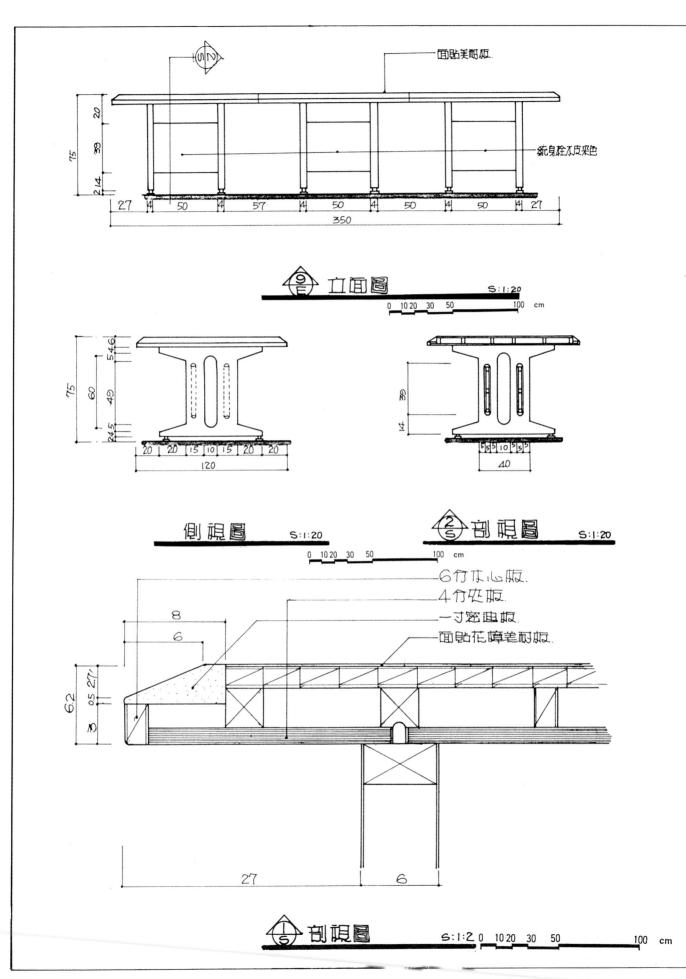

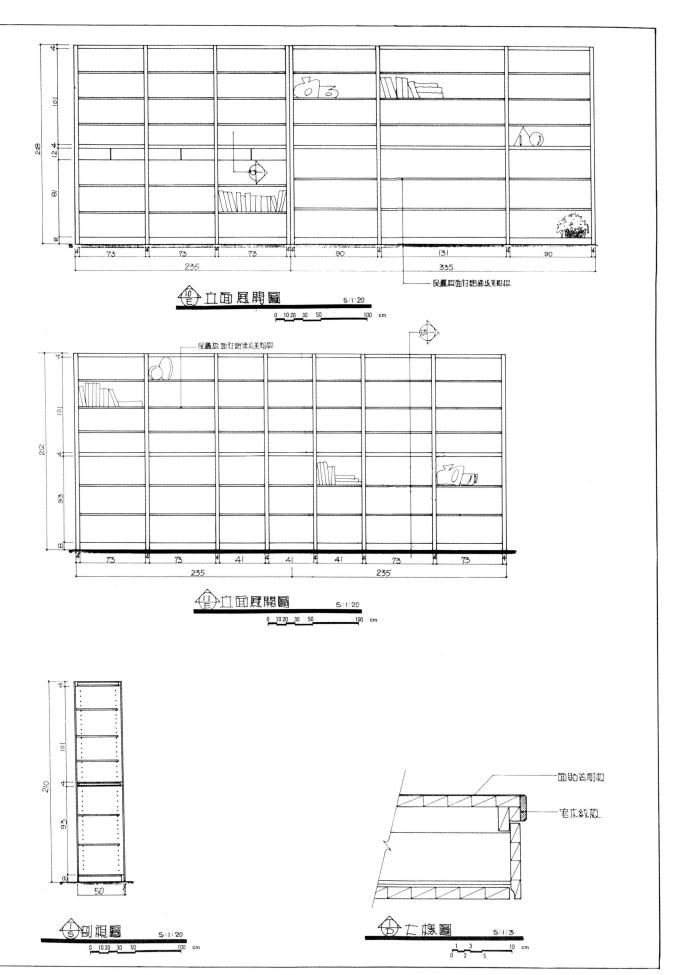

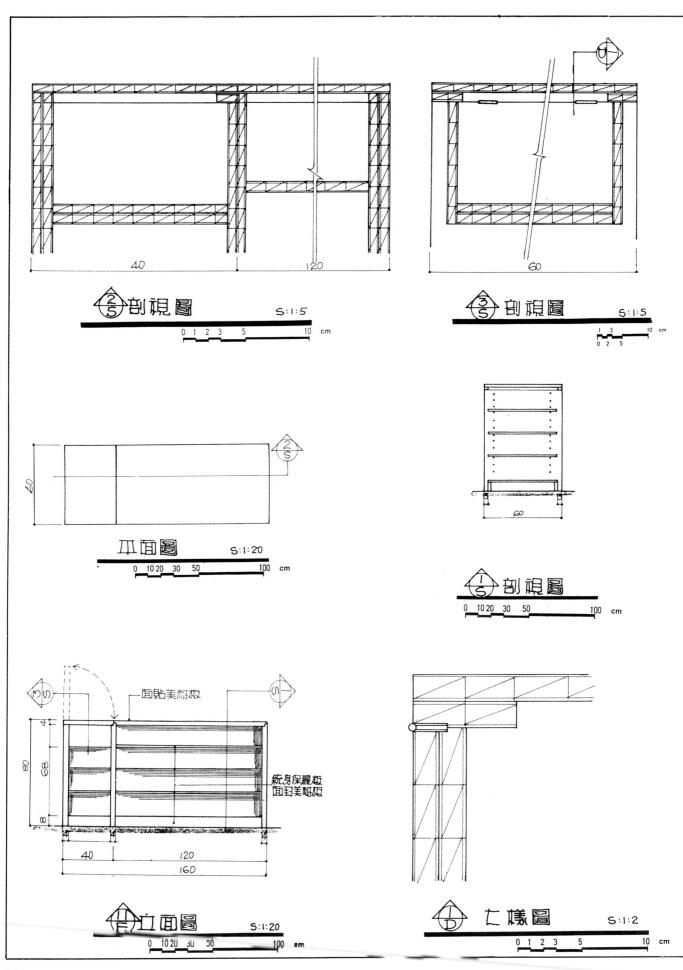

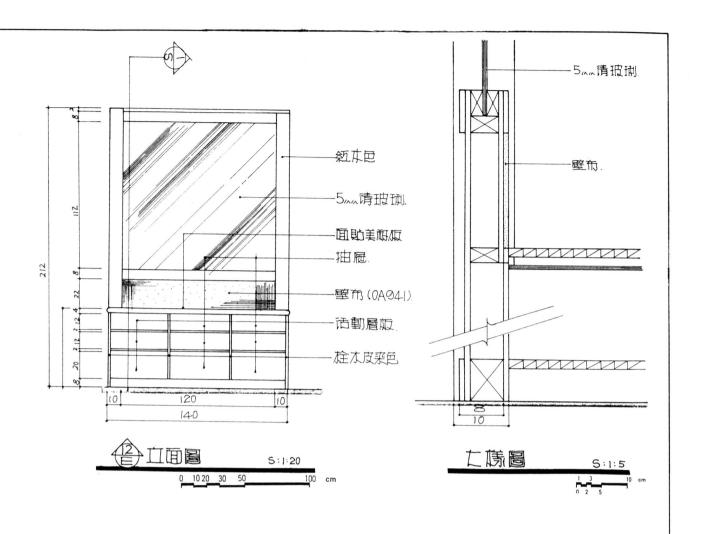

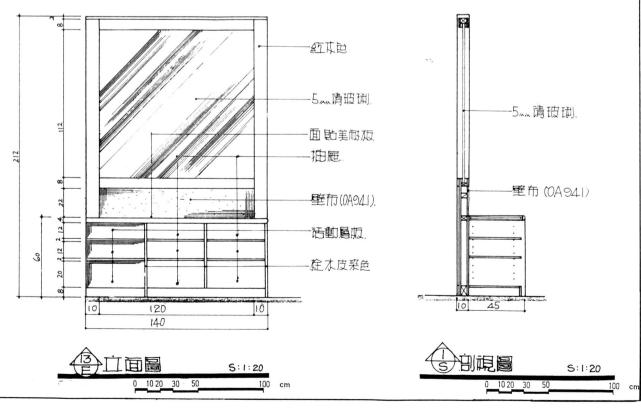

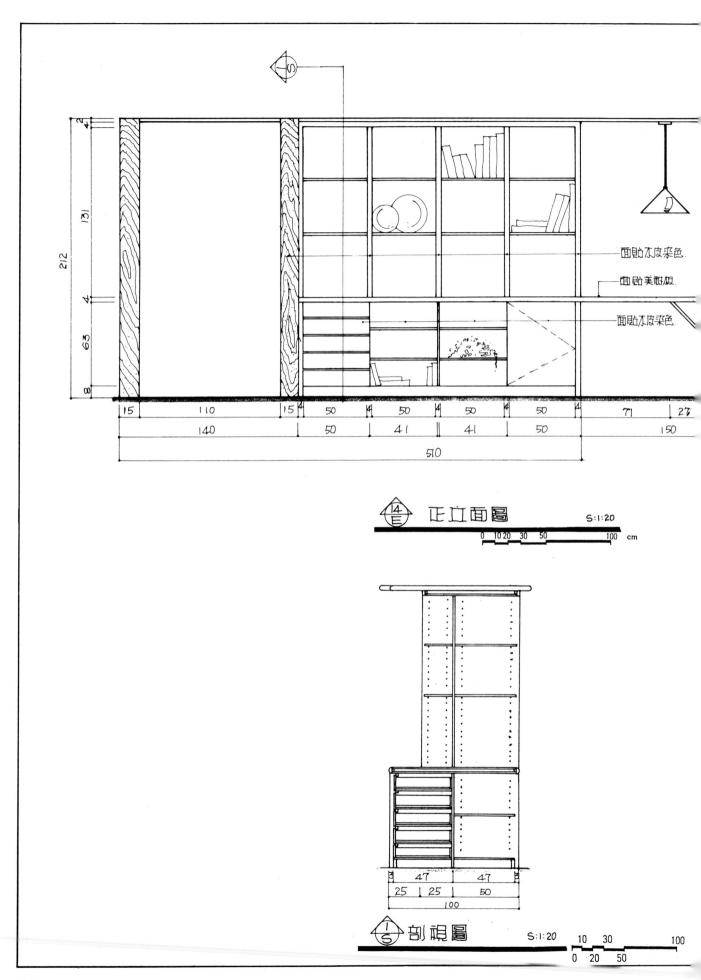

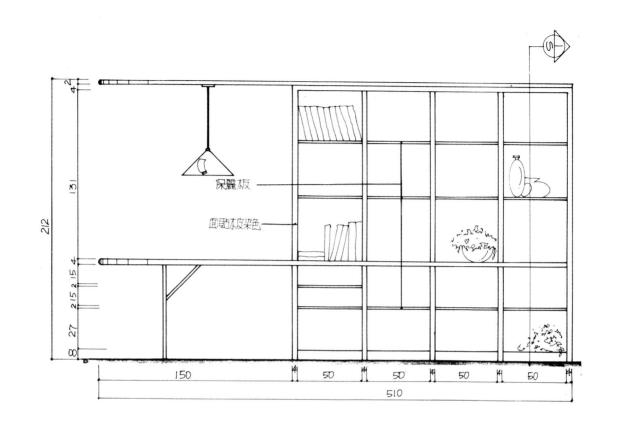

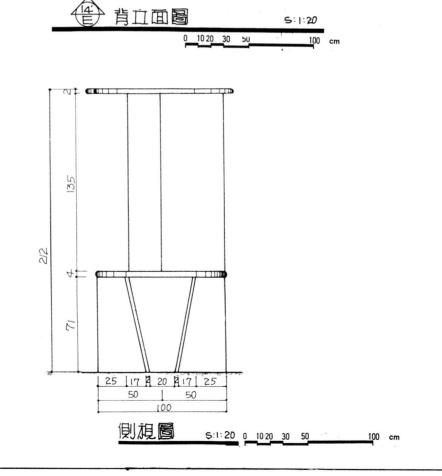

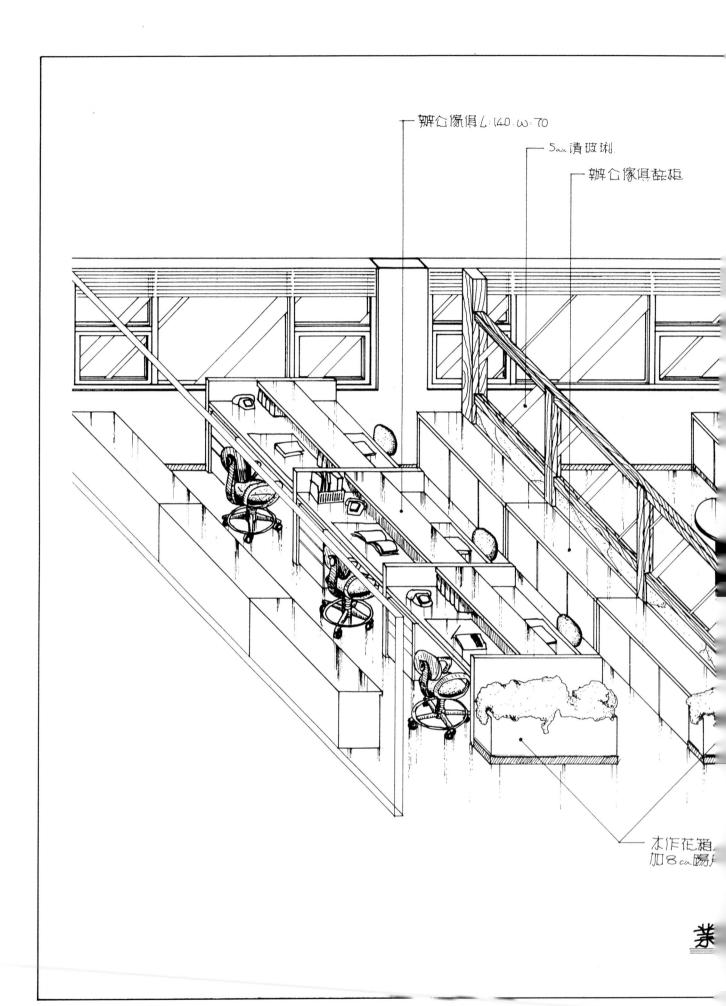

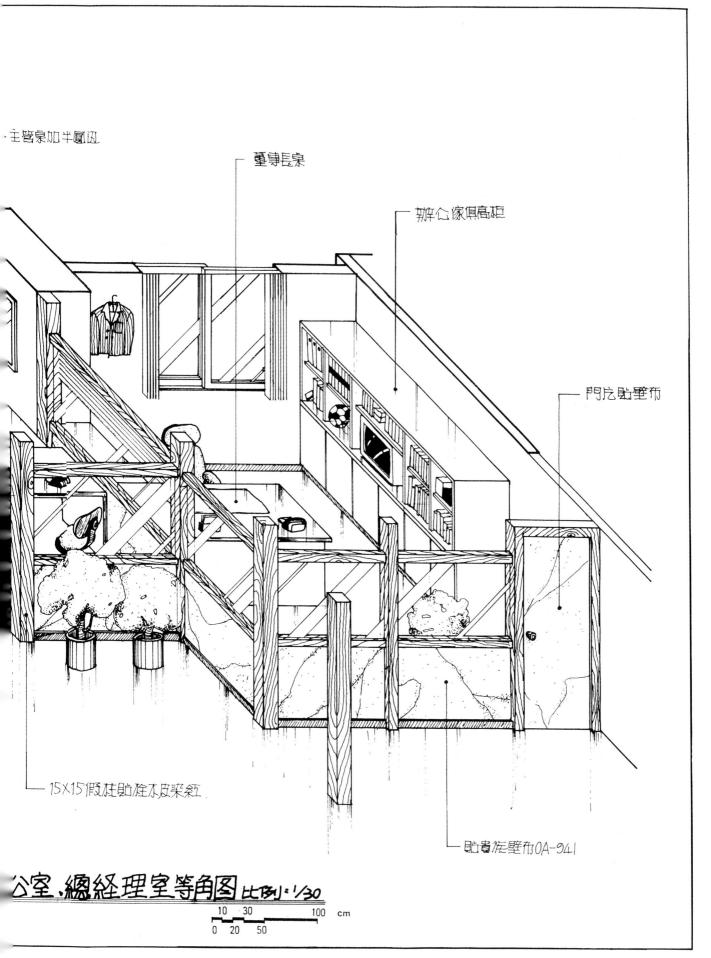

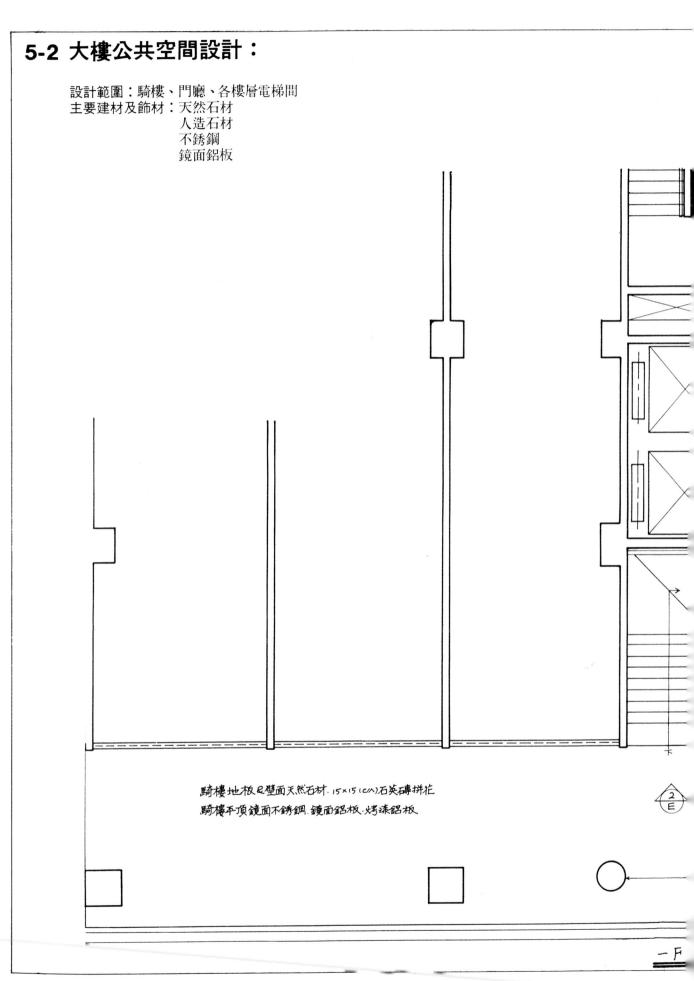

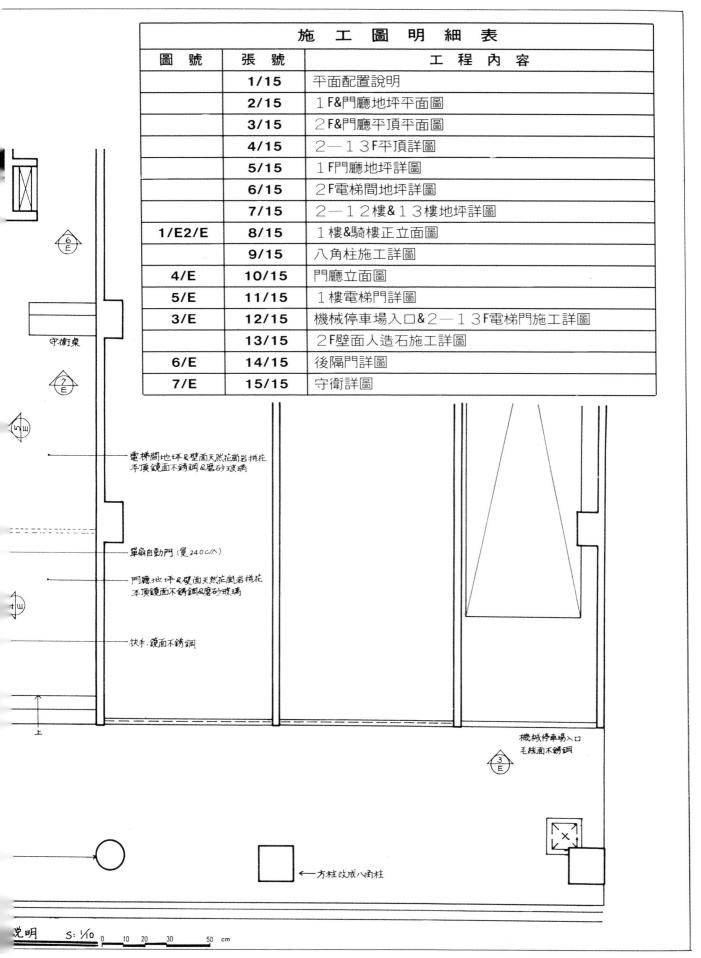

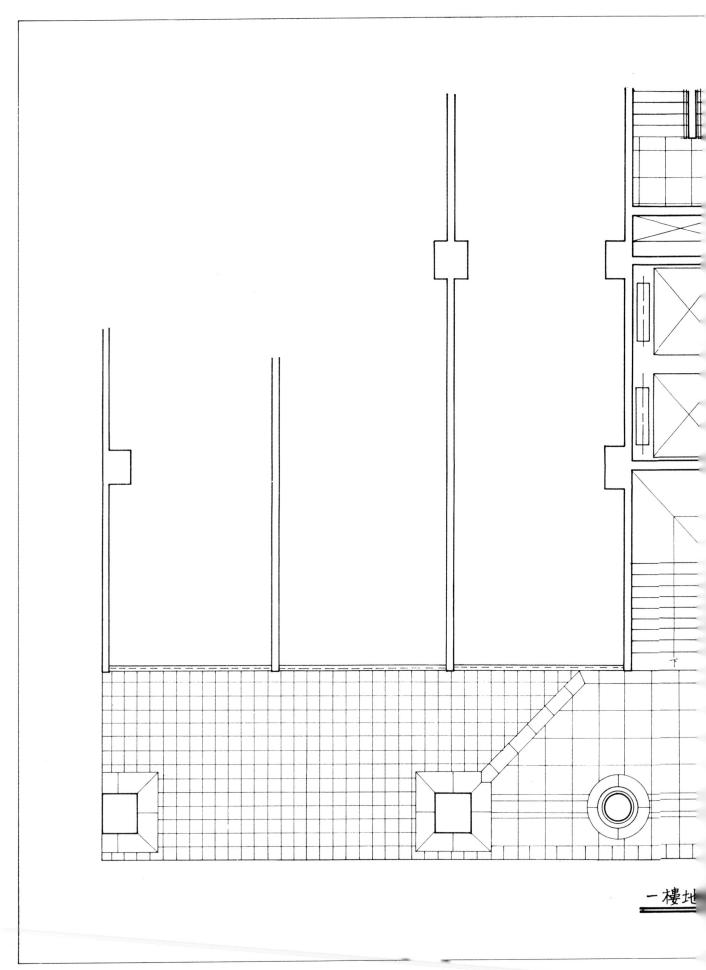

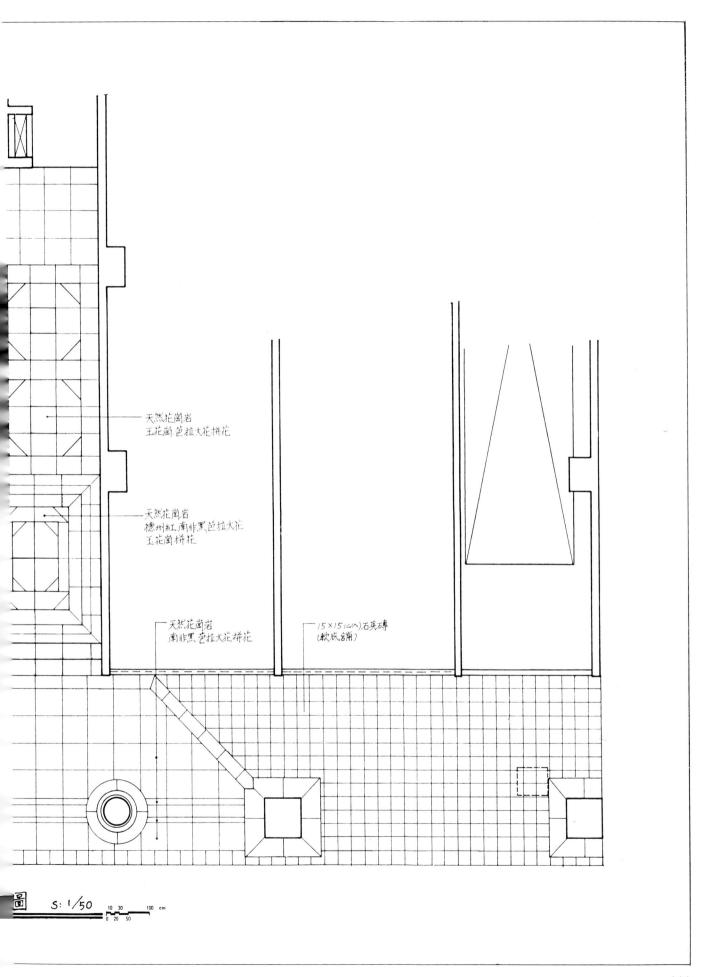

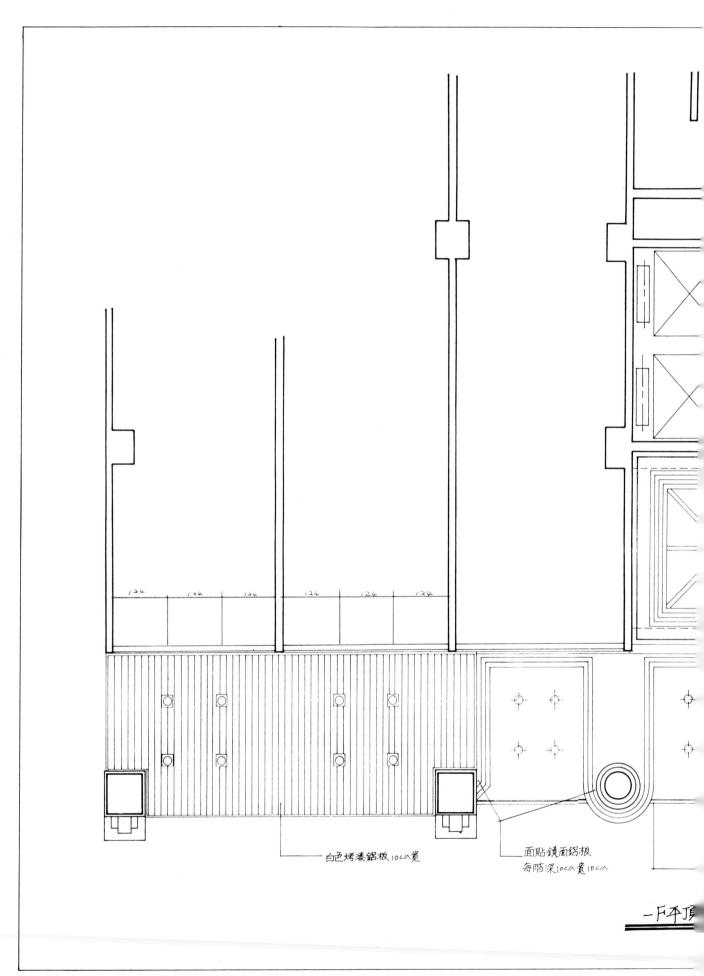

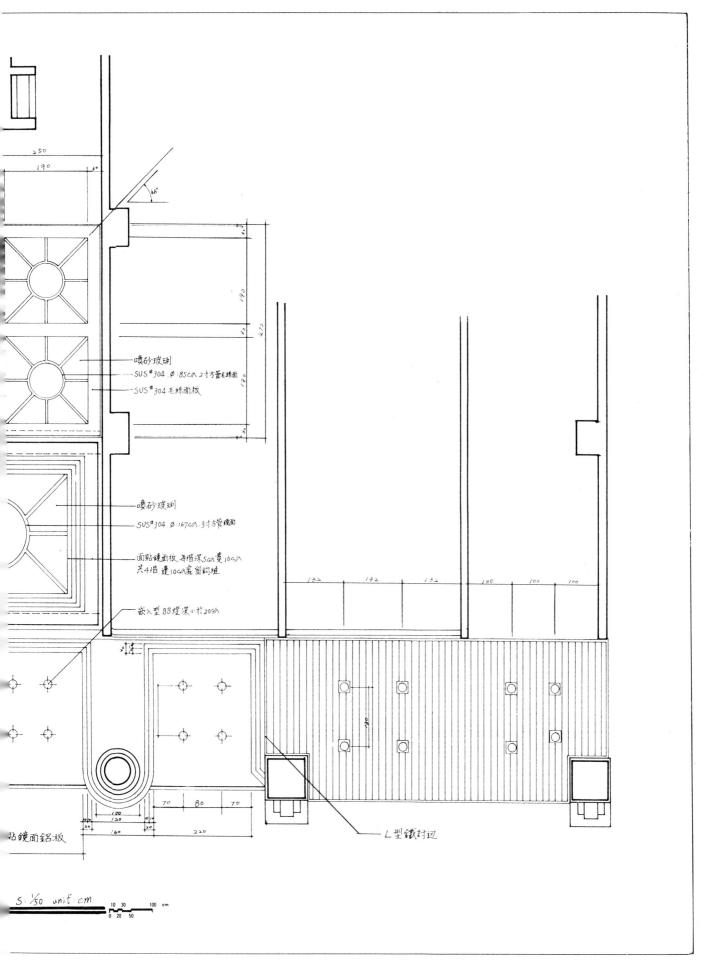

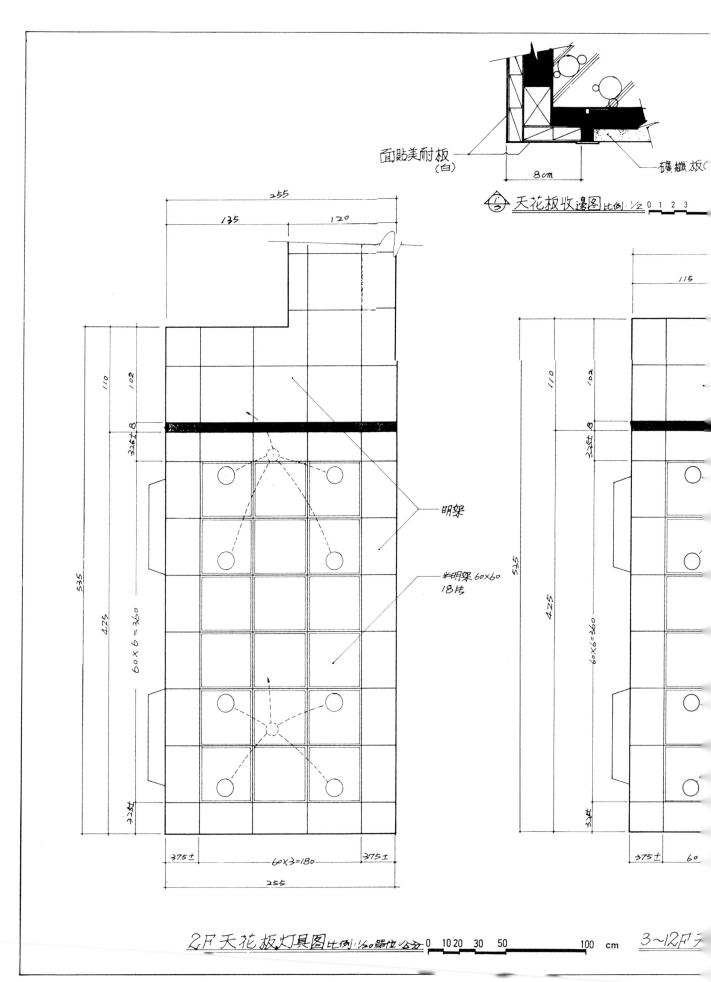

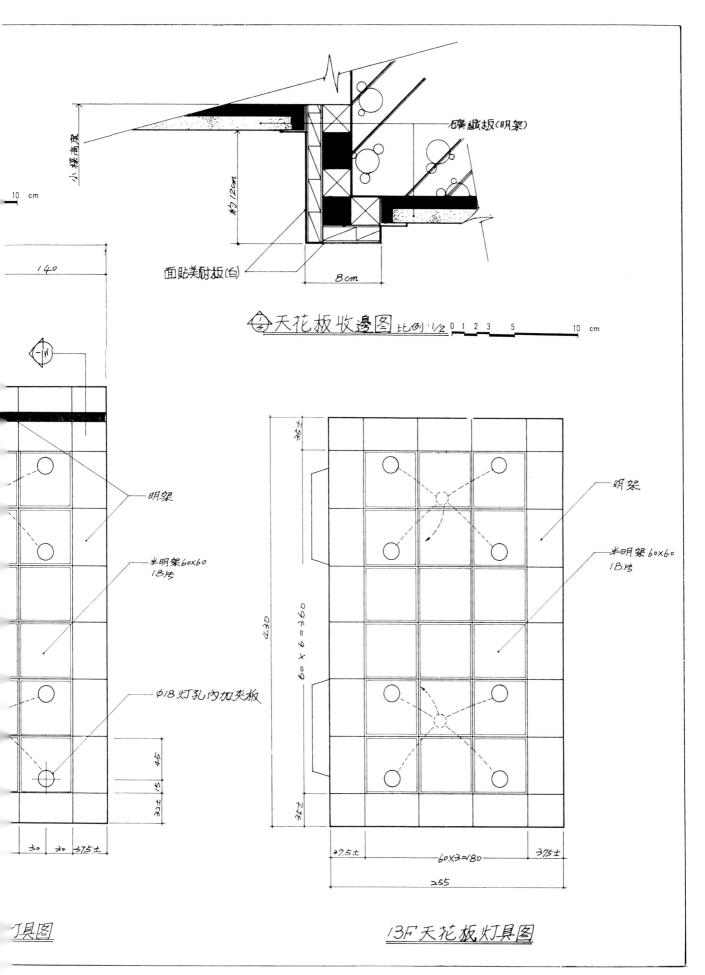

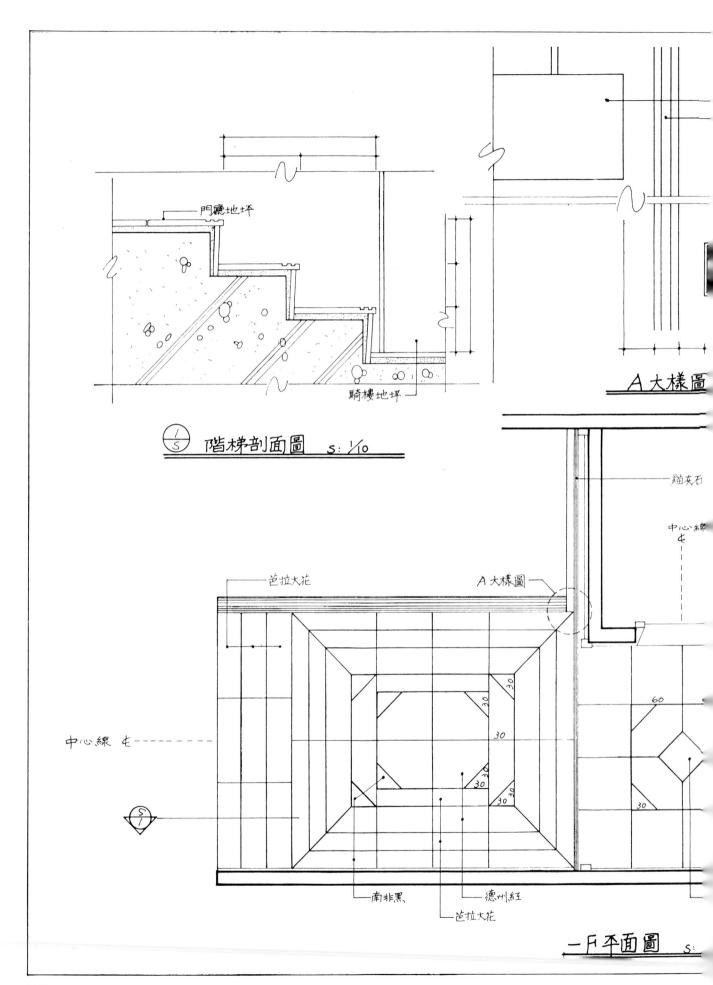

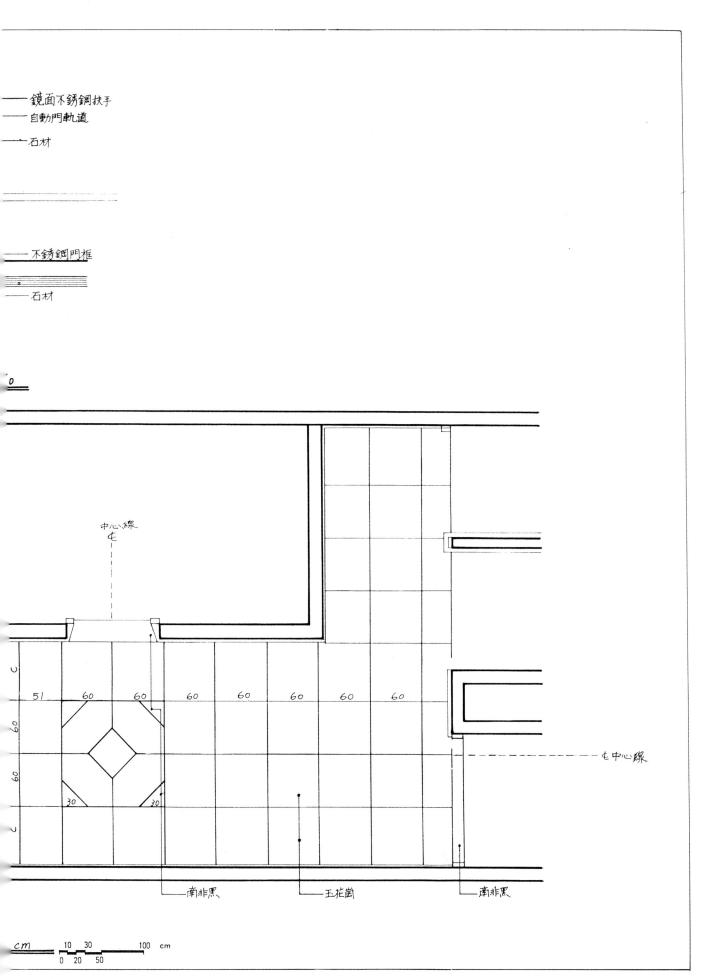

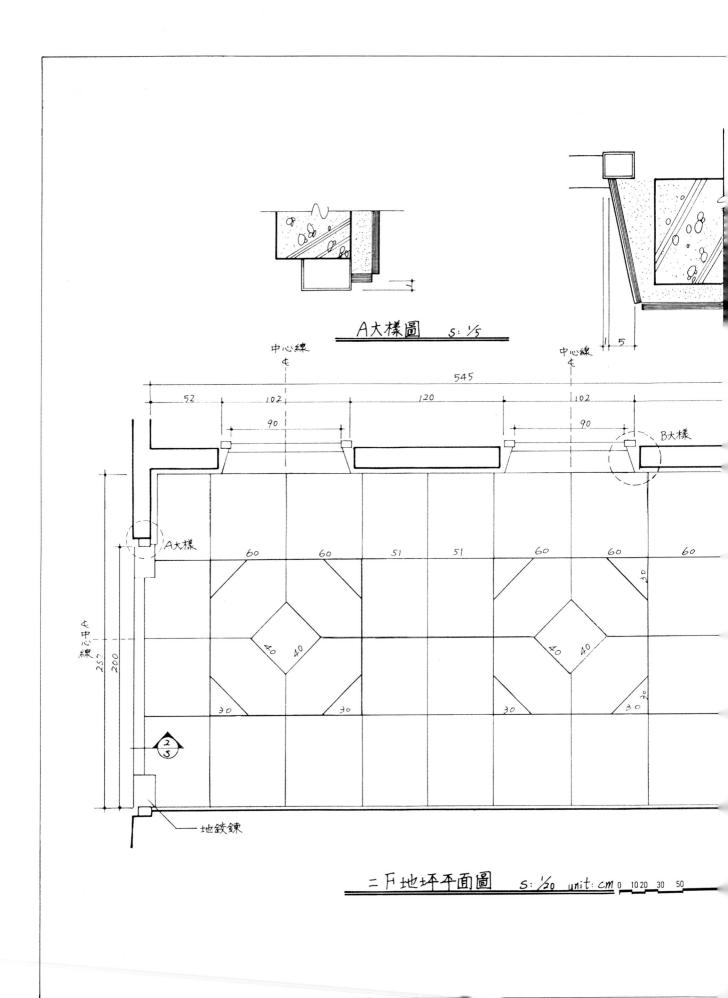

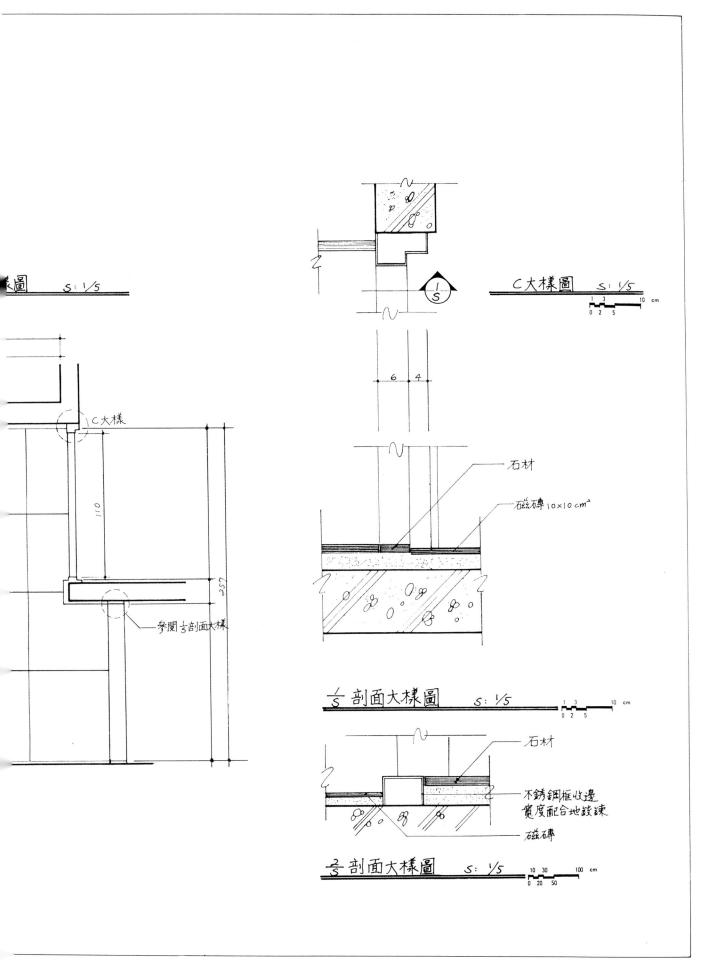

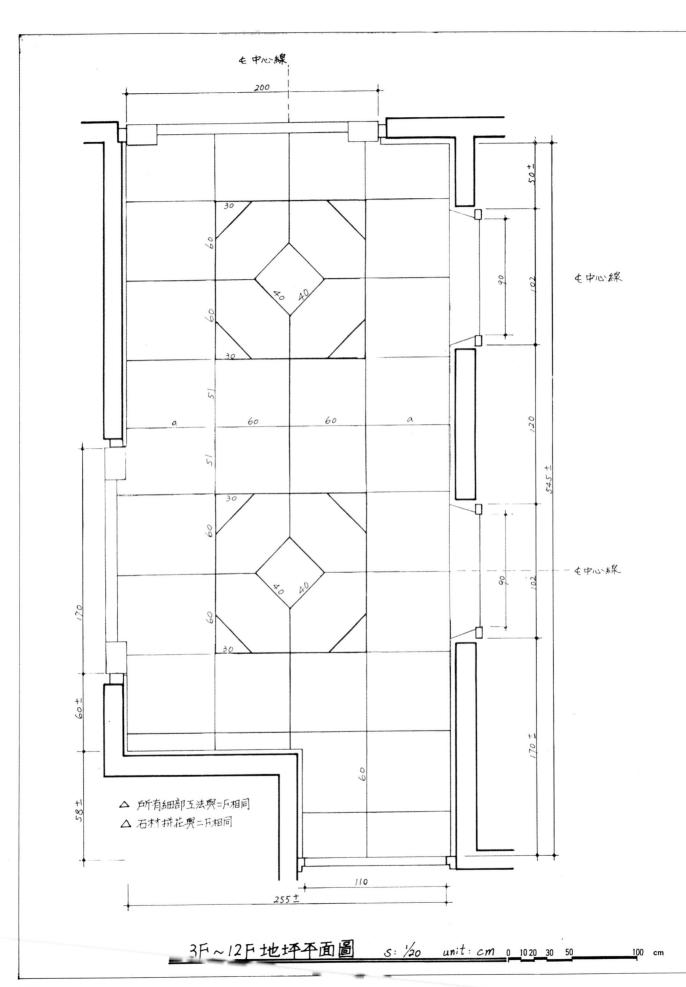

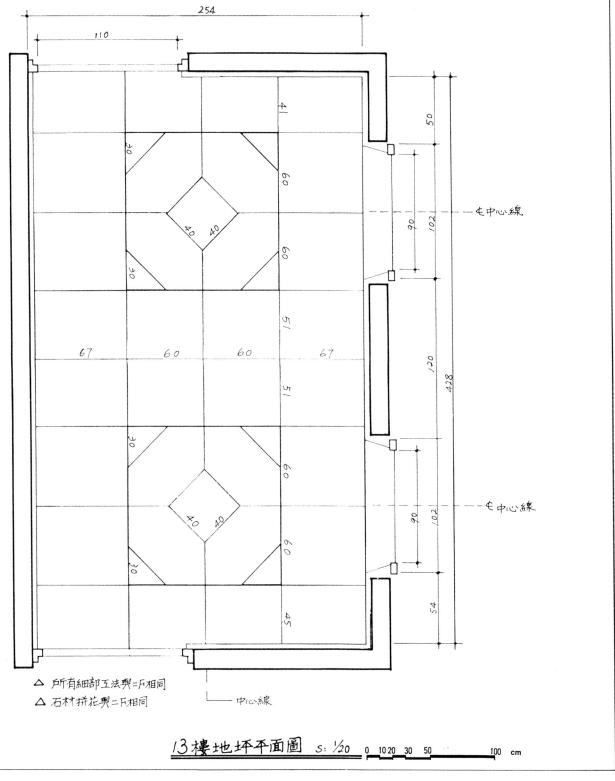

2 E 騎力

企正正面圆柱,方柱

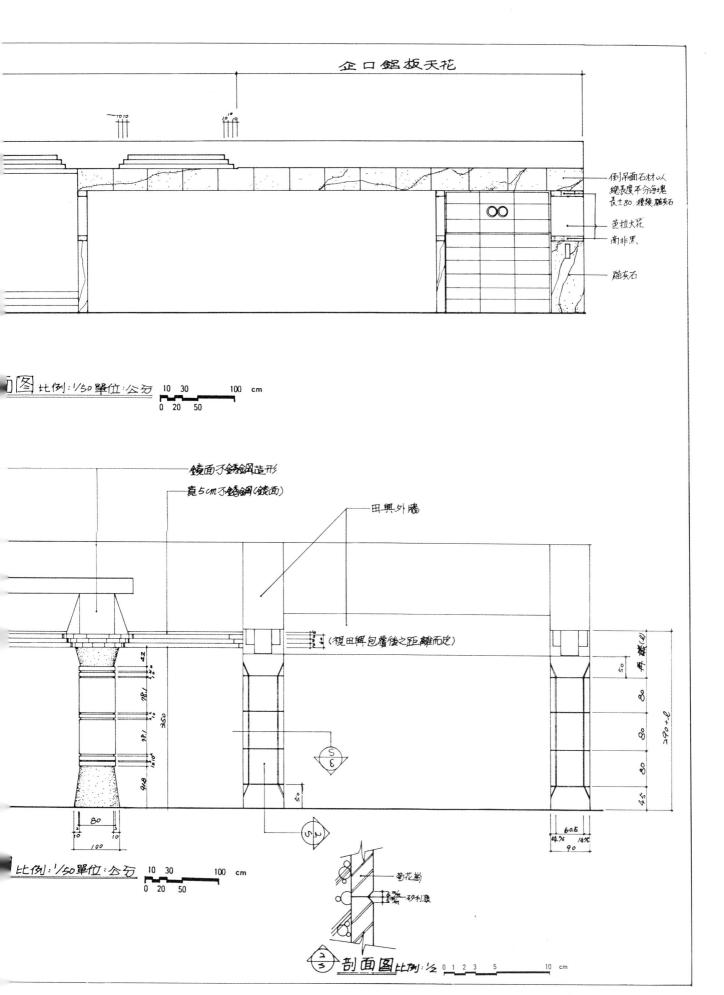

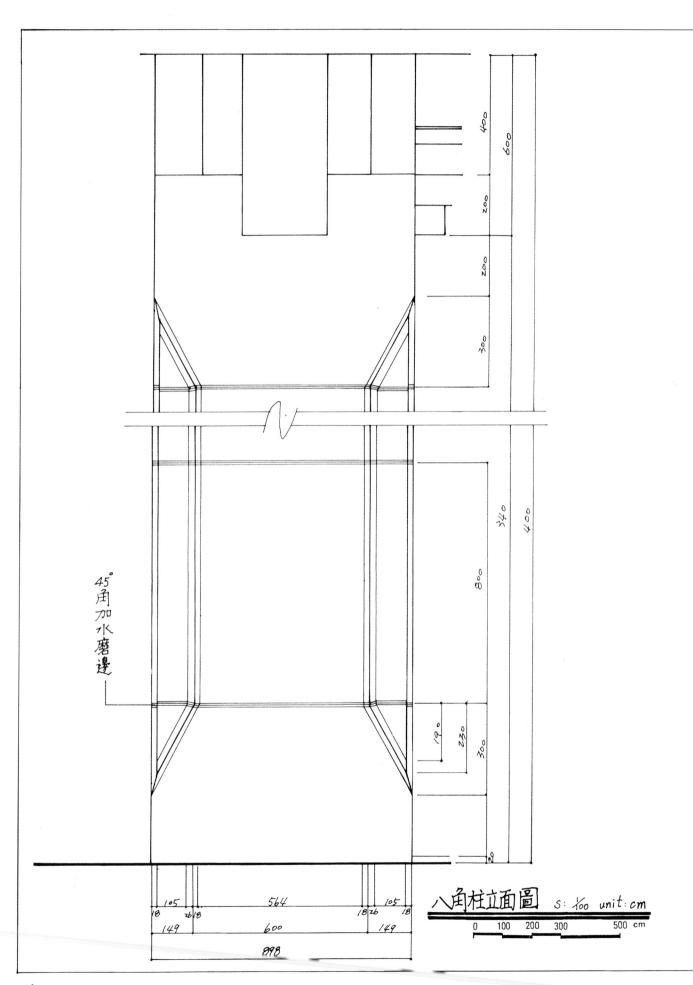

△ 原有方柱四角打除11c/小

△ 石材選擇菊花崗

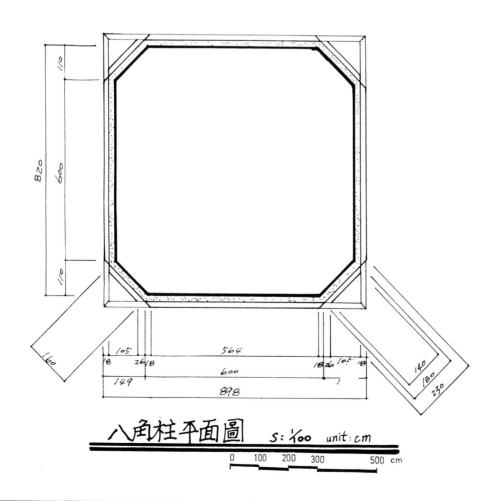

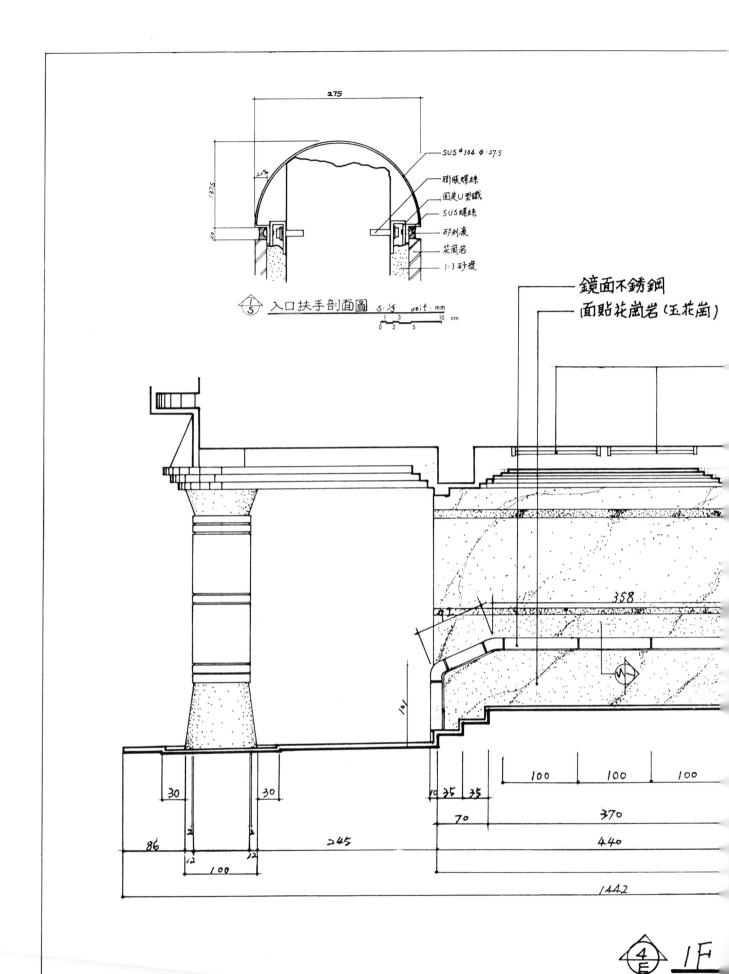

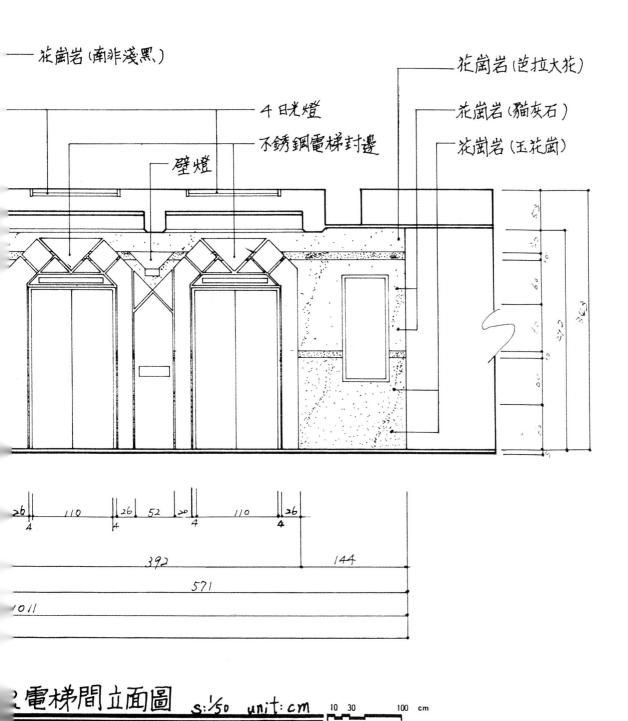

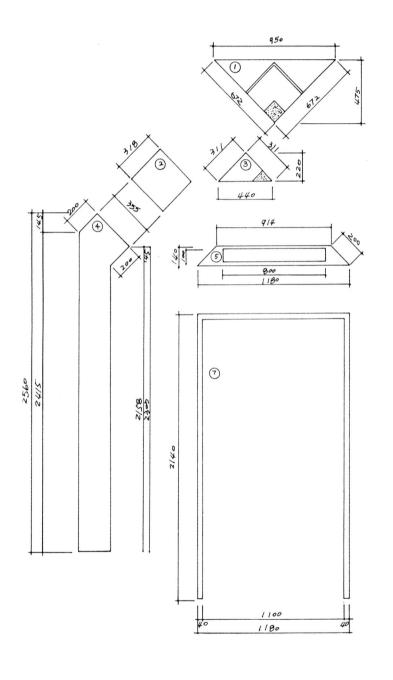

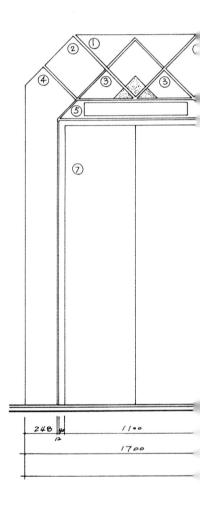

- △ 電梯□材質為2.0mm厚 鏡面不銹鋼 △ 端面寬1.8 mm

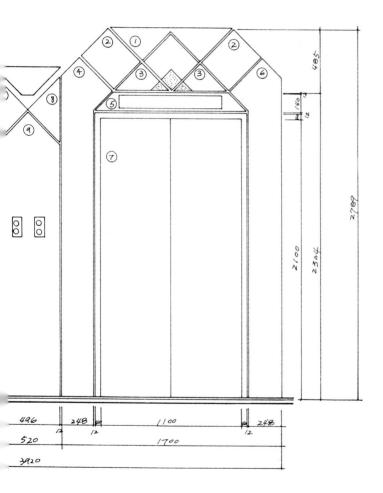

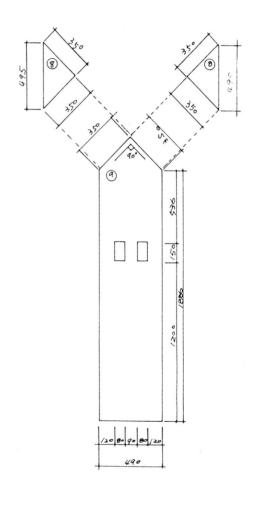

20 unit: cm 0 1020 30 50

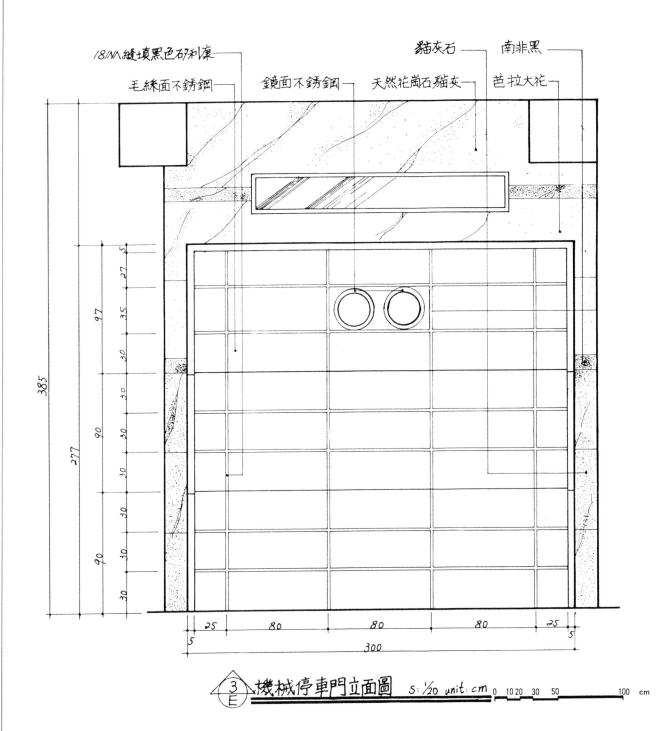

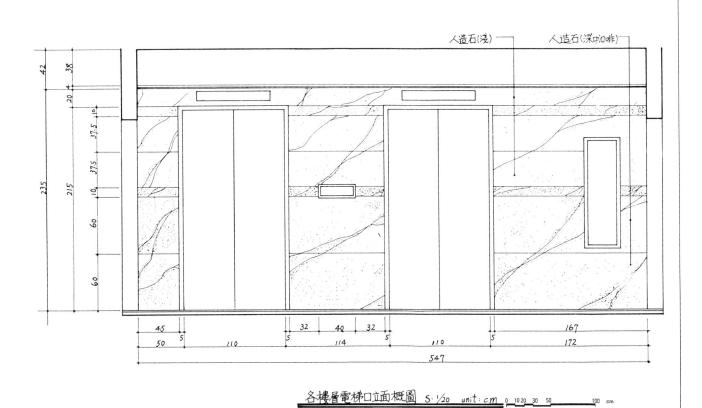

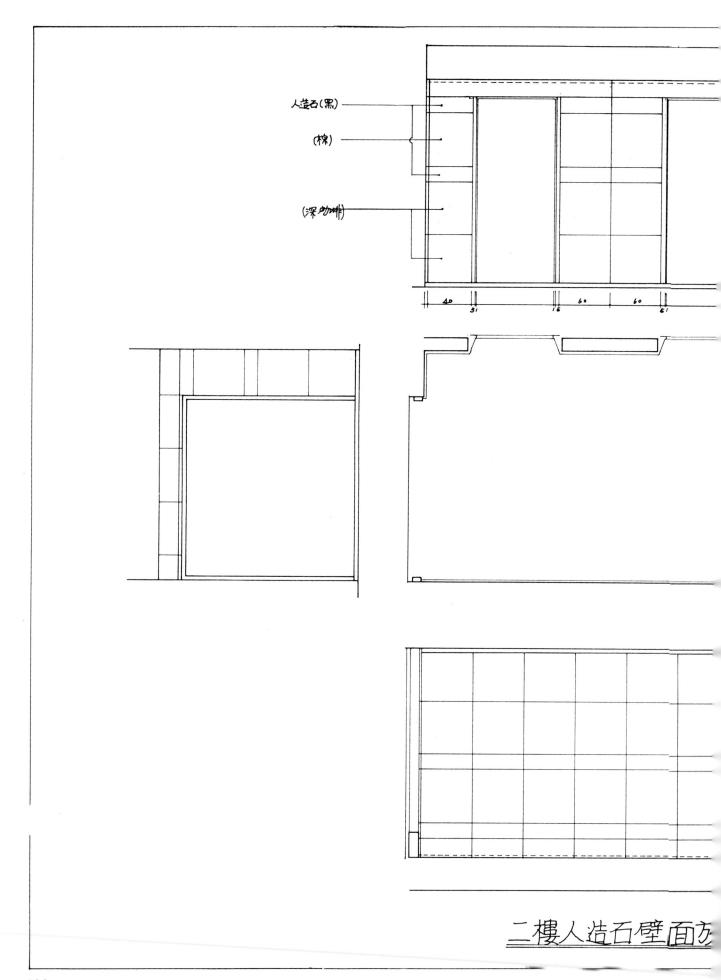

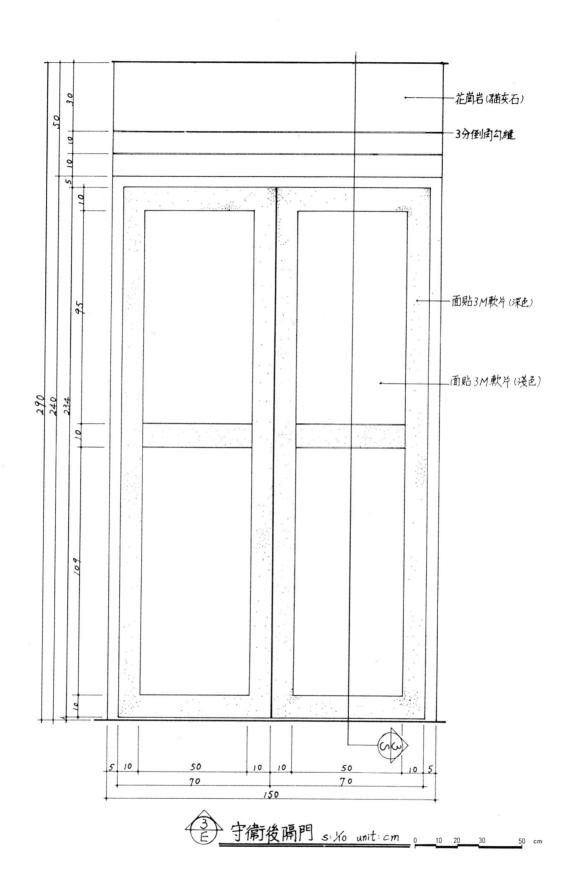

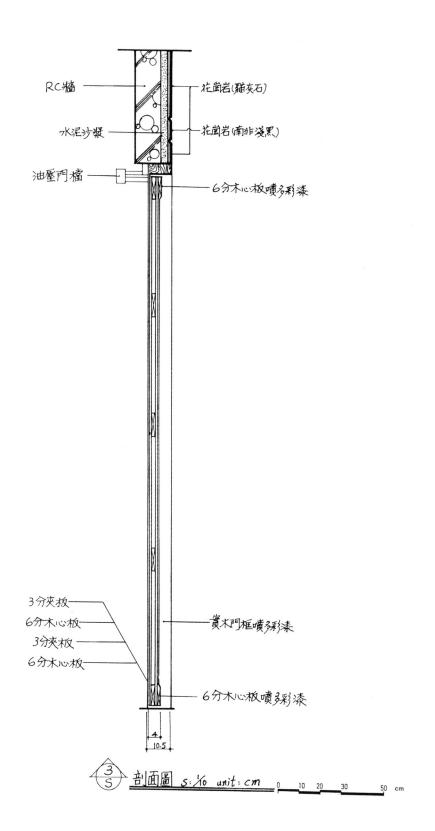

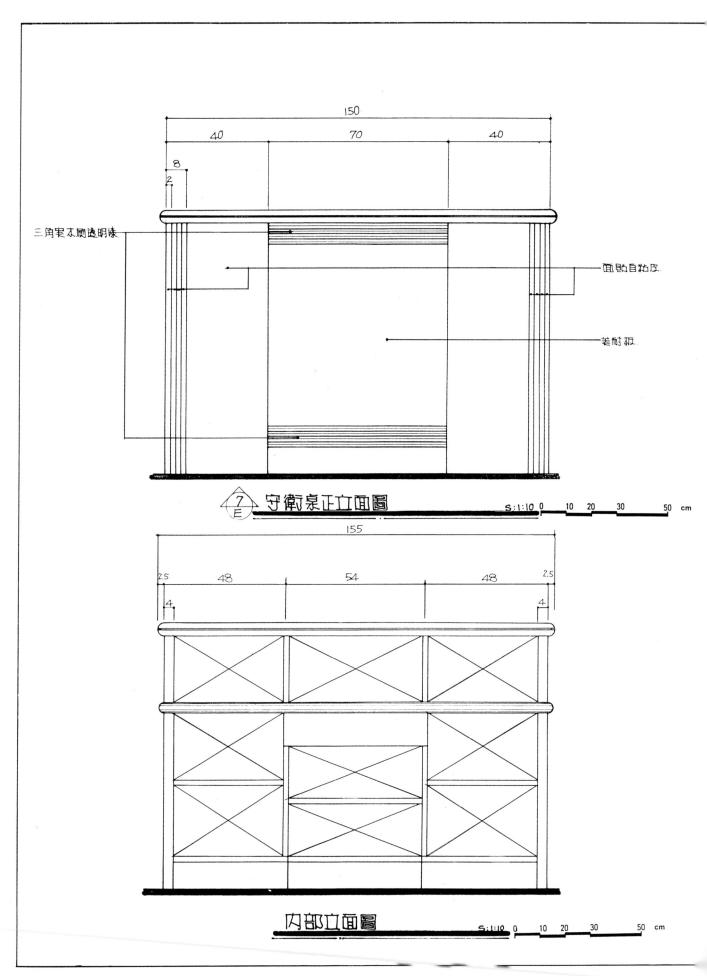

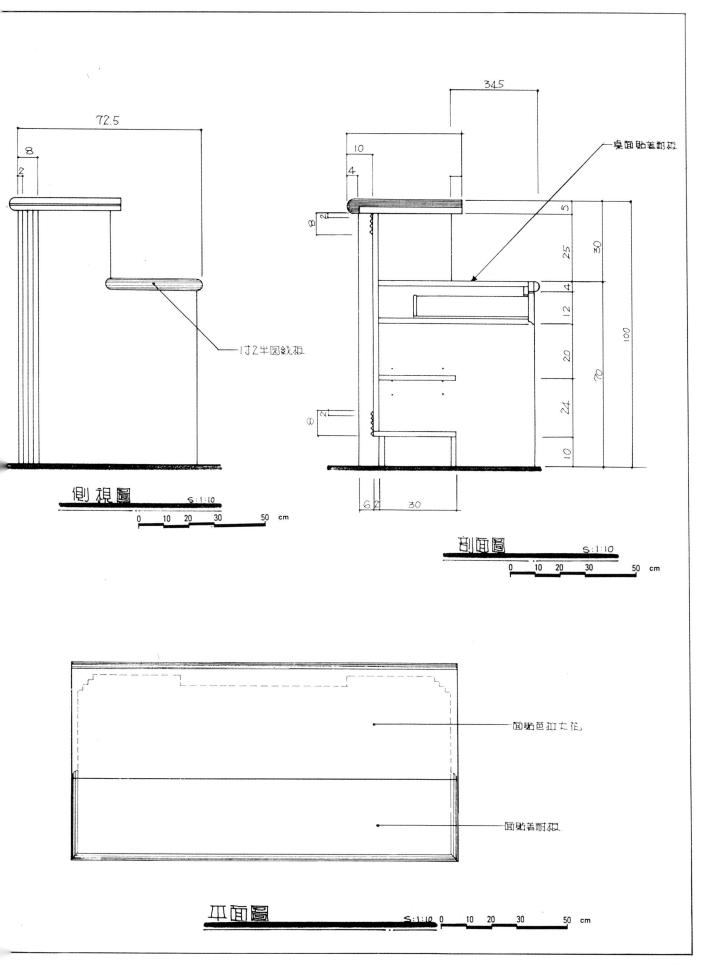

5-3 住宅空間設計:

面積:129平方公尺(39坪)

樓層:1F、夾層、2F、3F 居住人員:夫婦二人,男孩一人、女孩一人

施工圖明細表		
圖 號	張 號	工程內容
	1/21	1 F、夾層平面配置圖
	2/21	2F、3F平面配置圖
	3/21	1 F、夾層天花水電圖
	4/21	2F、3F天花水電圖
1/E 2/E	5/21	電視櫃、屛風詳圖
3/E 4/E	6/21	餐具櫃、餐廳壁面造形詳圖
5/E 6/E	7/21	餐廳吧台、廚房吧台詳圖
7/E	8/21	茶几詳圖
8/E 9/E	9/21	和室秀麗門、1F鞋櫃詳圖
10/E	10/21	和室衣櫃、矮櫃詳圖
11/E	11/21	主臥室床組詳圖
12/E	12/21	主臥室衣櫃詳圖
13/E	13/21	女孩房床組、書桌、衣櫃詳圖
14/E 15/E	14/21	女孩房壁櫃、2F樓梯□、擺飾櫃詳圖
16/E	15/21	3F樓梯口衣櫃詳圖
17/E 18/E	16/21	男孩房床組、書桌、衣櫃、壁櫃詳圖
19/E 20/E		
	17/21	餐廳透視圖
	18/21	主臥室透視圖
	19/21	女孩房透視圖
	20/21	男孩房透視圖
	21/21	客廳透視圖

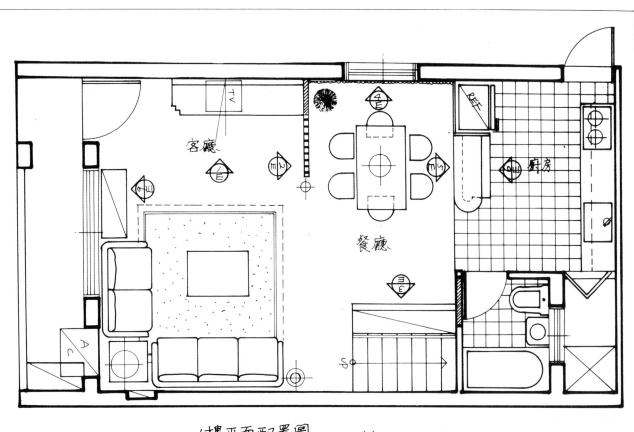

/樓平面配置圖 S: 1/50 10 30 100 cm

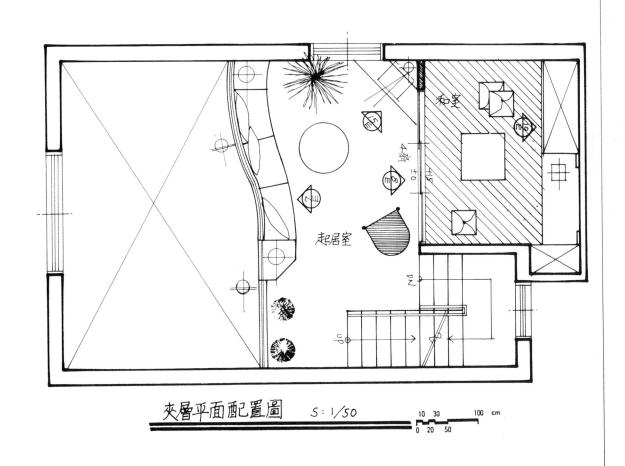

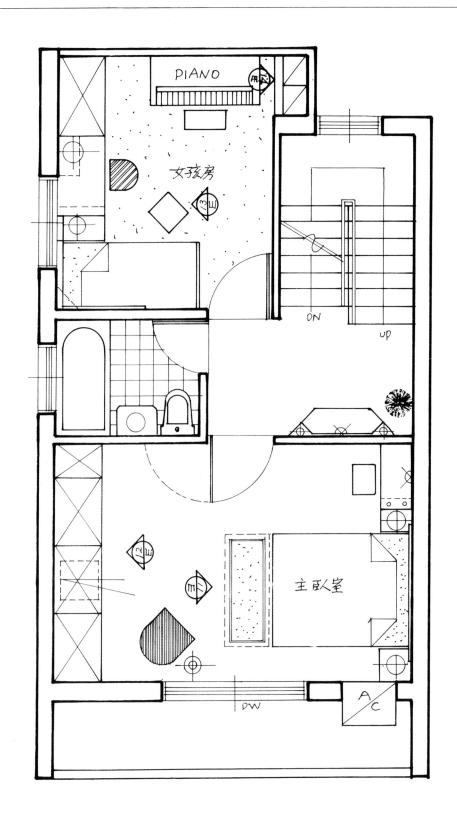

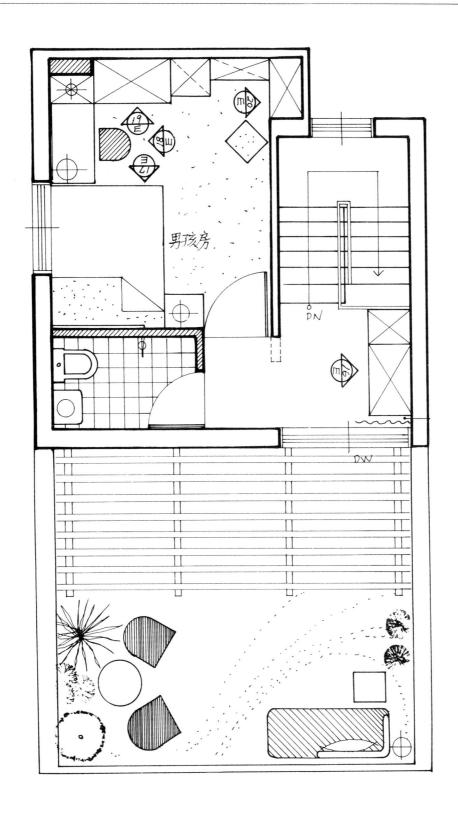

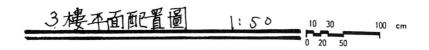

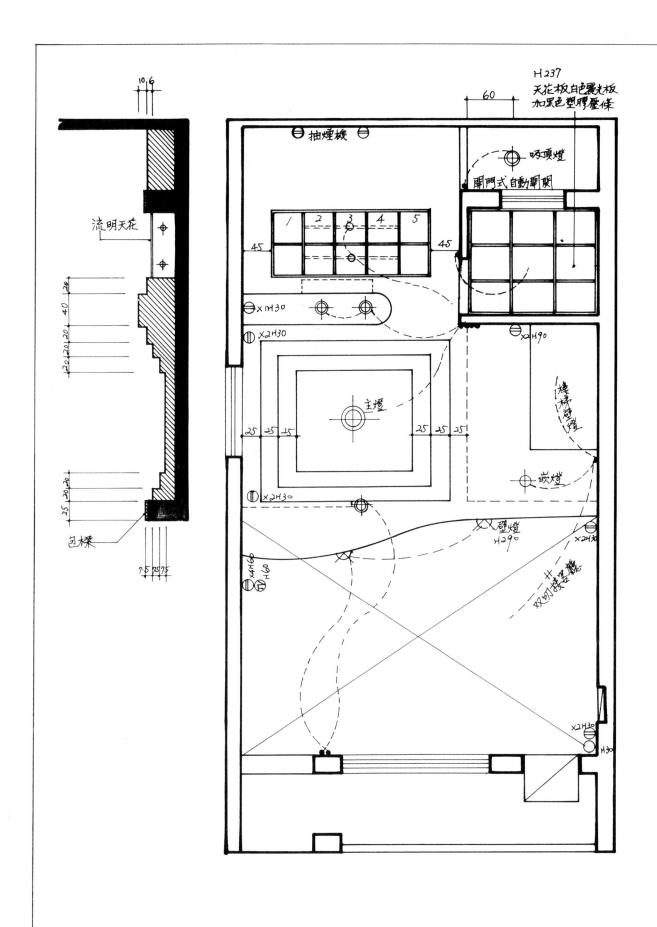

) 樓 天花板水電圖

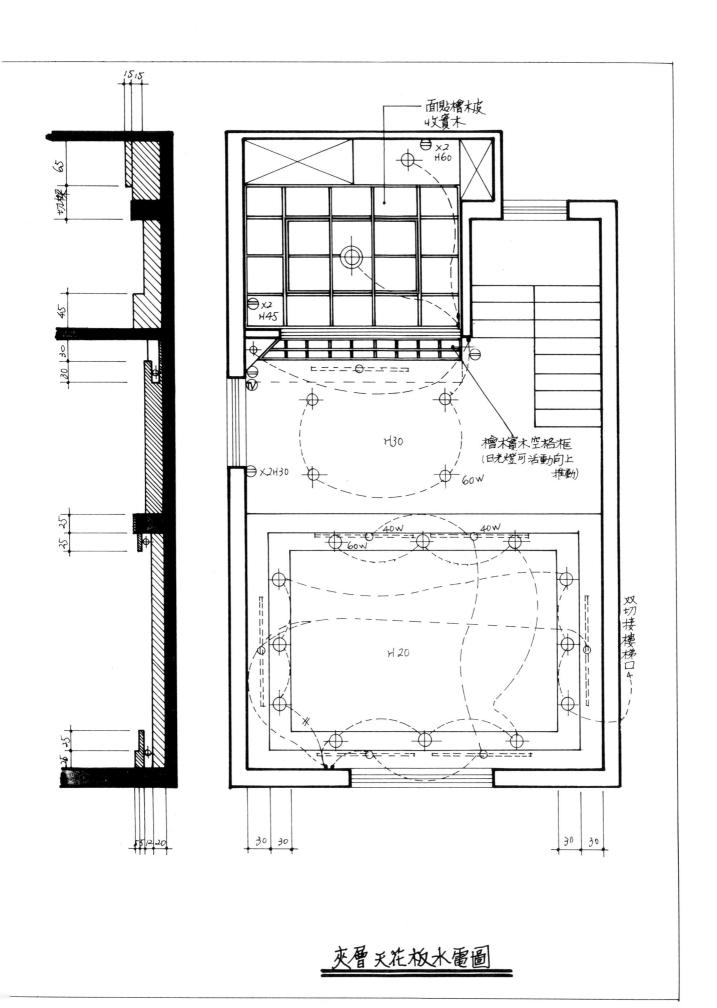

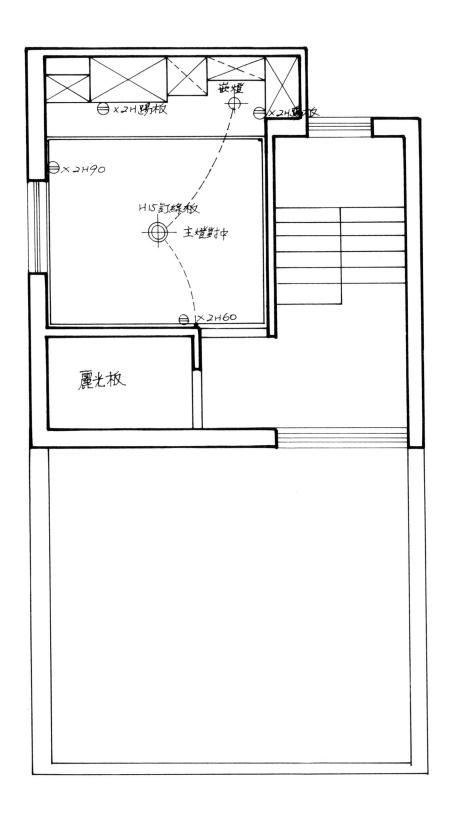

3樓天花板水電圖

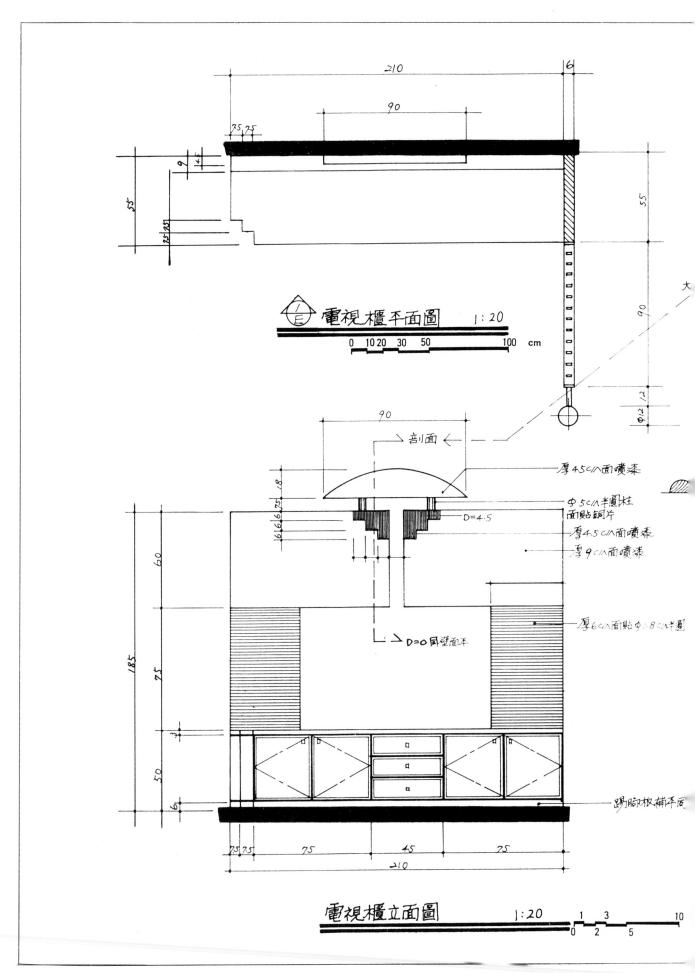

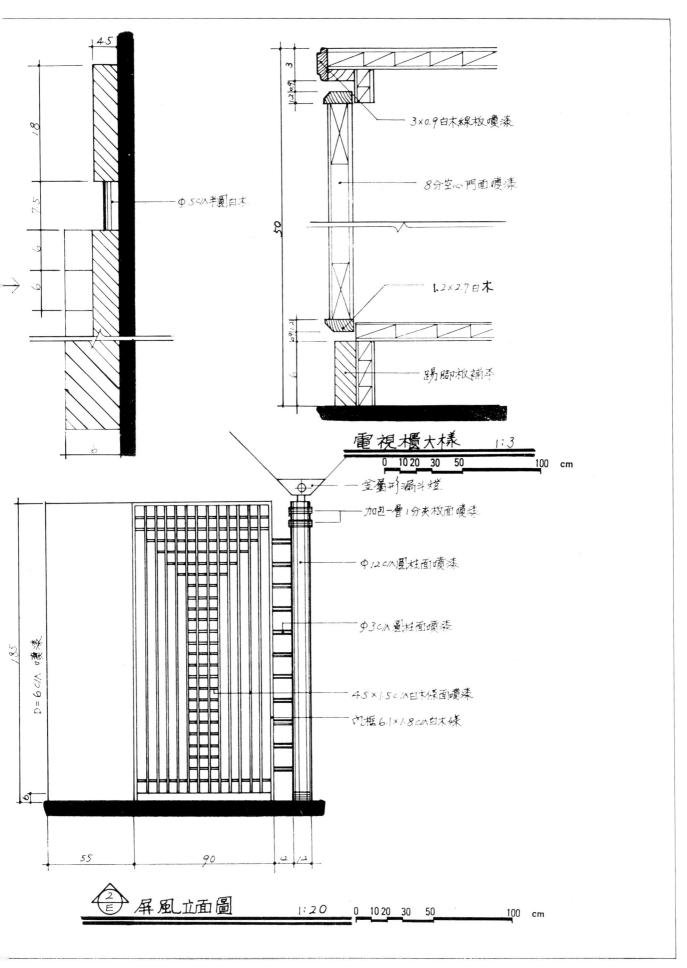

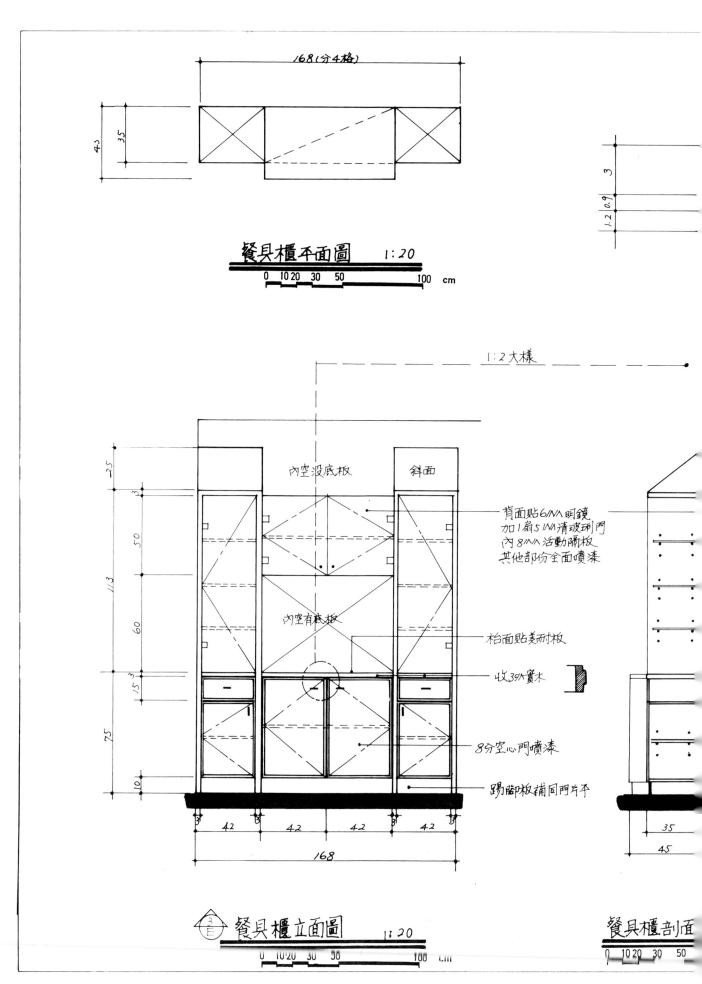

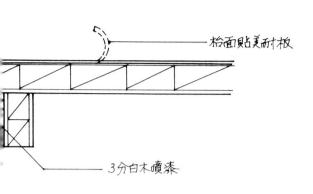

-8分空心門喷漆

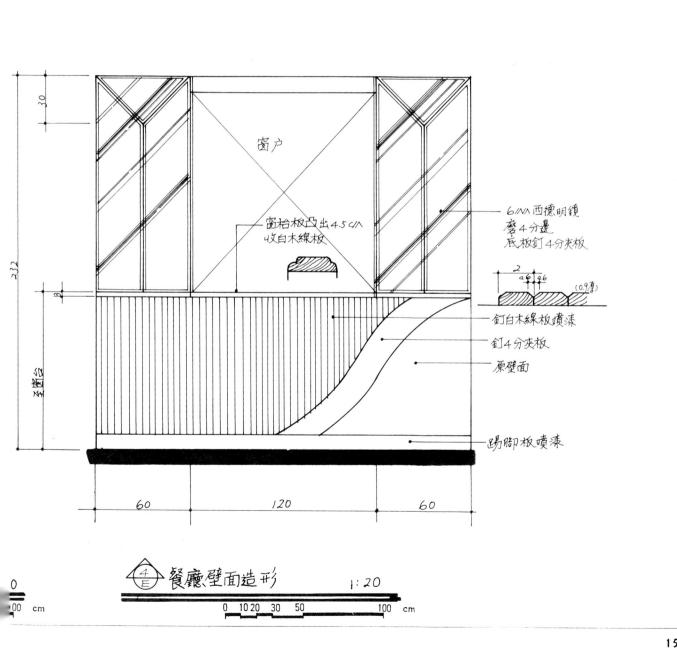

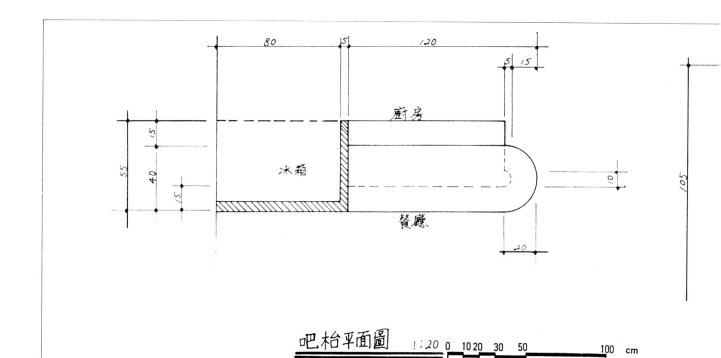

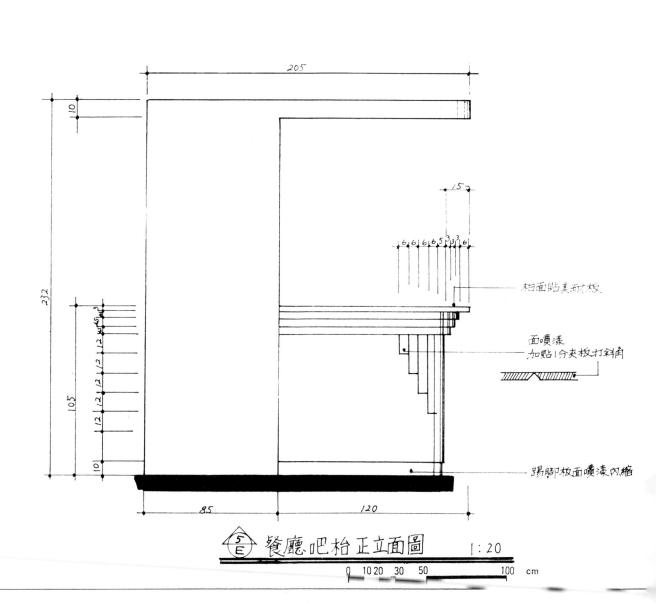

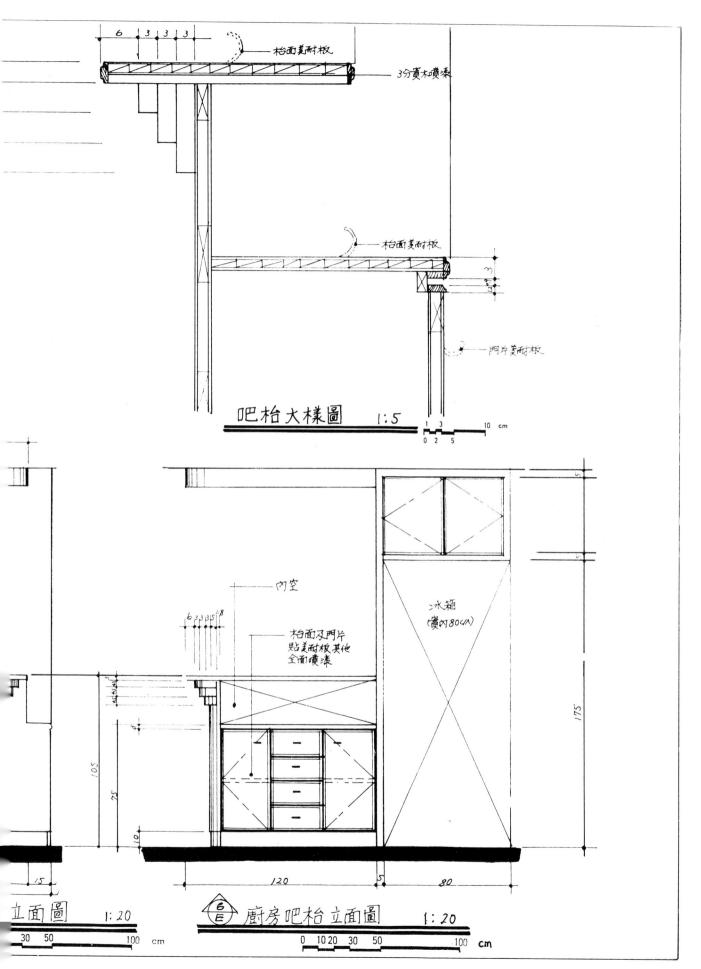

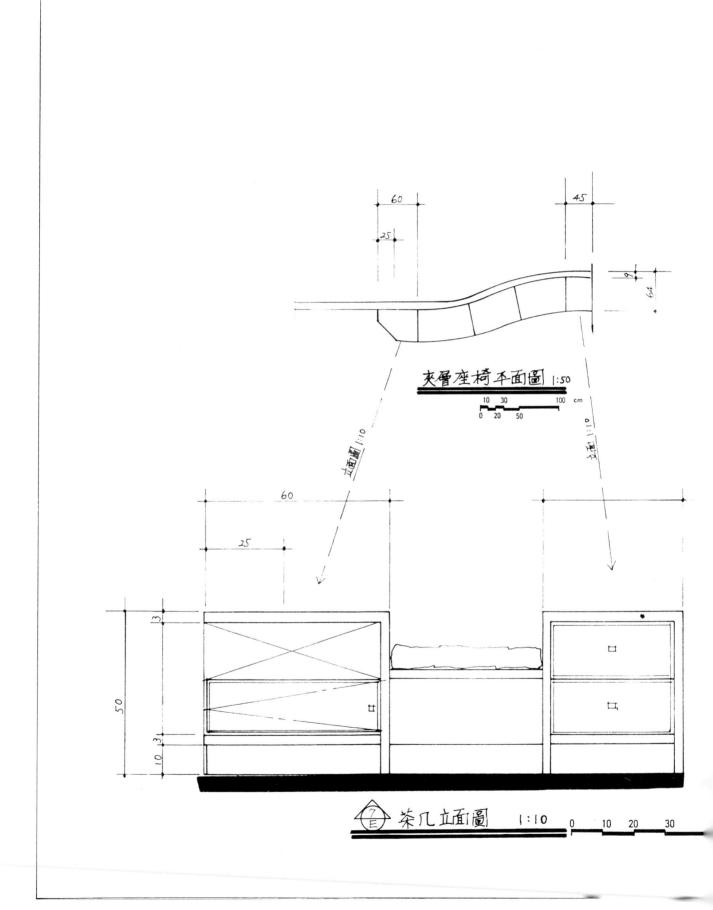

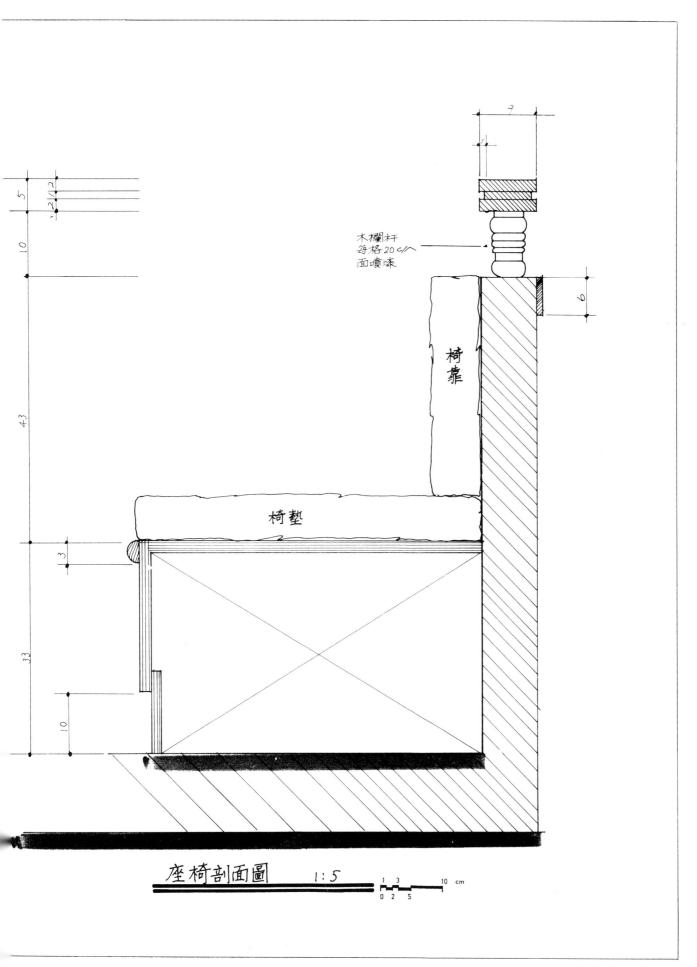

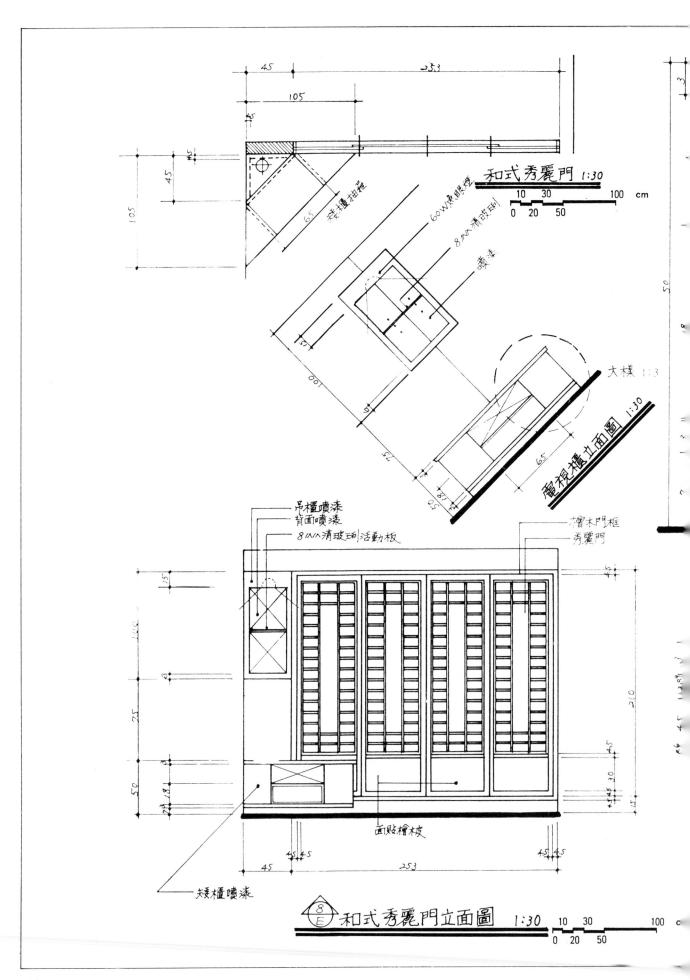

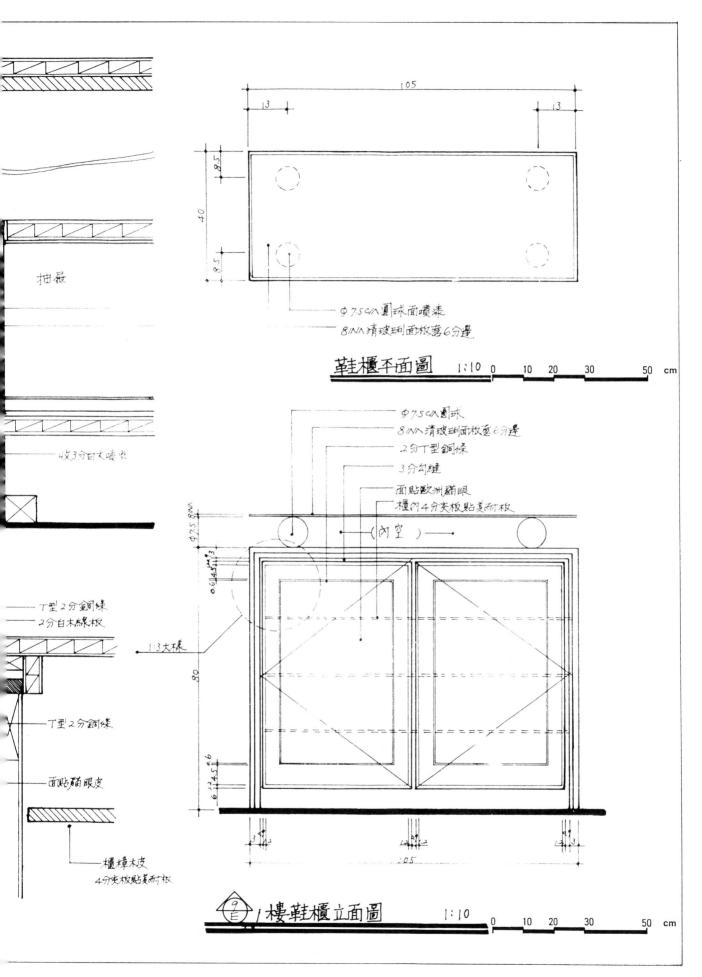

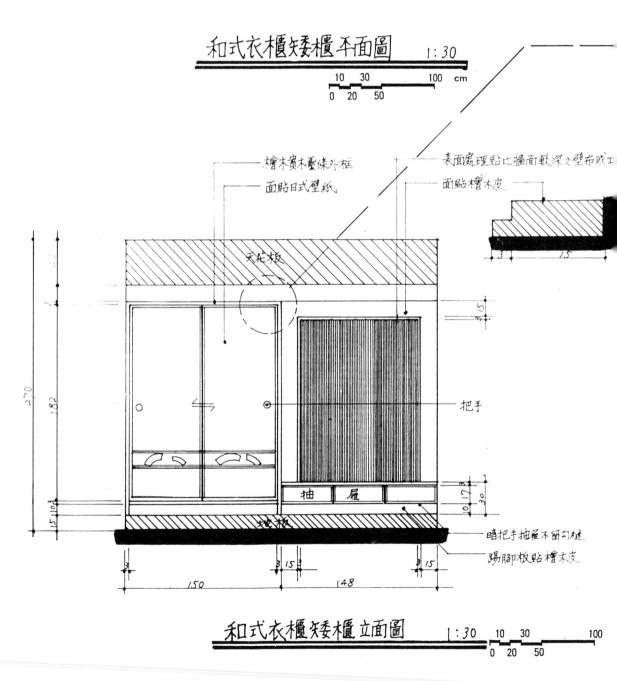

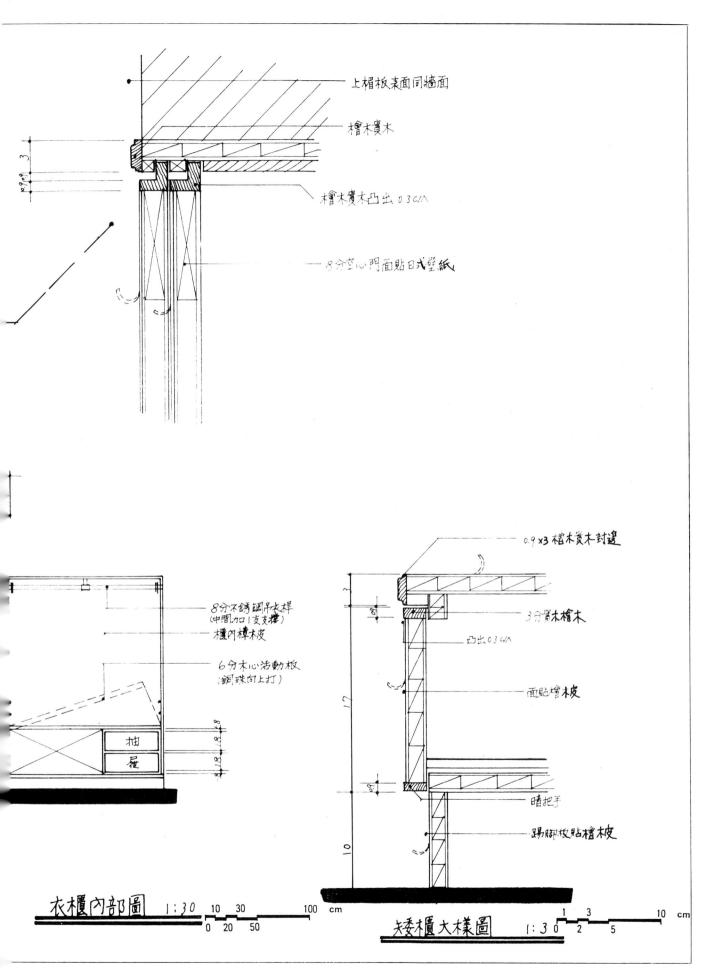

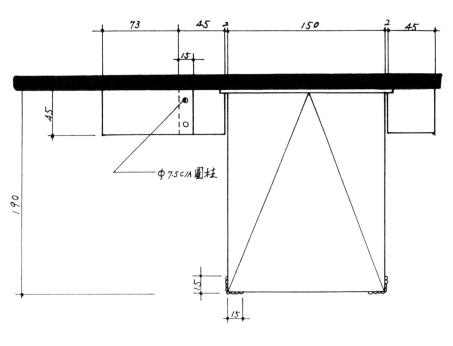

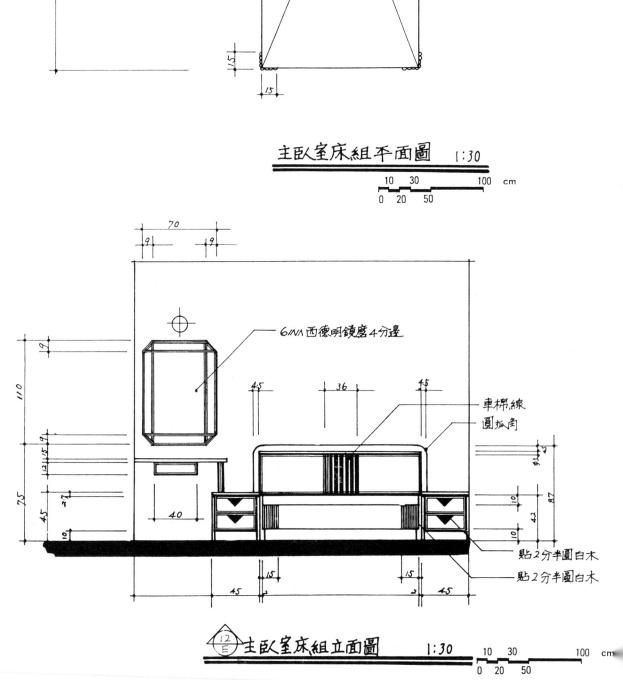

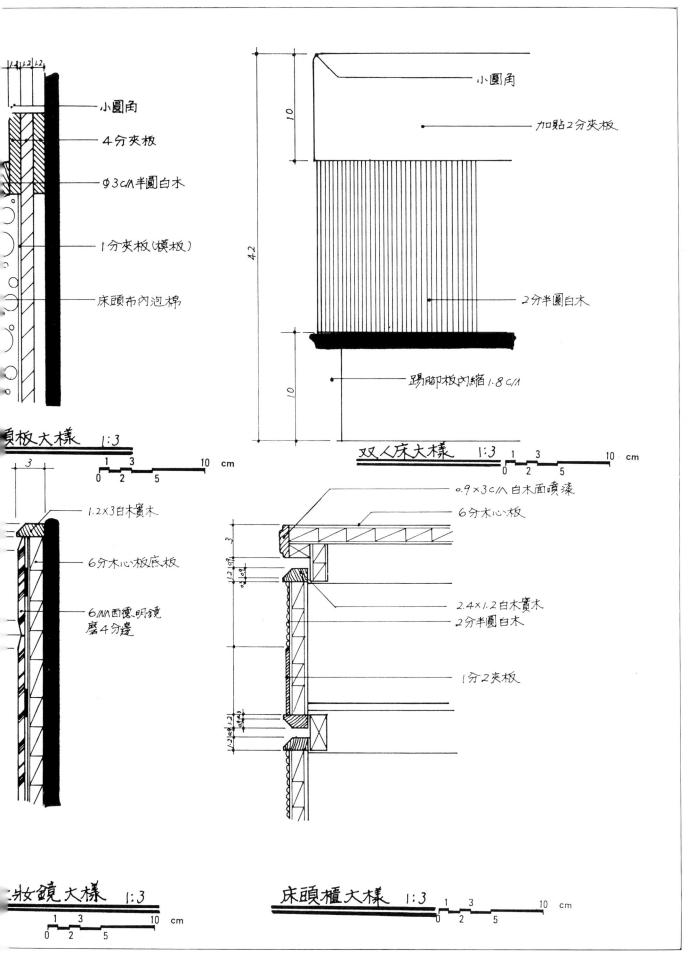

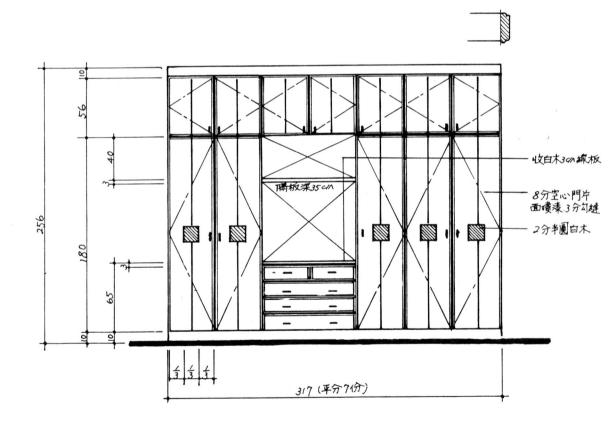

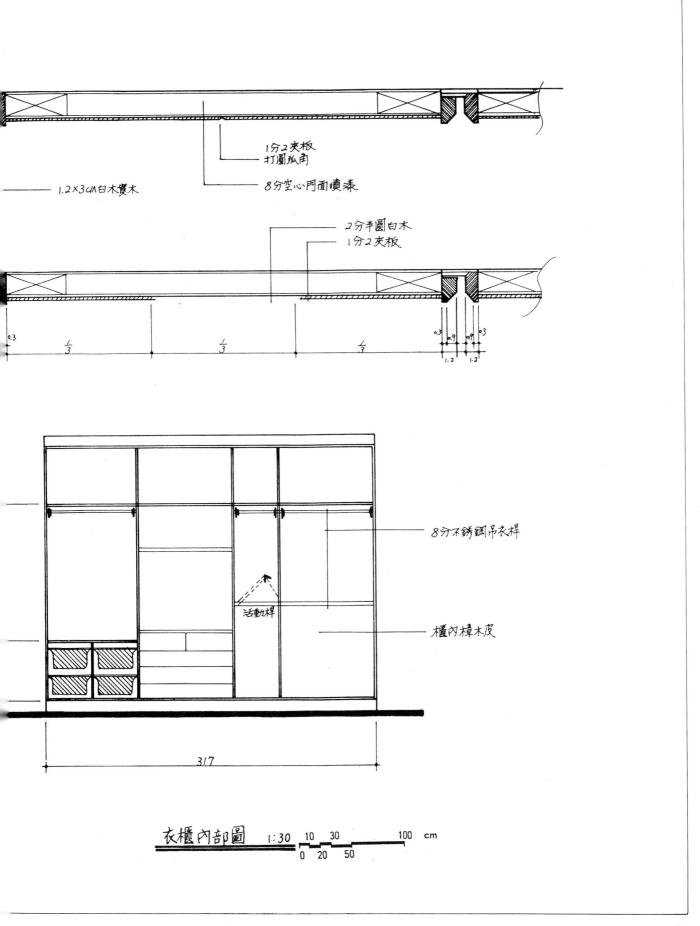

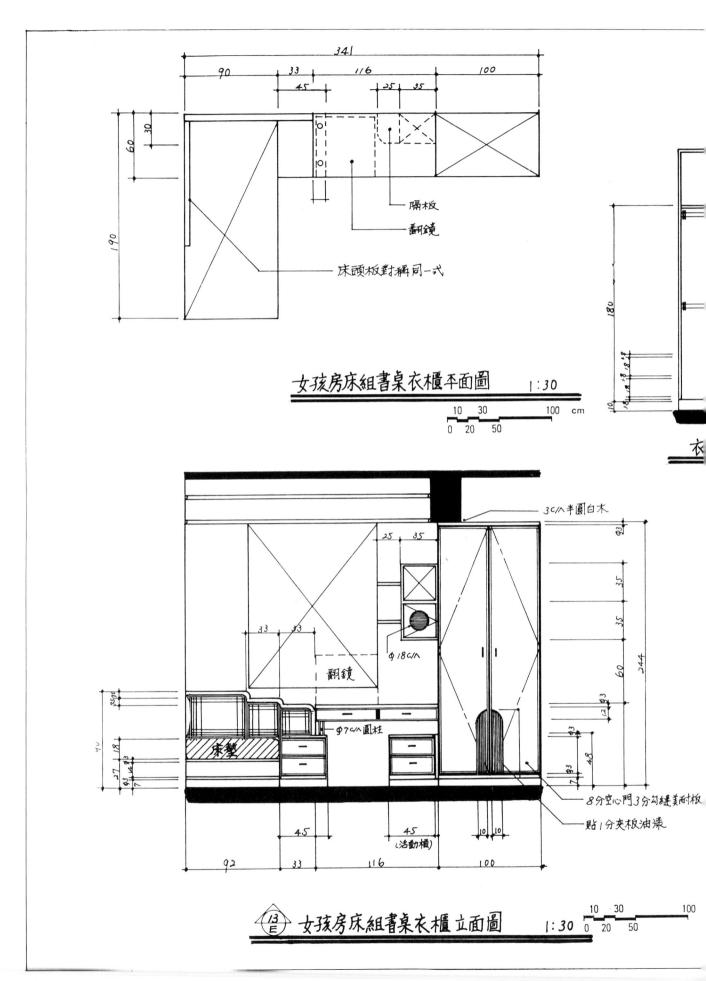

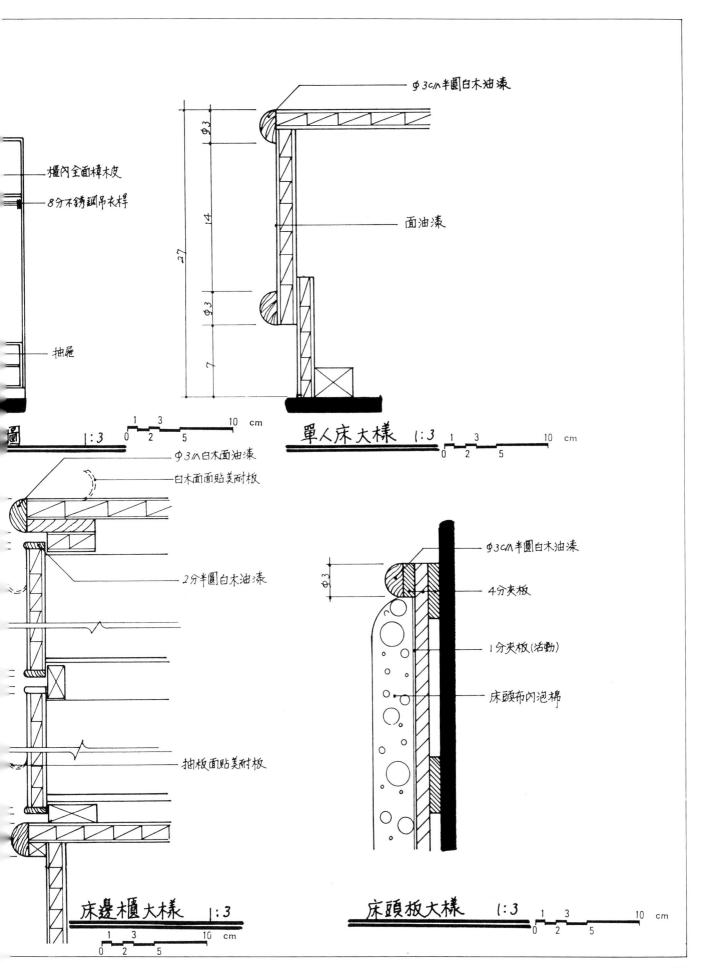

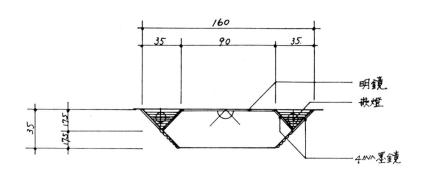

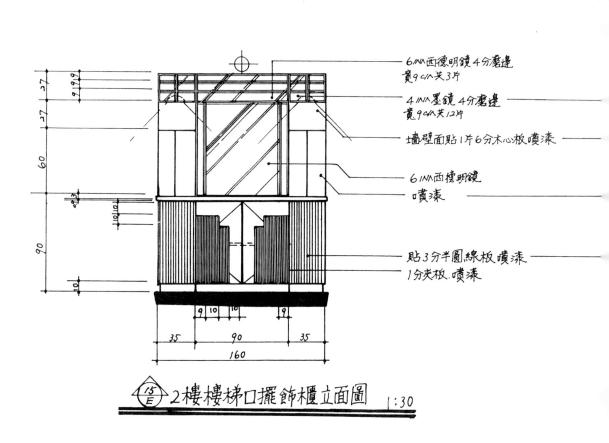

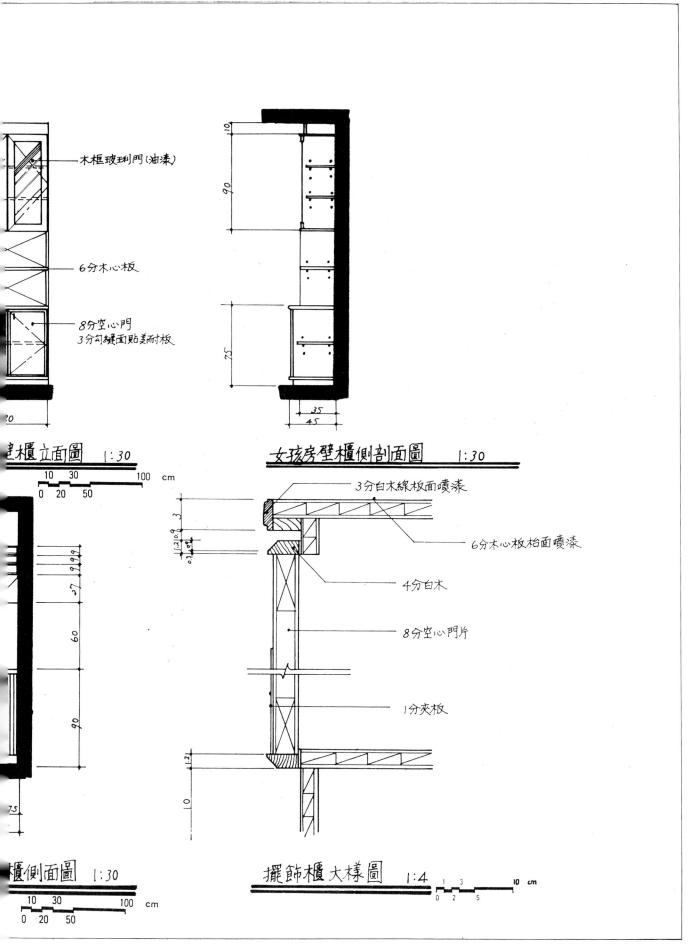

三樓男孩房外面樓梯口衣櫃平面圖

1:20

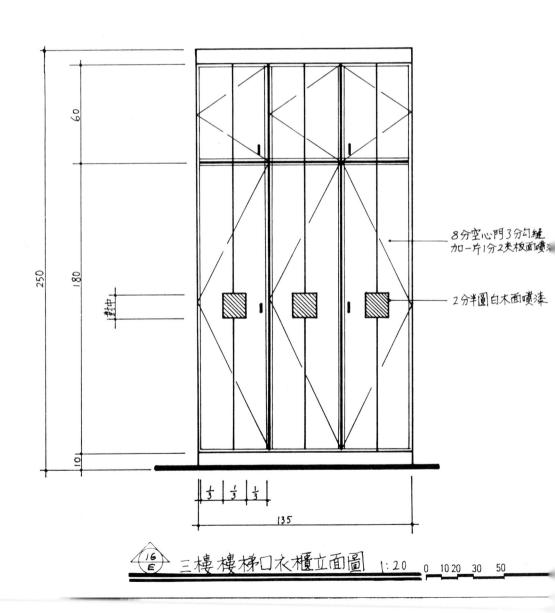

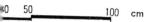

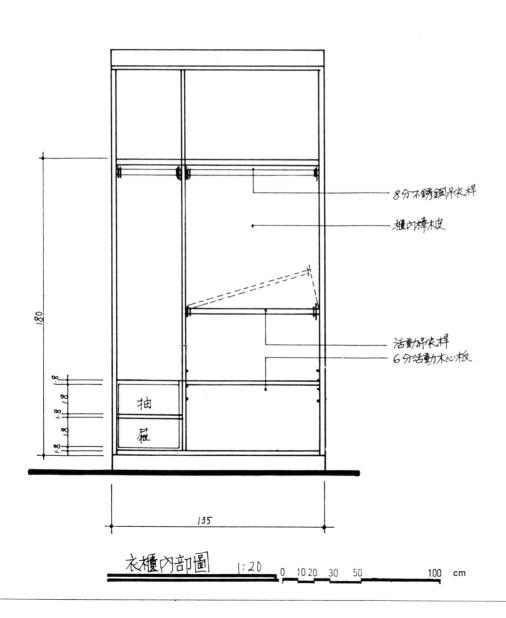

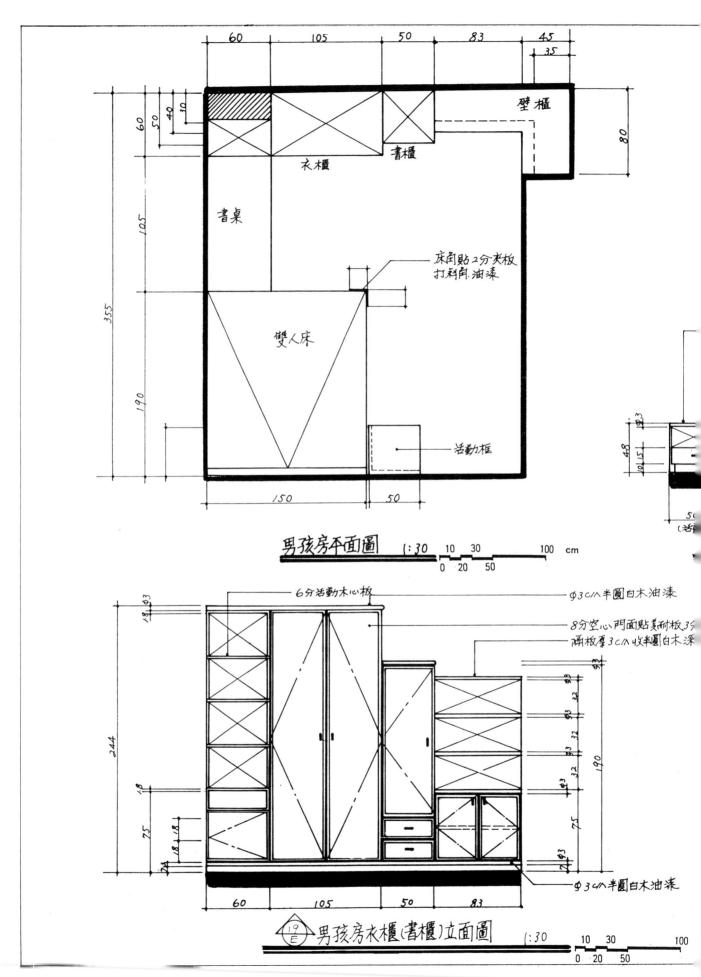

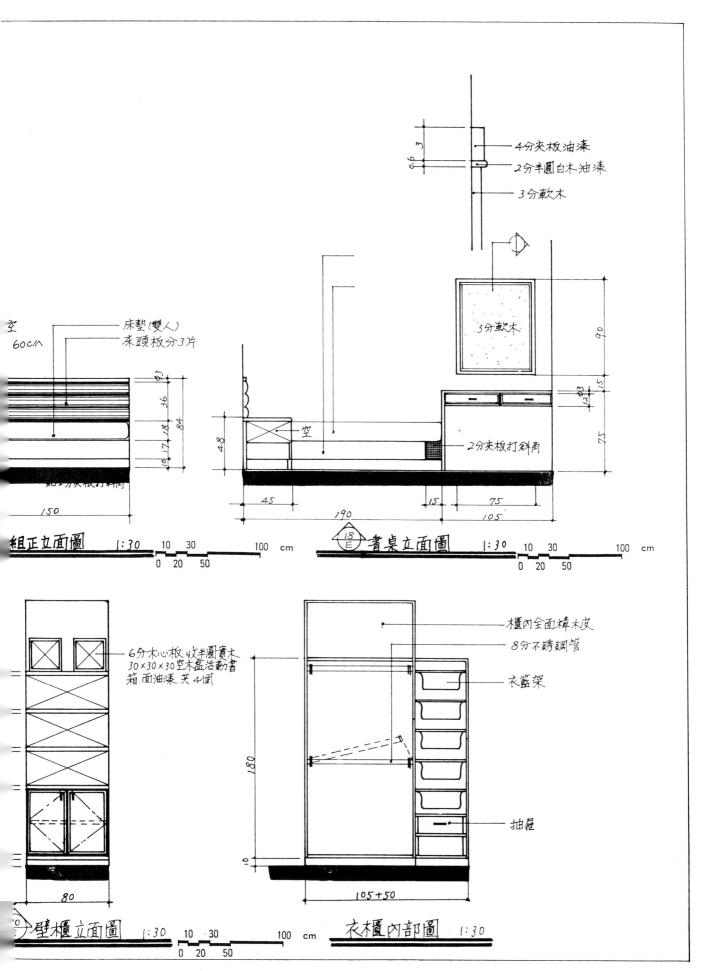

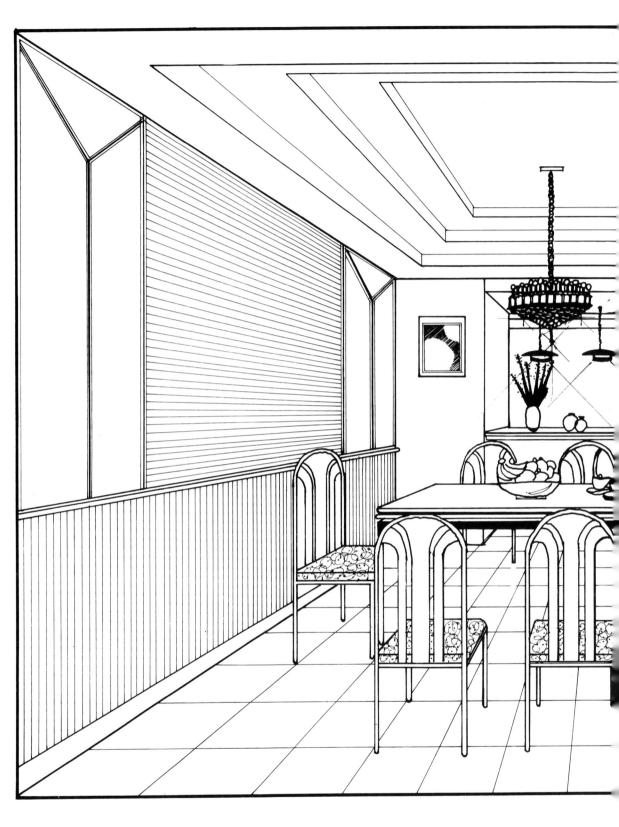

餐廳透

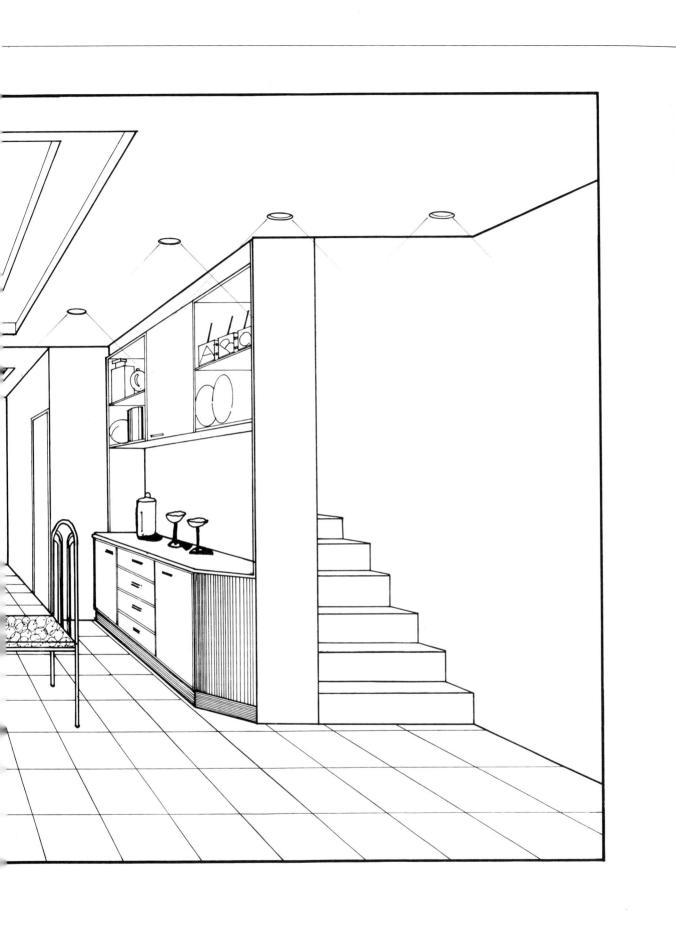

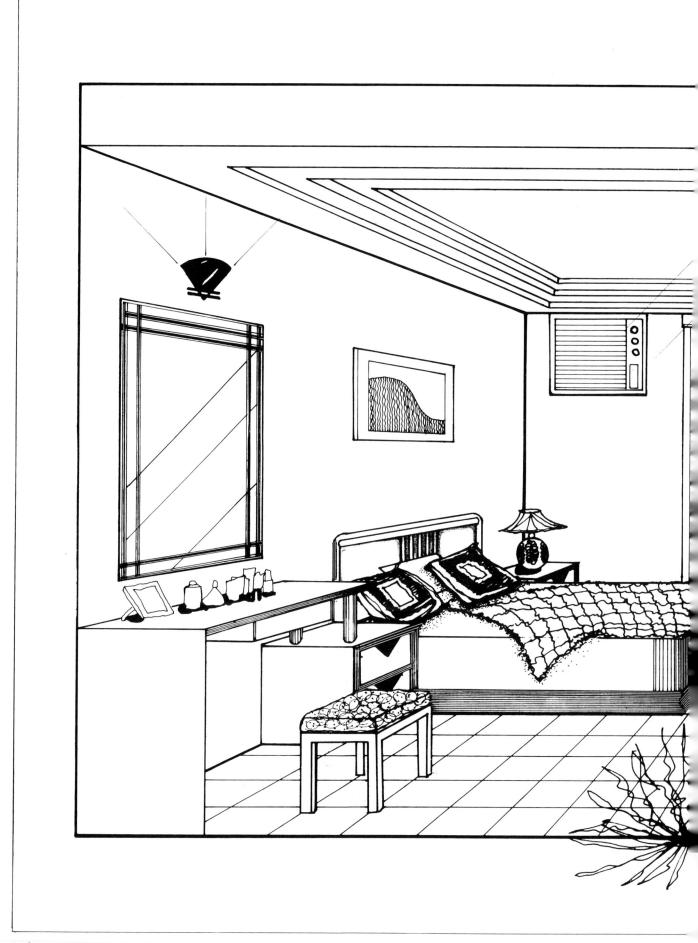

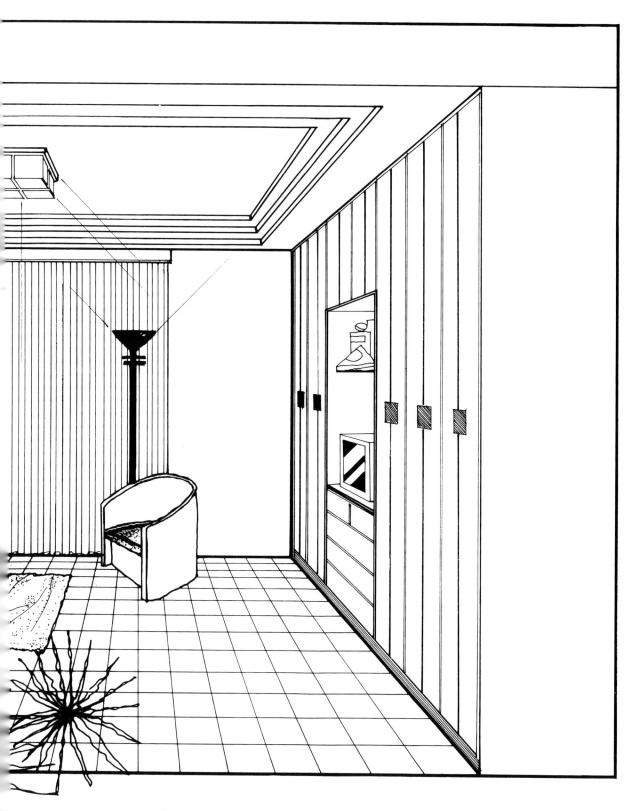

主武室透视圖

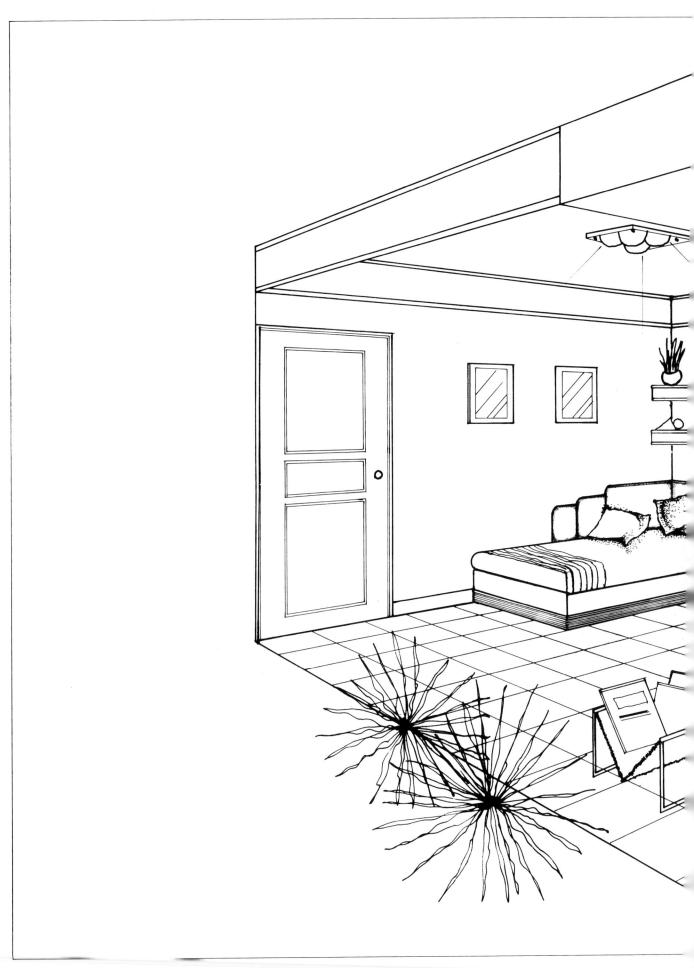

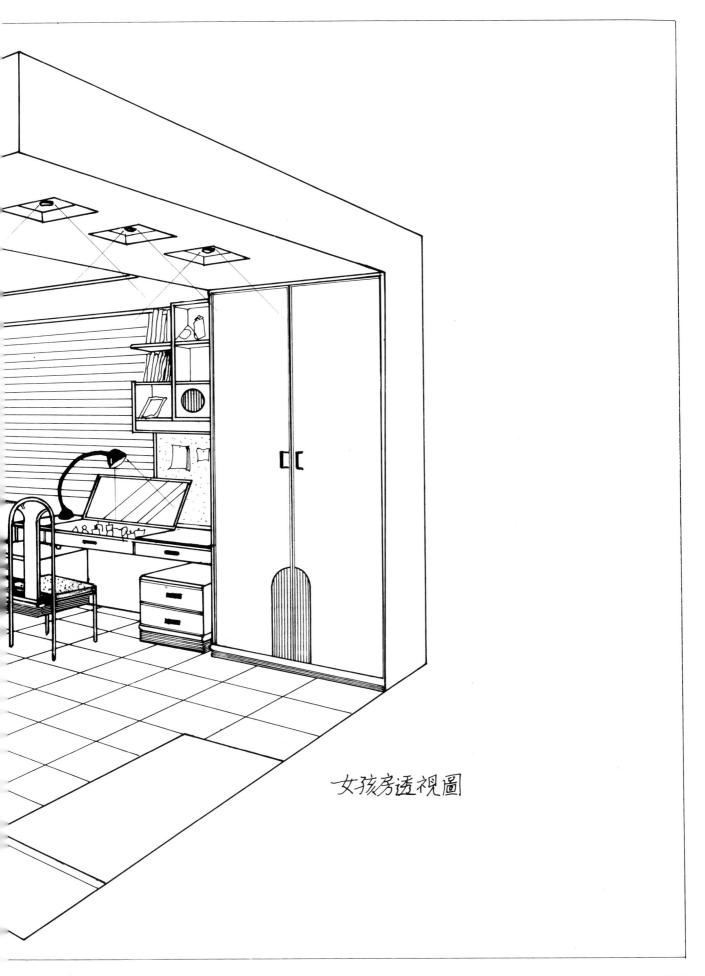

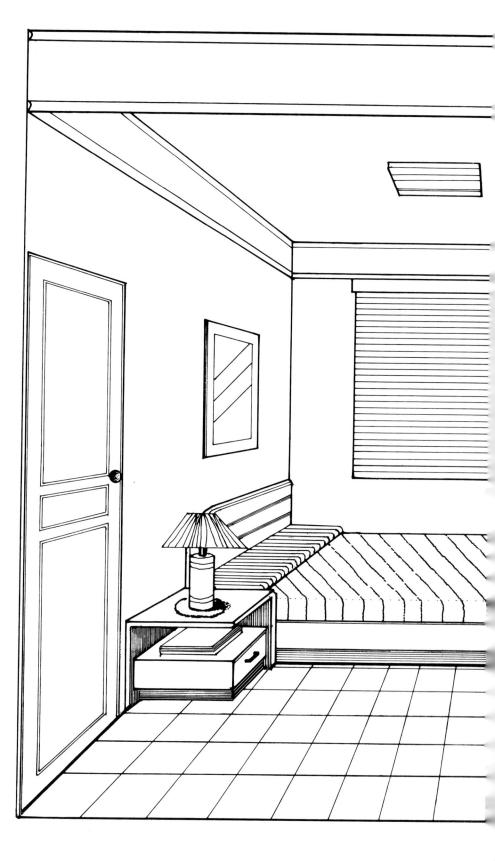

男系

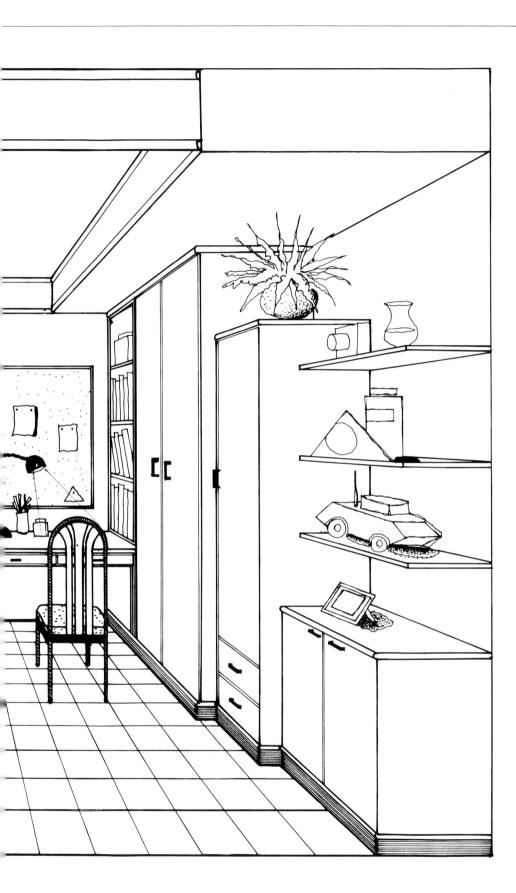

视圖

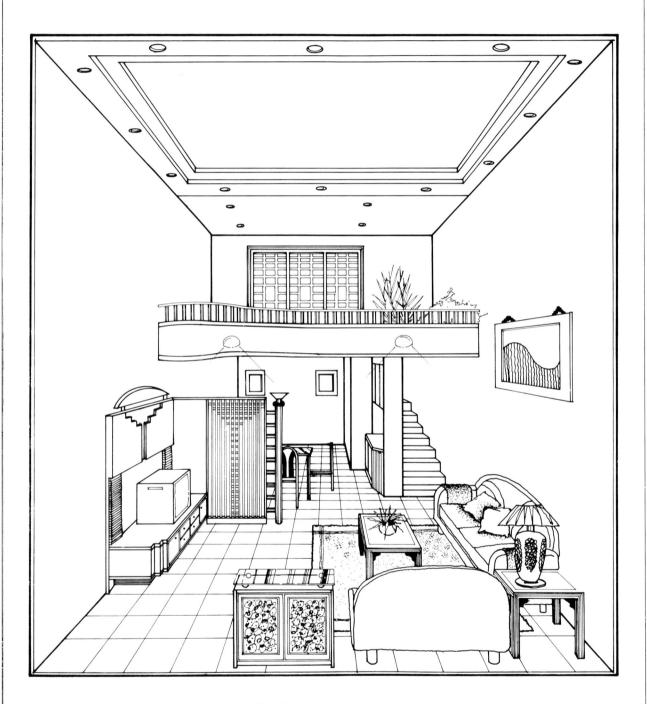

客廳透视圖

第六章 細部與圖例

6-1 入口立面、門窗、門扇 6-2 地坪、踢腳板 6-3 壁面、隔間、端景 6-4 平頂、照明形櫃 6-5 高矮櫥櫃、櫃 6-6 床組、化粧檯、化粧鏡 6-7 拱門造形 6-8 傳統建築入口、門窗裝修 6-9 設計圖、透視圖

第六章 細部與圖例

在這一章裡,筆者參考各種書籍及從實作中 ,有系統的整理出各種細部及圖例,細部詳圖牽 涉到細部構造、用材和工法等,也是施工的主要 依據,就繪圖的角度而言,圖面必須精細正確, 不可大意。同時可藉由這些圖例引發更多的設計 構思。而圖例亦能很迅速的提供設計者多樣的比 較和參考。

本章所收集的圖例主要包括:入口立面、門 扇、地坪、踢脚板、壁面、平頂、橱、櫃、床組 、化粧台、化粧鏡、拱門造形等圖例。

抛坪

地坪材料的選擇主要依據空間機能而定,室 內地坪可簡單分爲剛性地坪和彈性地坪。

剛性地坪:磁磚類、人造石材、天然石材、水泥

砂漿粉刷地坪、磨石子、紅磚、預鑄

磨石子板等。

彈性地坪:地毯類、PVC地磚類、榻榻米、實木

類、合板類、人工草皮、PU地坪、電

腦地坪、軟木等。

室外地坪:磁磚類、紅磚、石材、磨石子、洗石

子、水泥砂漿粉刷地坪、卵石、瀝青

、草皮、沙、泥土等。

踢脚板

室內踢脚板,依其機能特性應作為地坪與壁 面的收邊材料,依其機能特性應考慮其便於整理 清潔、防塵、防濕、防腐等,常見的材料有實木 類合板、磨石子水泥粉刷、石材、塑膠成品類等。

壁面與隔間

最常見的壁面與隔間構造有RC、紅磚、木作 、輕鋼架隔間、玻璃磚、玻璃等,而常見的壁面 材料及飾材有水泥粉光、油漆、壁紙、壁布、壁

毯、塑膠皮類、金屬板、美耐板、塑合板類、磁 磚、石材、石膏、實木、貼木皮、鏡面等。

平頂(天花)

天花平頂常見的構造有RC、水泥粉刷、木作 、輕鋼架石膏礦纖板、輕鋼架金屬板等,木作最 常見的表面飾材有油漆、壁紙、壁布、鏡面、木 皮及各類裝飾板類。

橱櫃

橱櫃設計重點和主要考慮因素有:

- (1)機能決定一使用狀況、尺寸大小、幾何分割、 抽屜、透空性等。
- (2)踢脚板設計
- (3)門扇處理:推拉方式、把手選擇或設計、收邊 、實木嵌板、表面飾材、門片分割造形。
- (4)勾縫、線板應用。
- (5)上眉板設計

床組

床組包括

- (1)床頭壁面造形
- (2)床座
- (3)床頭板(櫃)
- (4)床邊櫃
- (5)床尾几

化粧鏡

化粧鏡設計重點:

- (1)邊框處理
- (2)嵌入造形
- (3)明鏡噴砂磨邊處理
- (4)配合整體造形處理

6-1 入口立面、門窗、門扇 門窗細部 -50 X 30 -2^^玻琍 180 **山面圖** S:1:40 -螞蝗釘 -105 X45 -33X30 -60x36 剖面圖 s:1:6 **(** 間面圖 且面圖 5:1:40 100 X45 <100×50 _55 X 40 _36 X 30 **金** 本面圖 四面圖 5:1:6 5:1:6

入口立面圖例

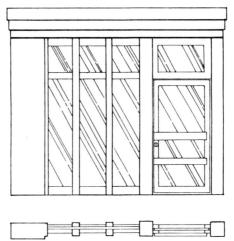

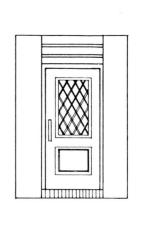

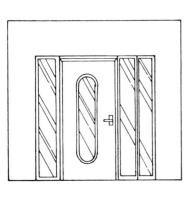

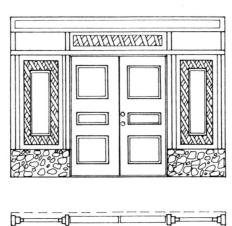

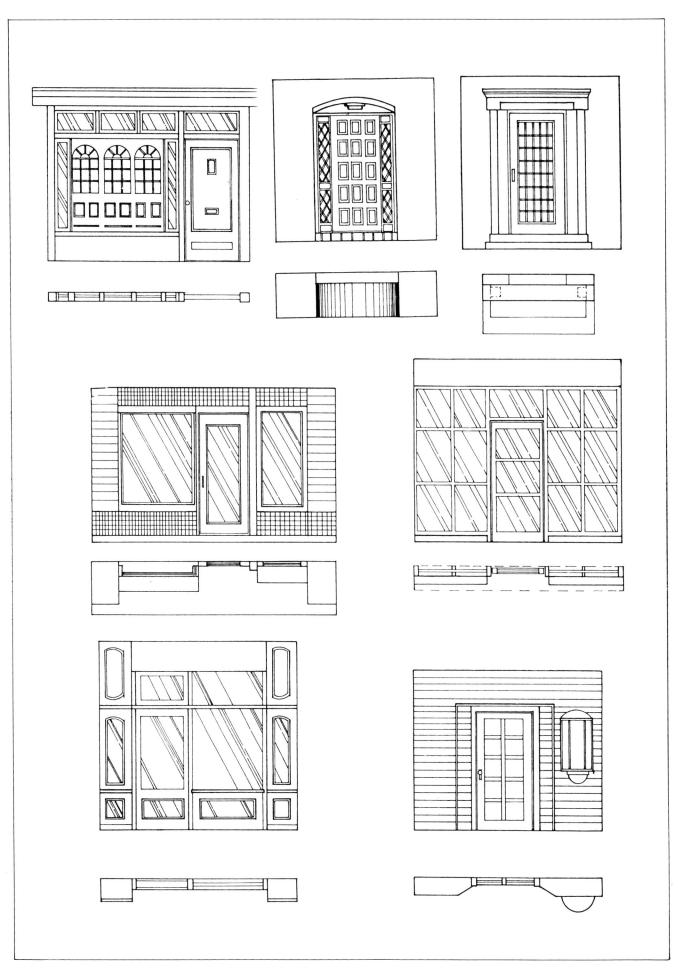

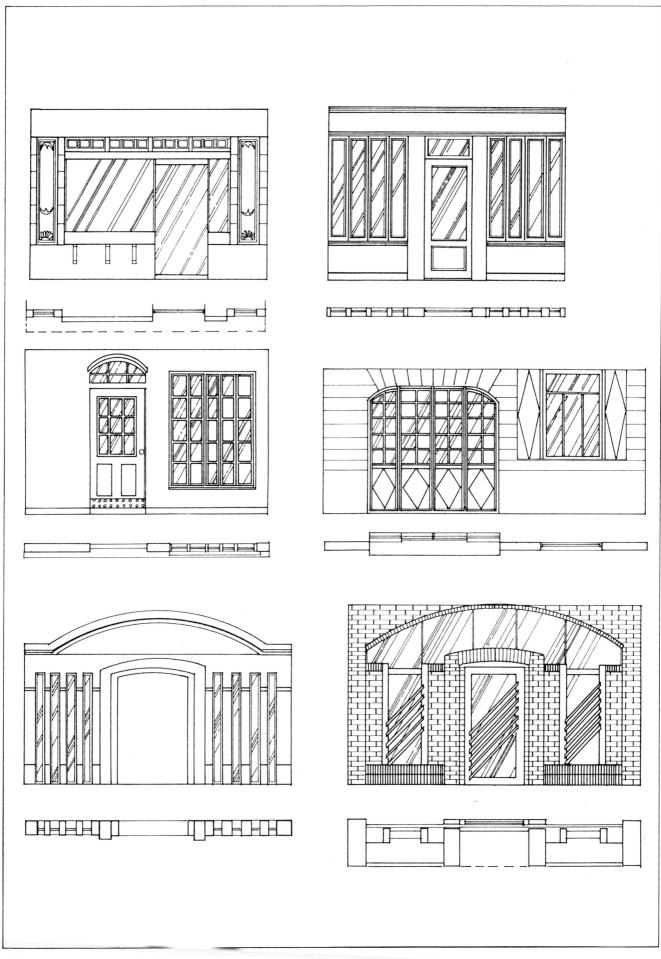

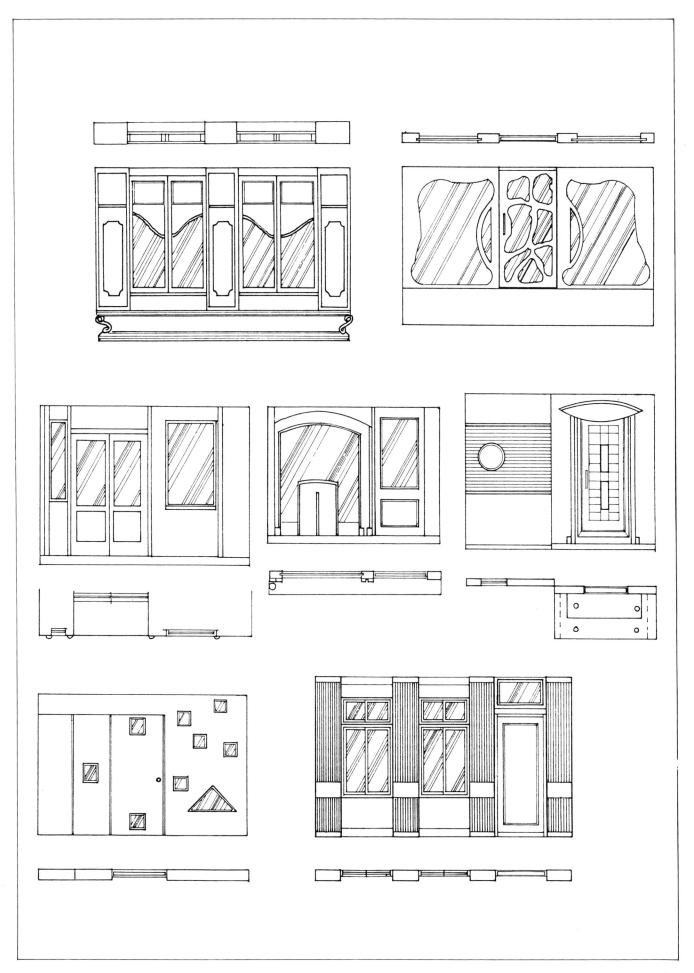

門扇

6-2 地坪、踢脚板

地坪細部

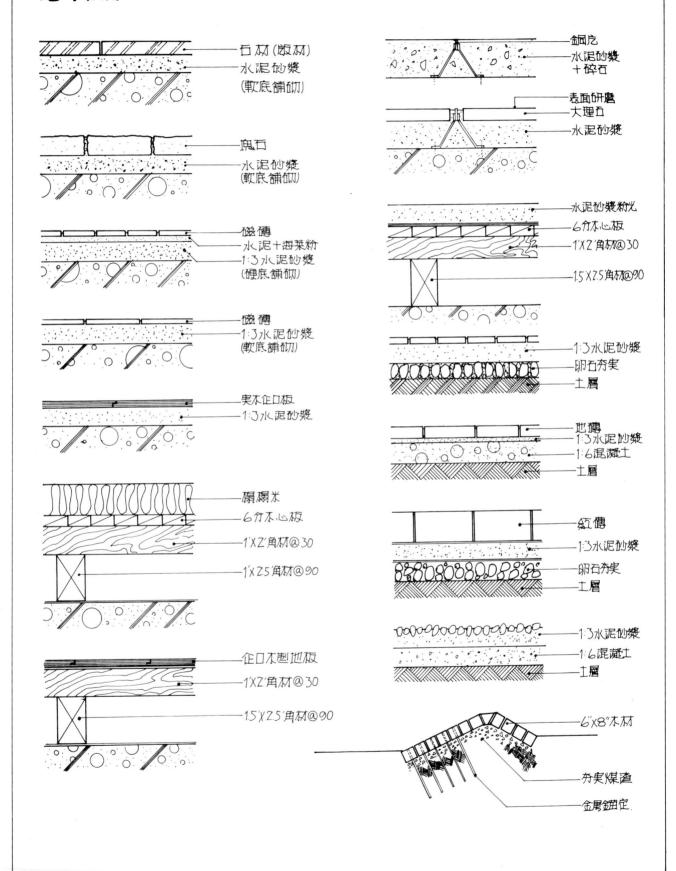

踢脚板細部

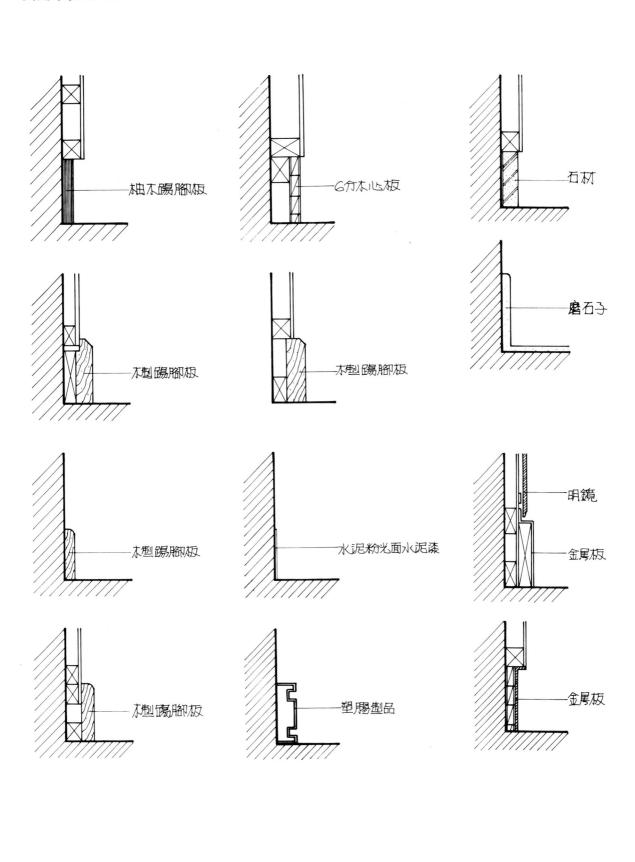

傳統中國式地坪拼花

6-3 壁面、隔間、端景

壁面細部

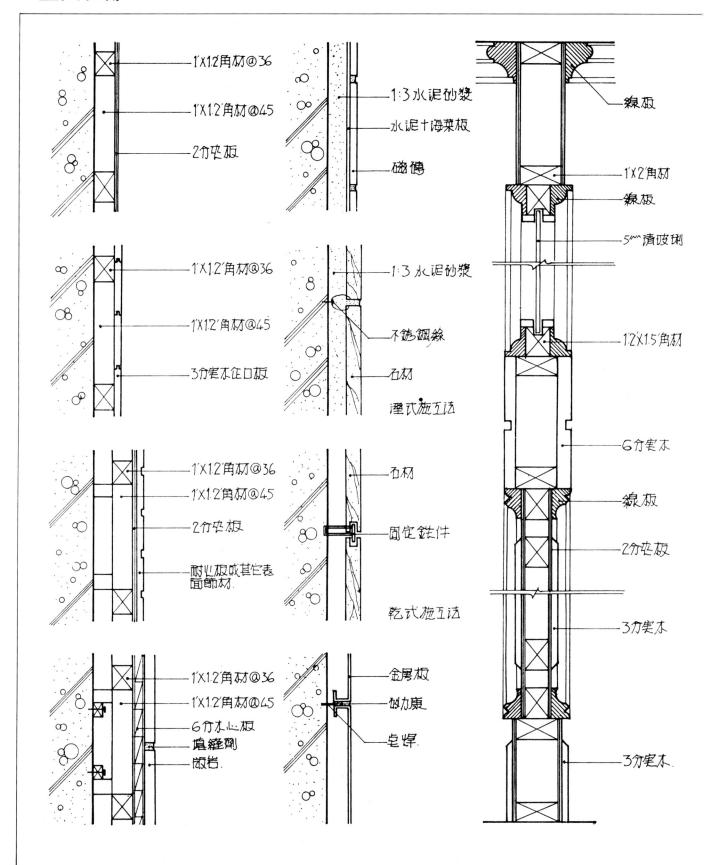

RC楼板或E在 封辺條 上下槽鐵 吸音封條 %"叠板 -H型立柱 一型立柱 %"叠板 上下鐵槽 鋁窗框 波别條 "城玻刷 窗副框 w玻琍· **窗**副框 召附條 上下鐵槽 -H型立柱 %"磅板 鋁錫錫腳板 踢腳軟條 -2½" 立柱 上下槽鐵 08000 輕隔間

壁面照明形式

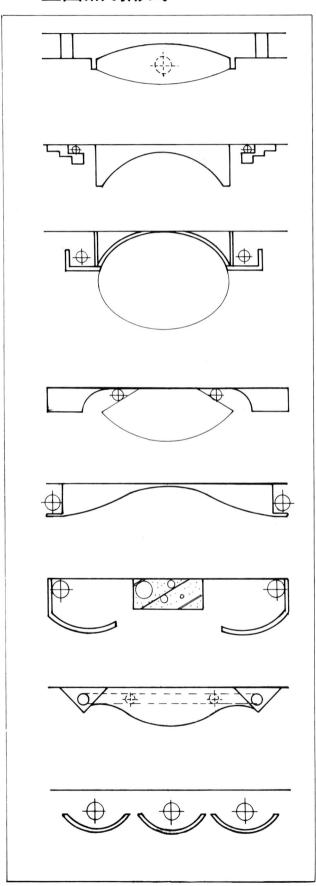

壁面造形&端景

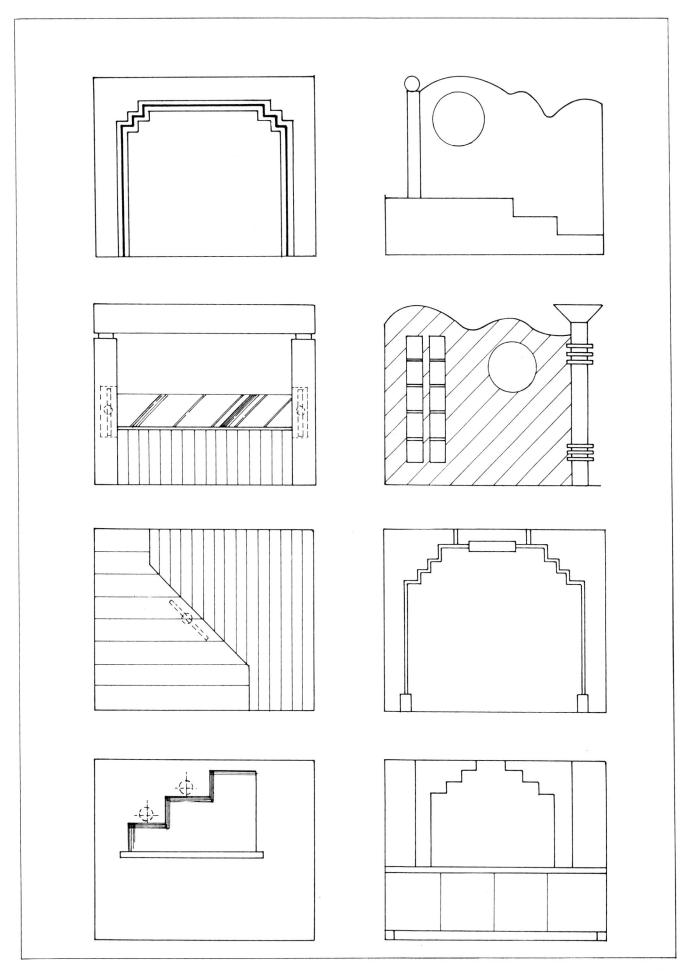

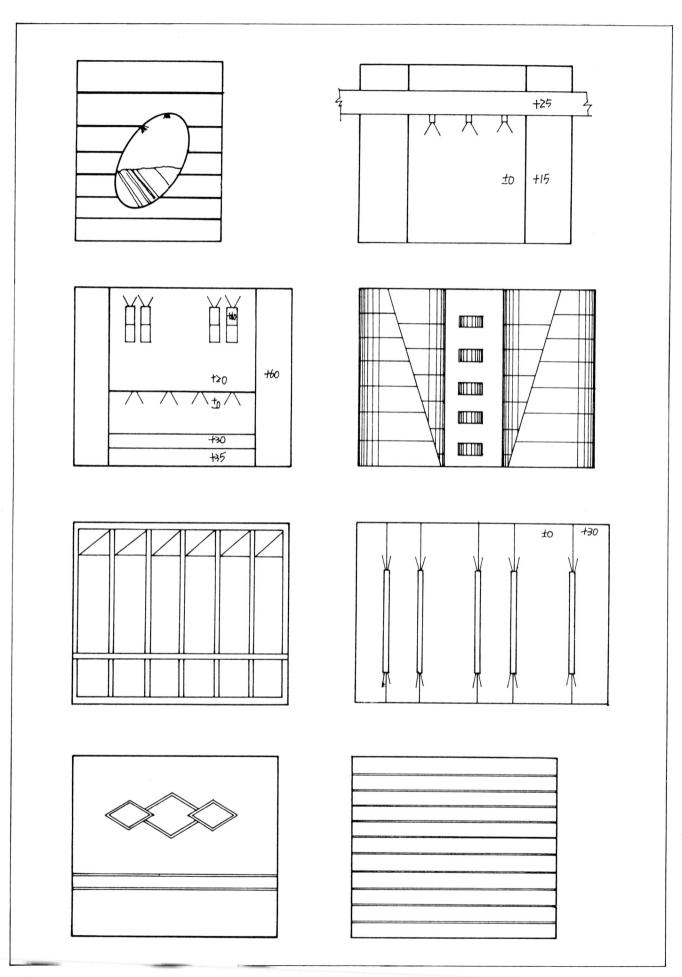

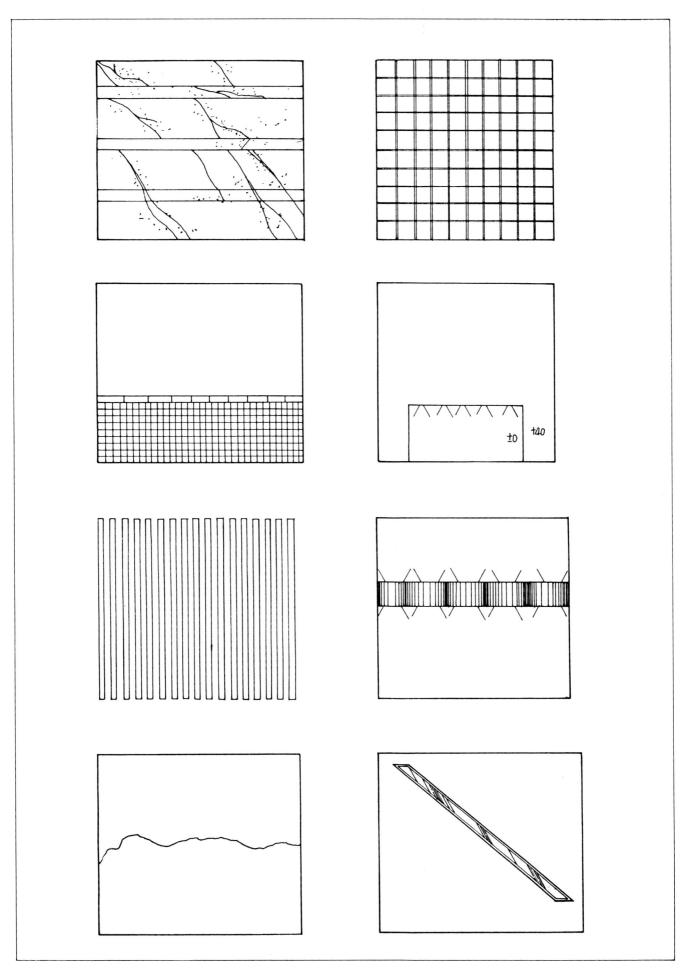

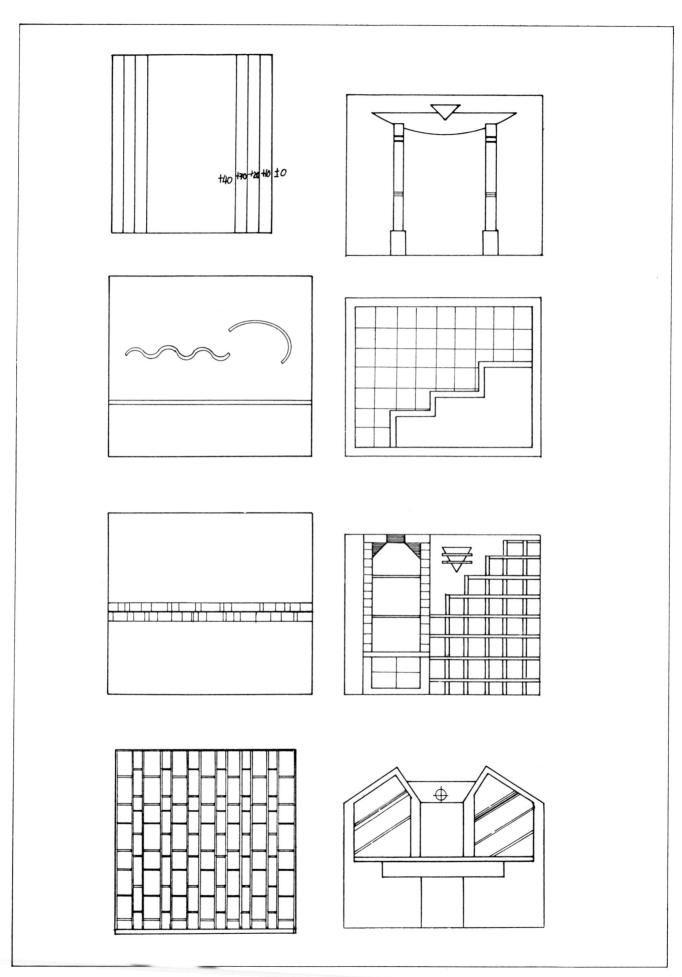

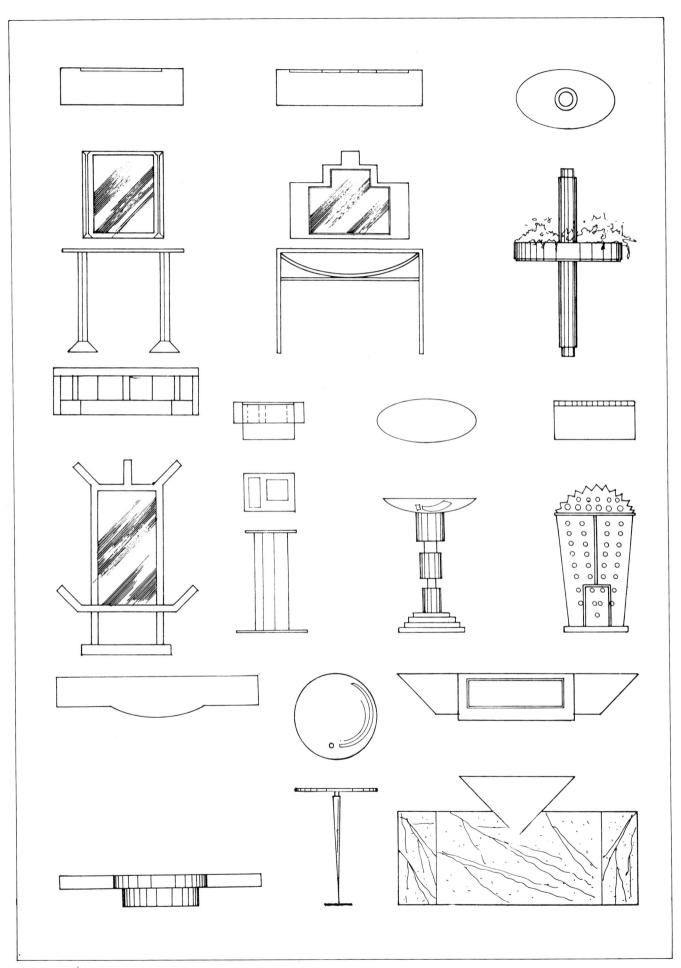

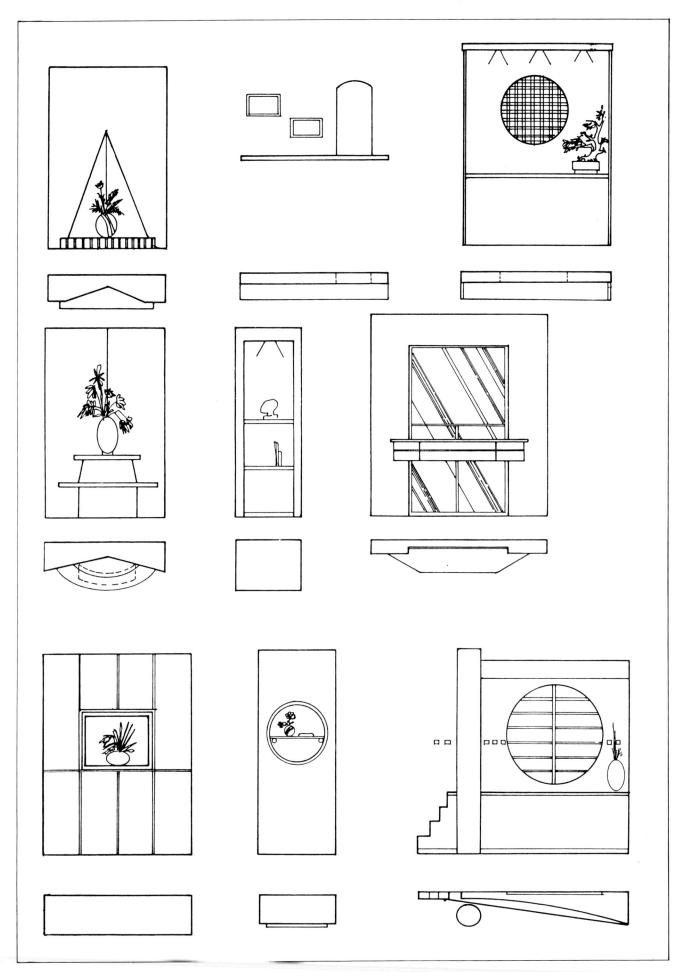

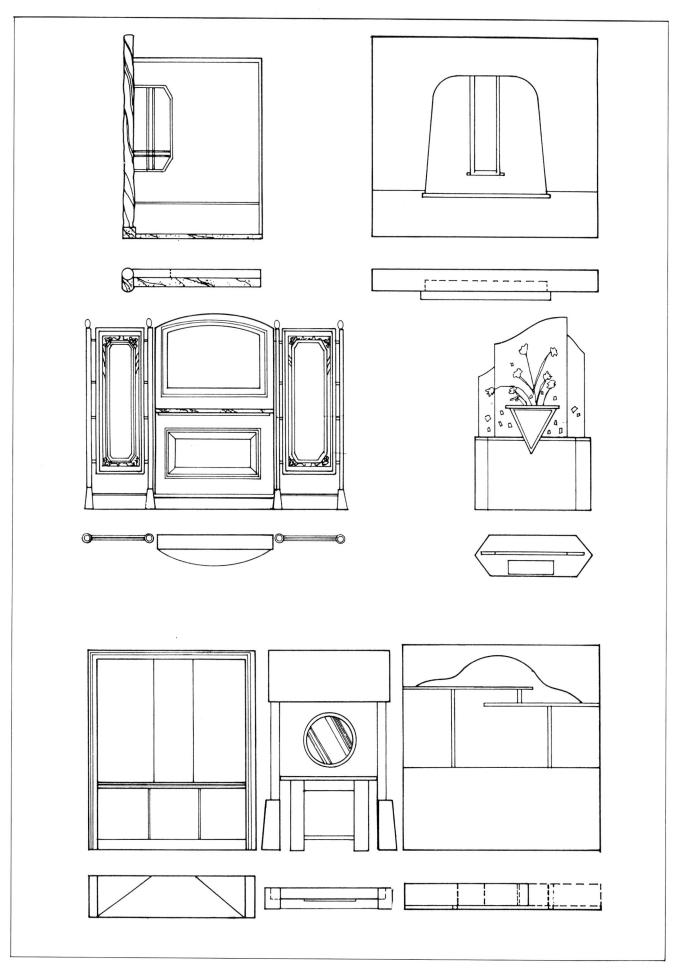

6—4 平頂、照明形式 平頂細部

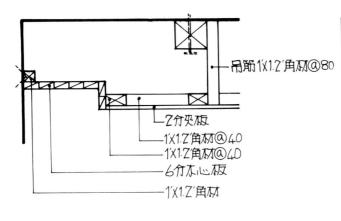

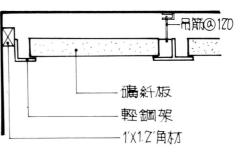

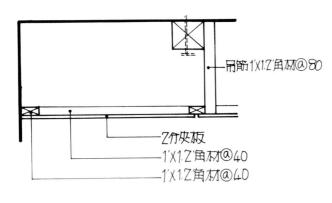

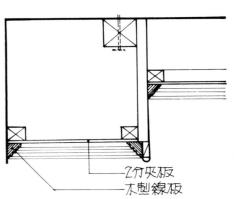

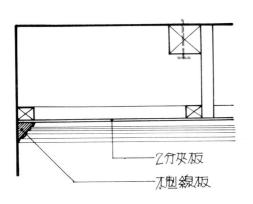

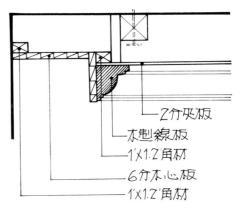

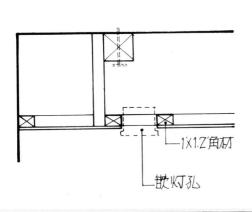

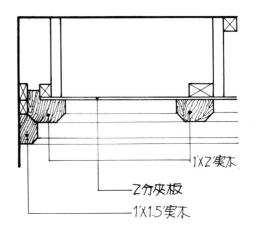

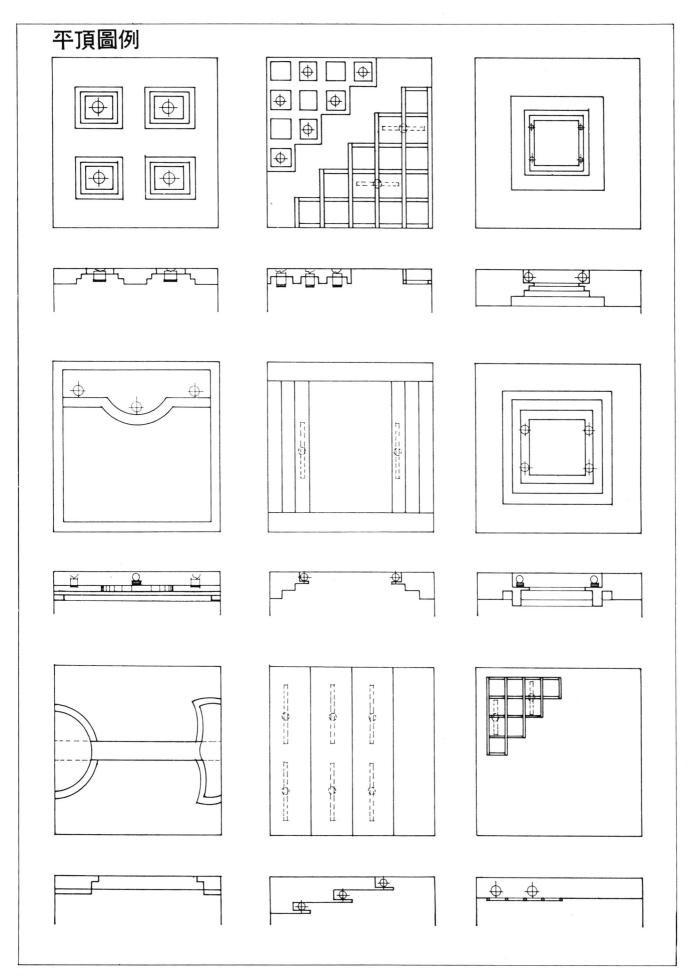

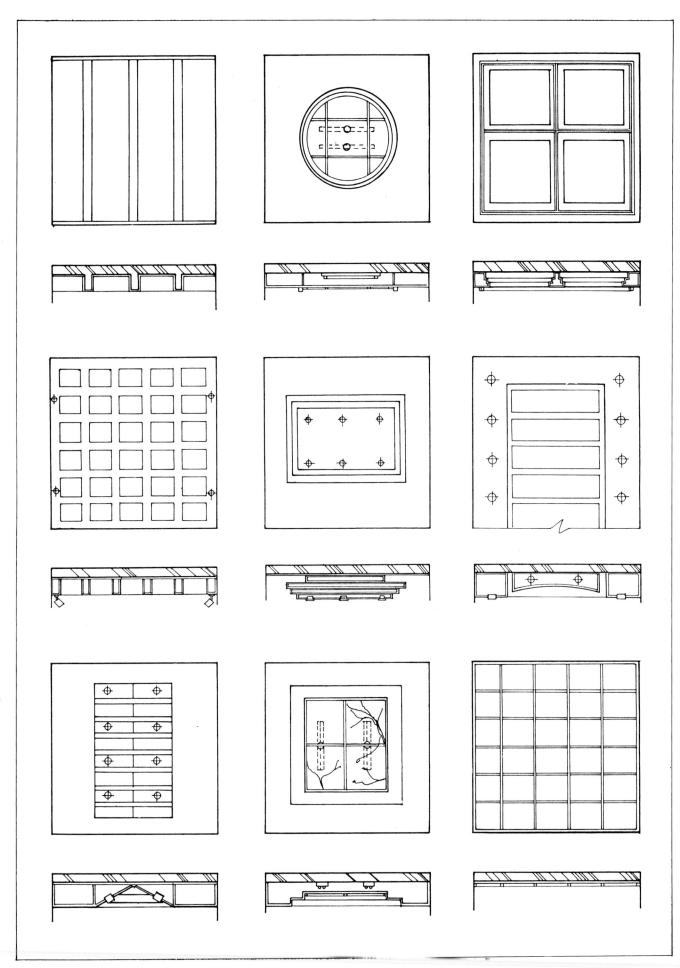

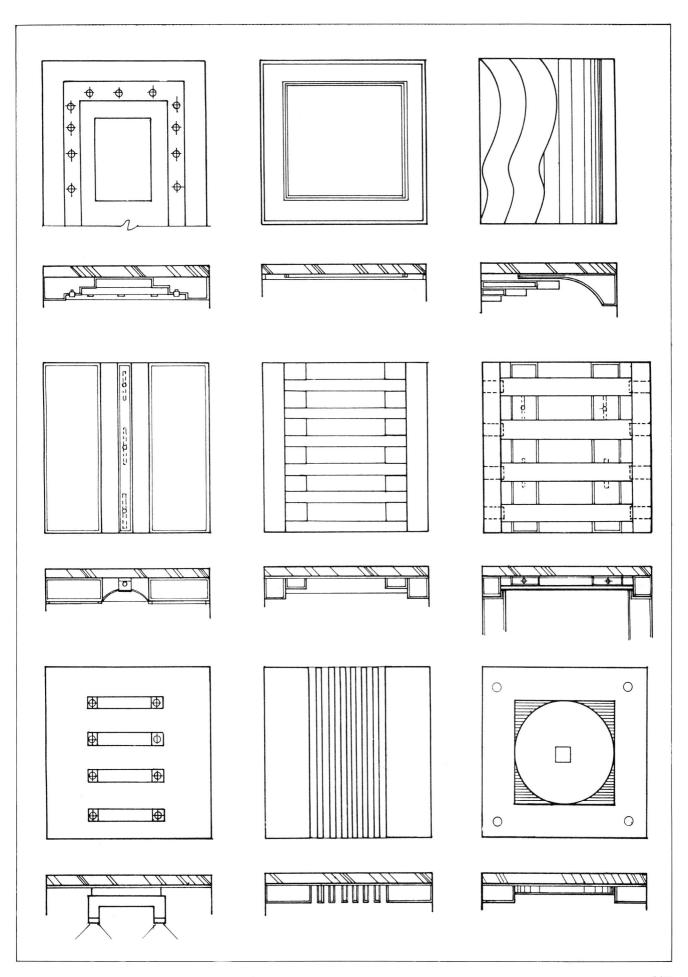

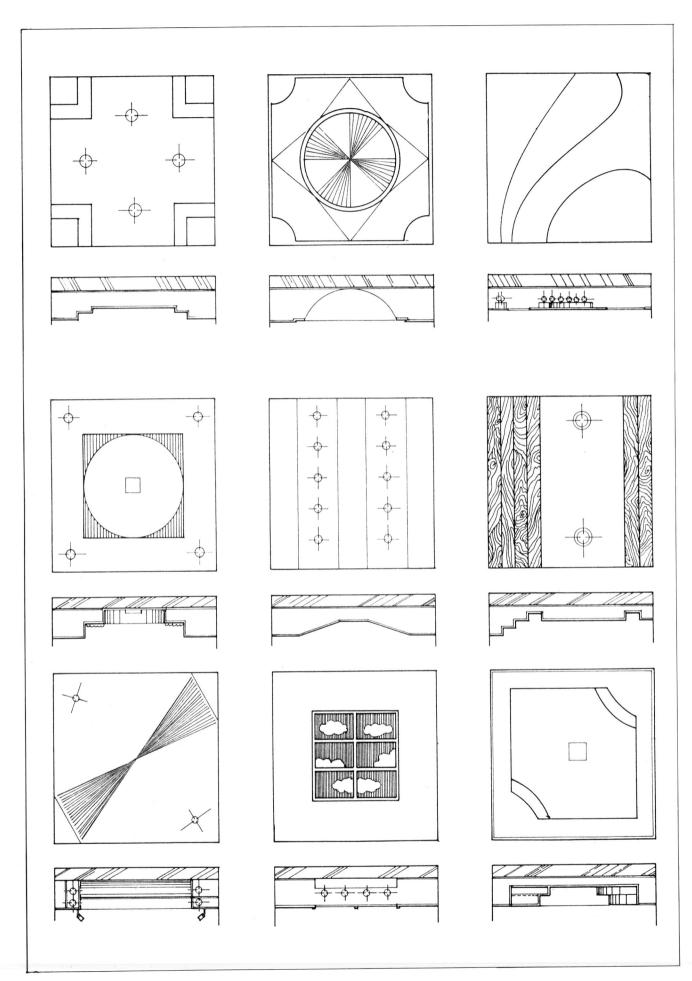

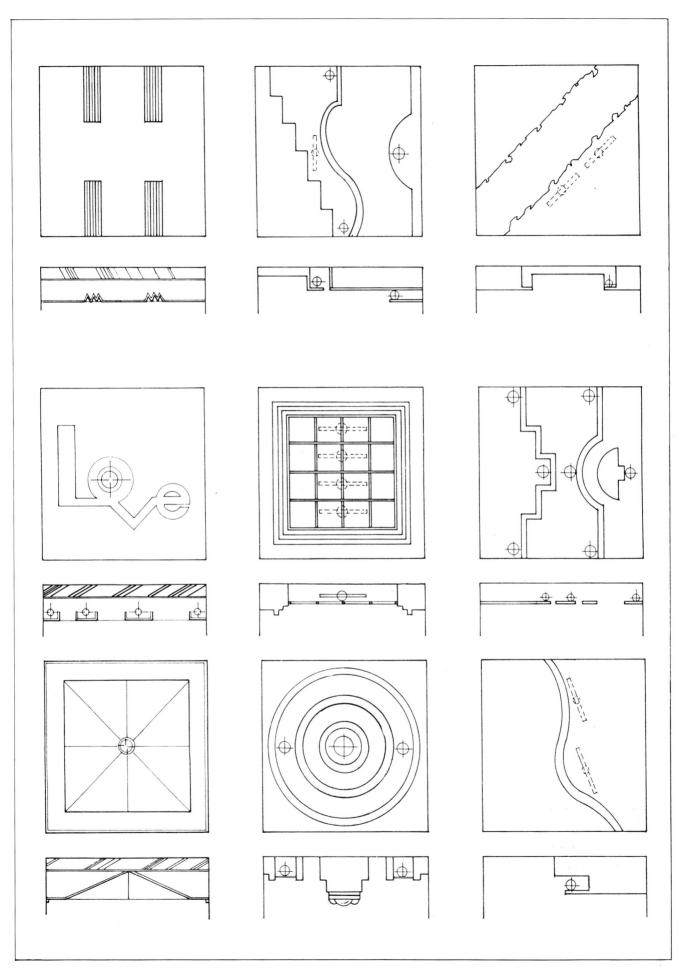

平頂照明形式 **D** 4

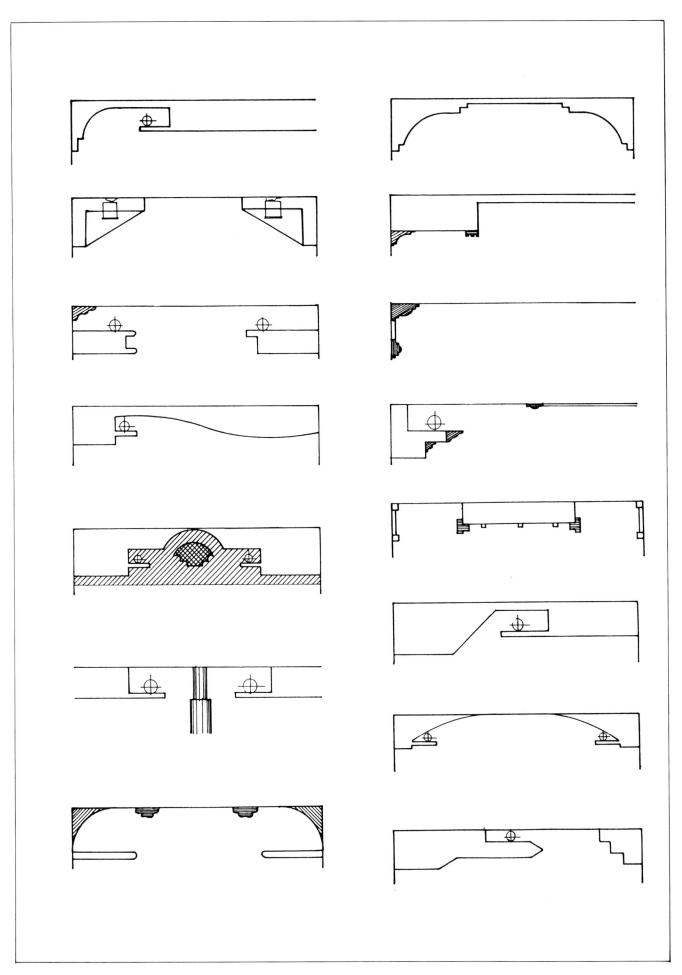

6—5 高矮橱櫃、櫃檯 踢脚板細部

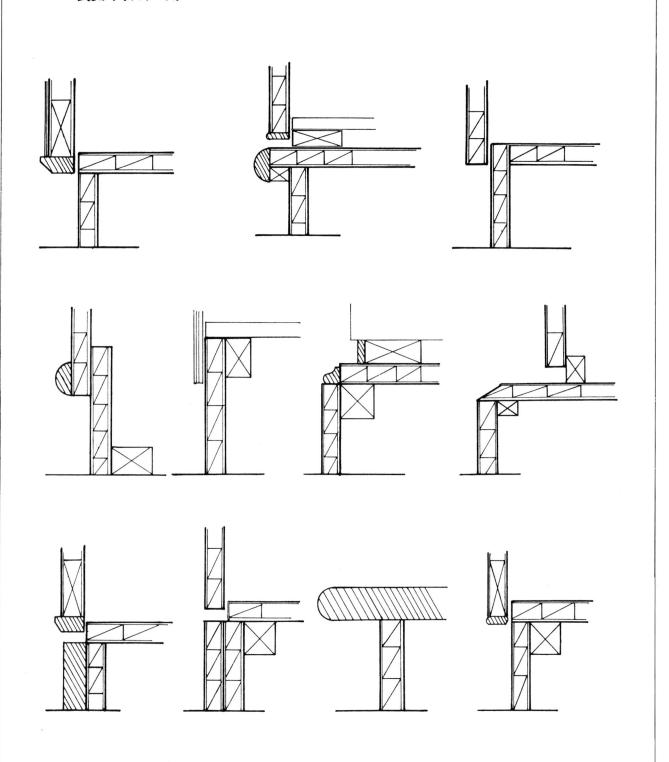

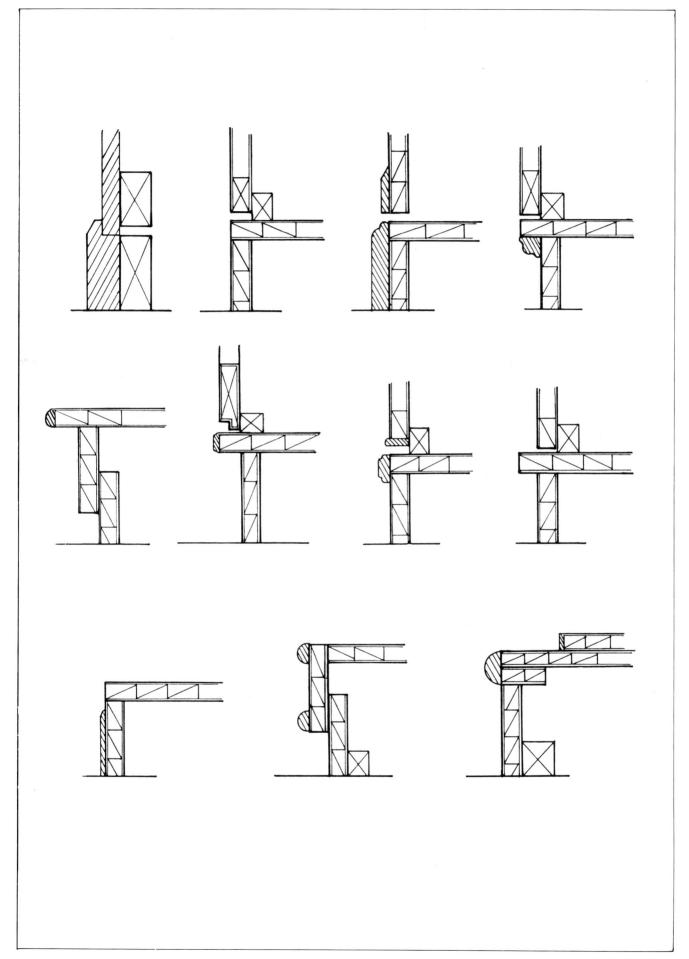

收邊細部

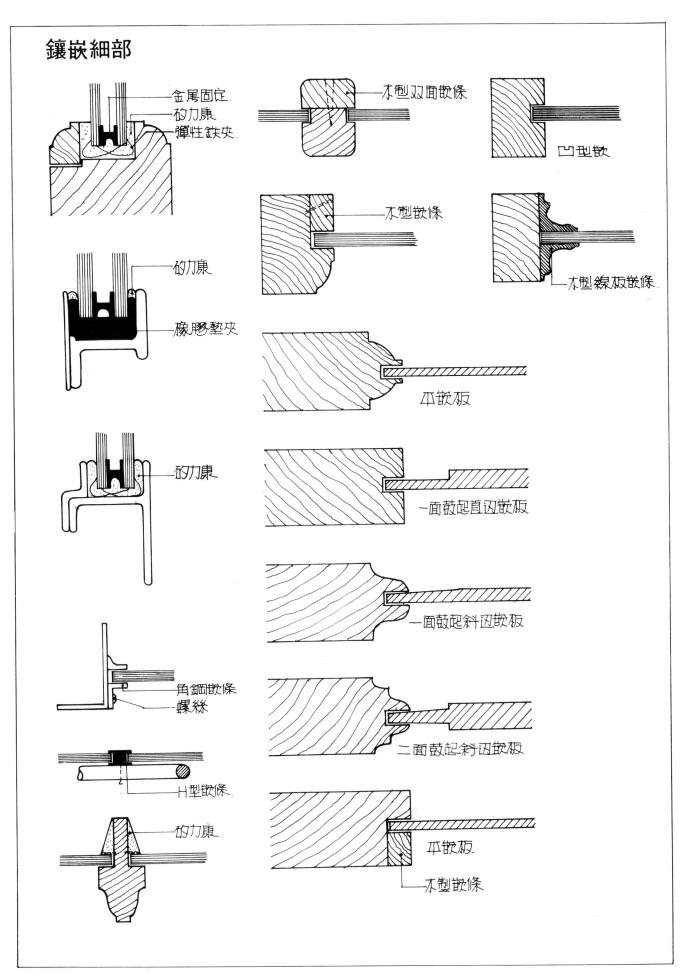

收邊&門扇勾縫細部

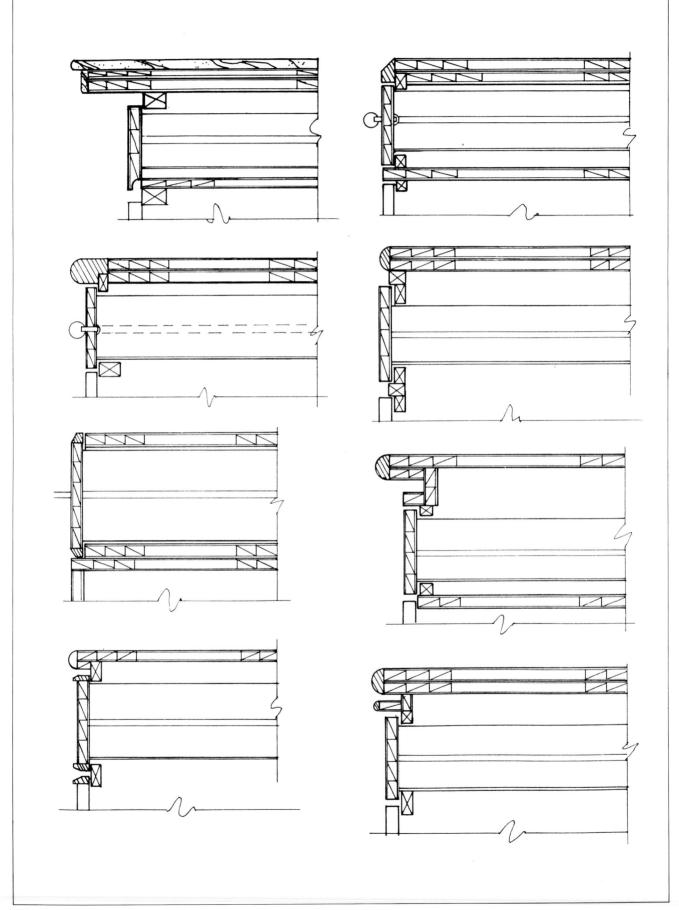

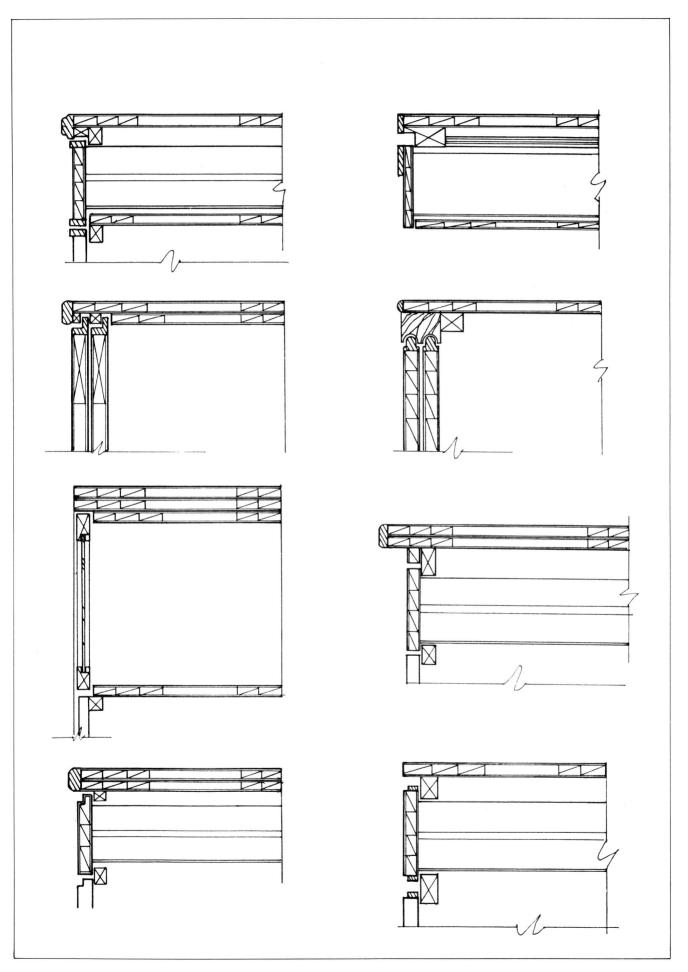

衣橱門扇圖例

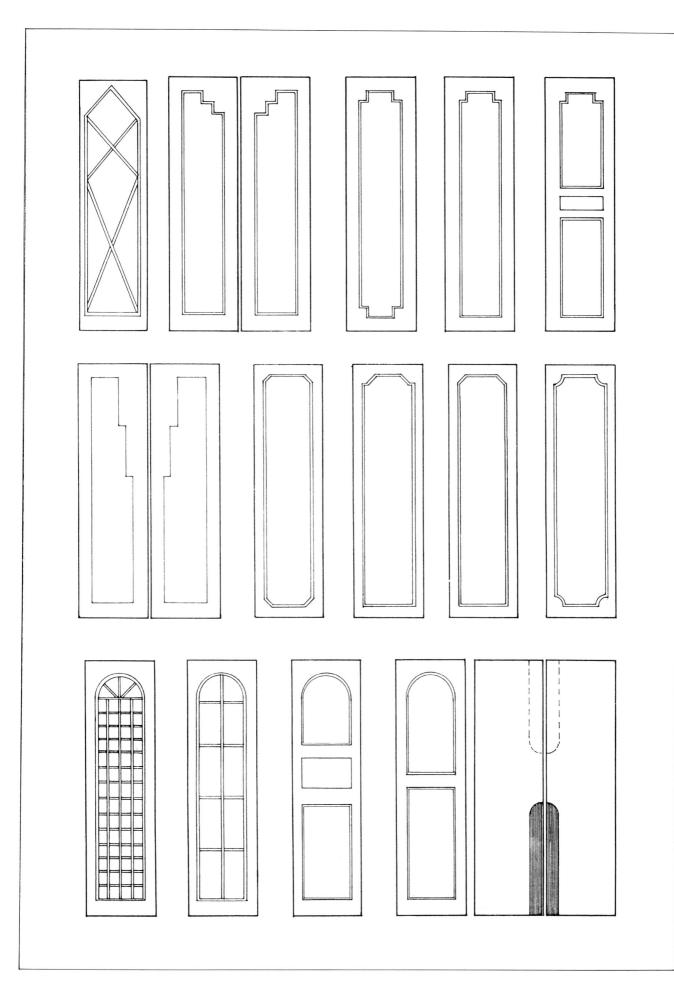

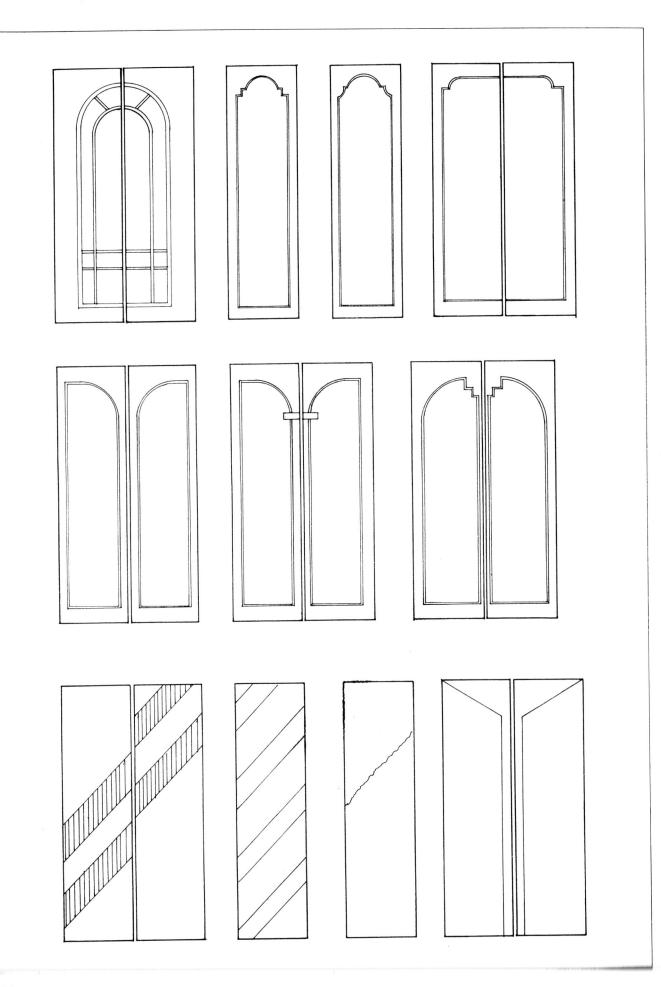

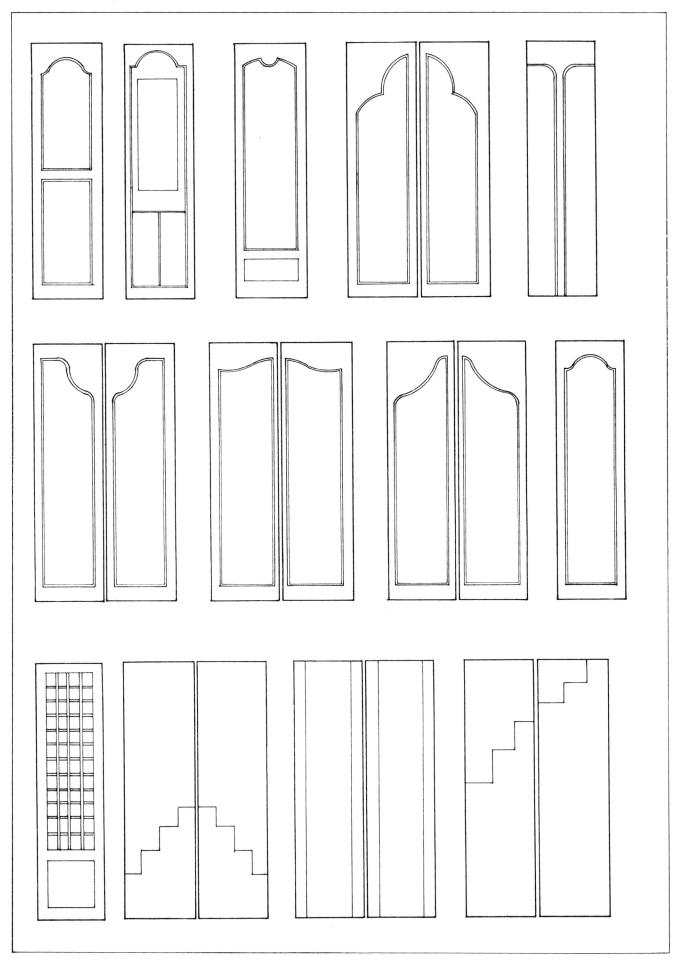

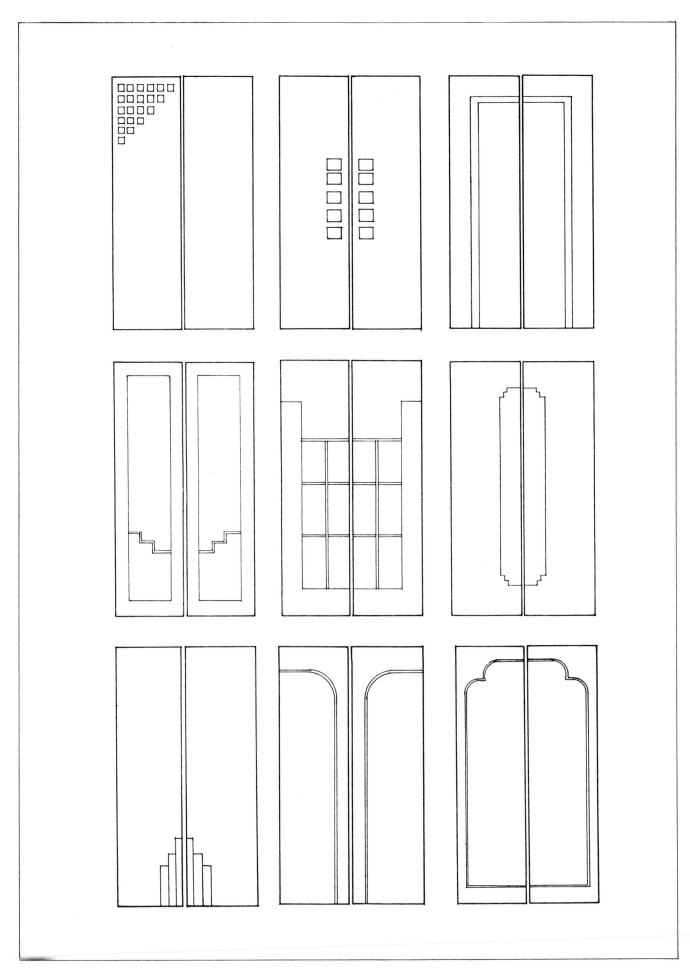

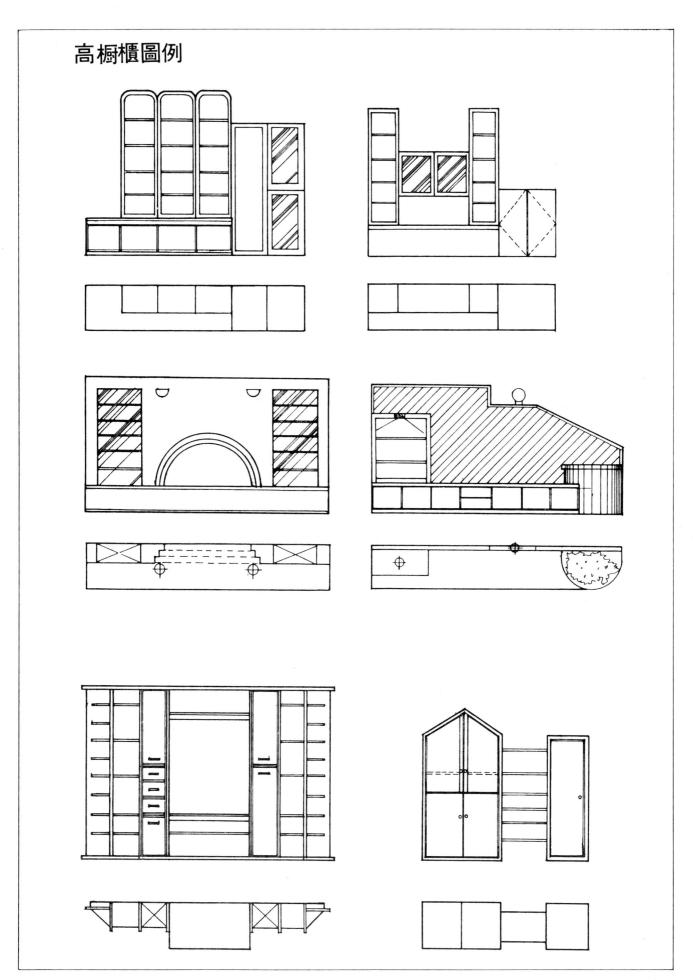

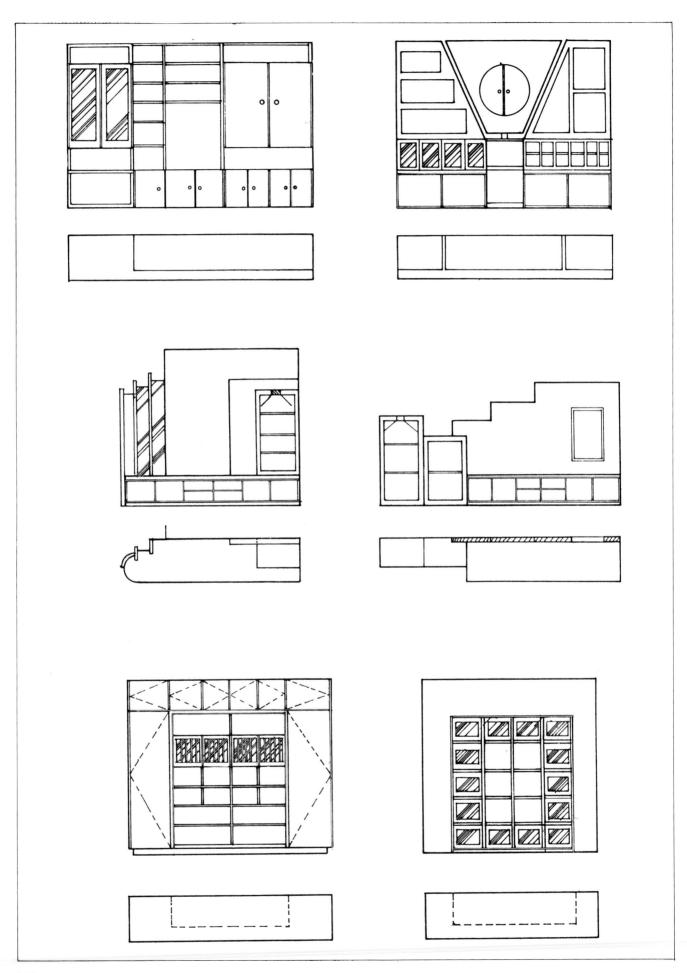

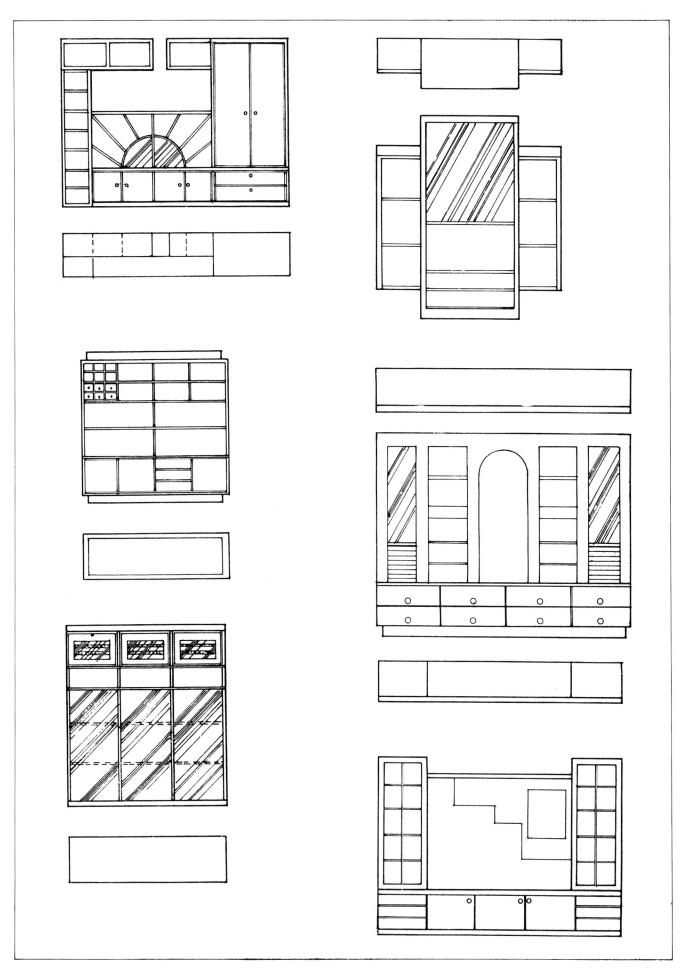

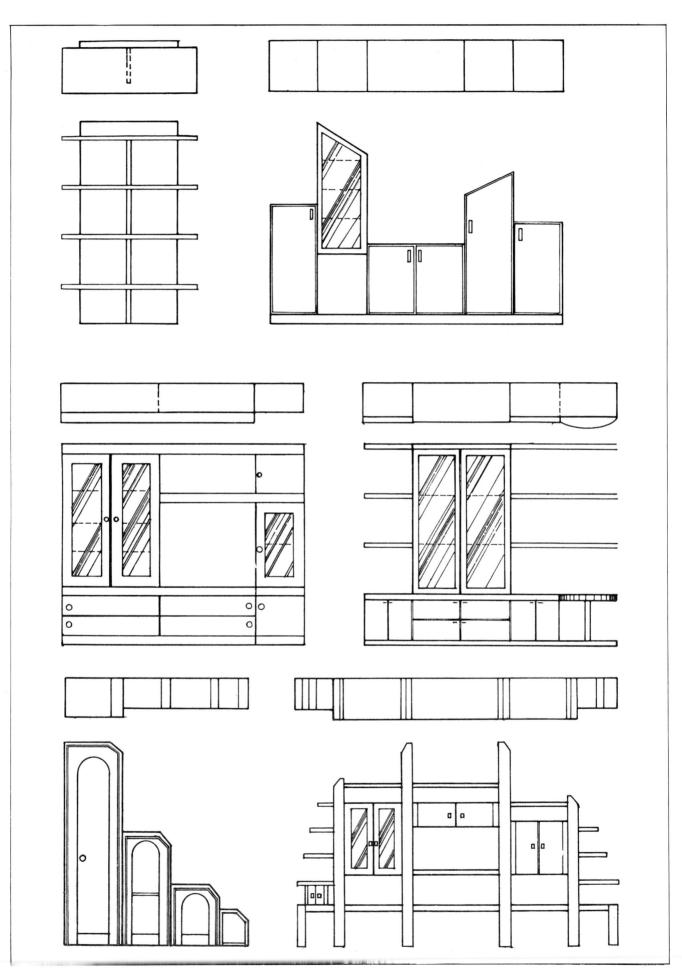

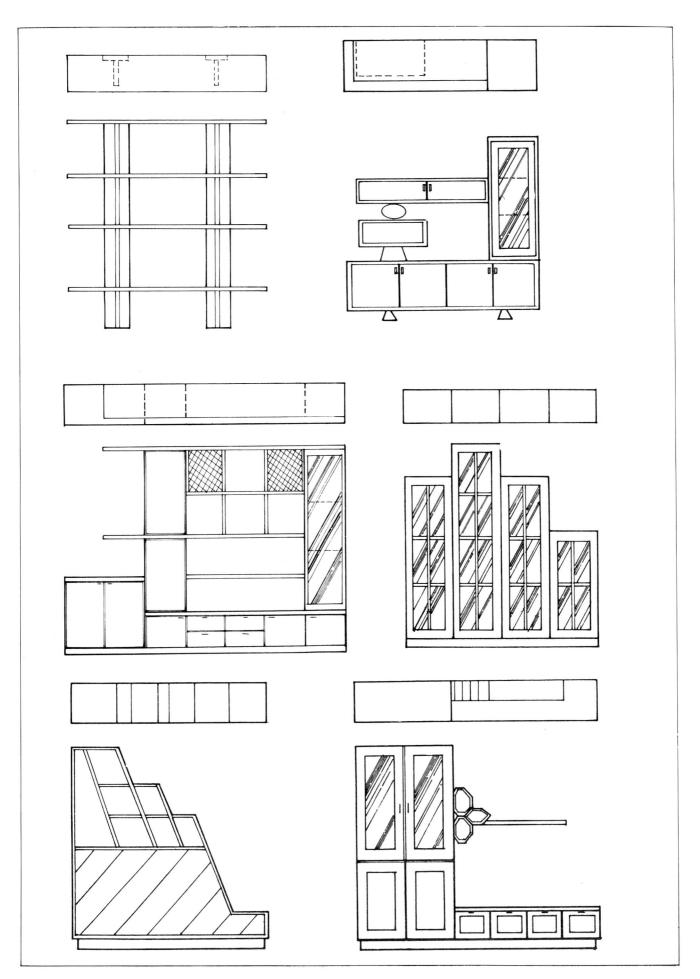

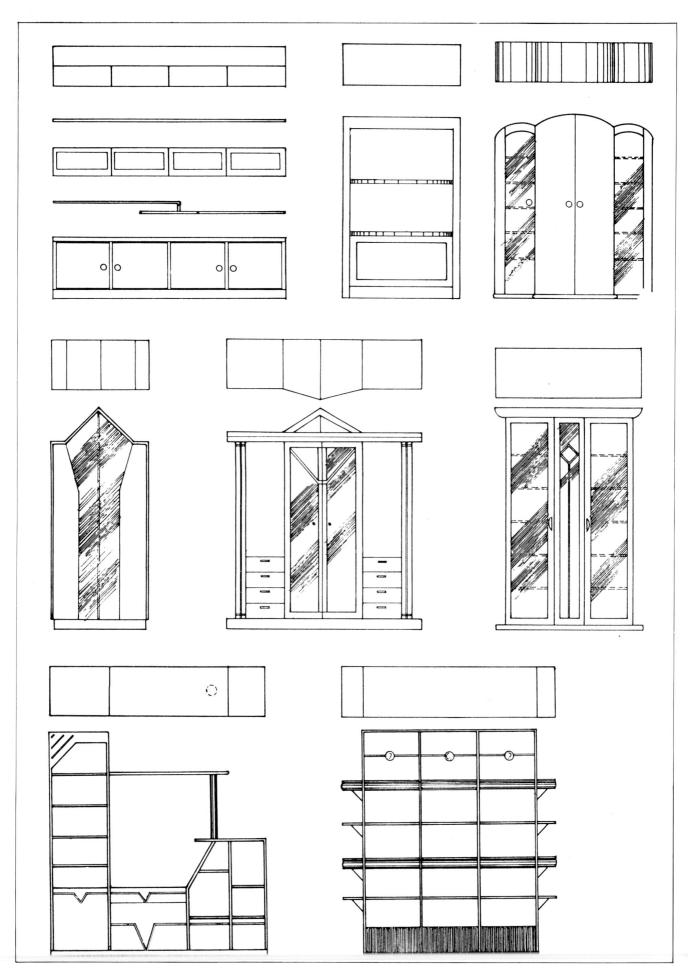

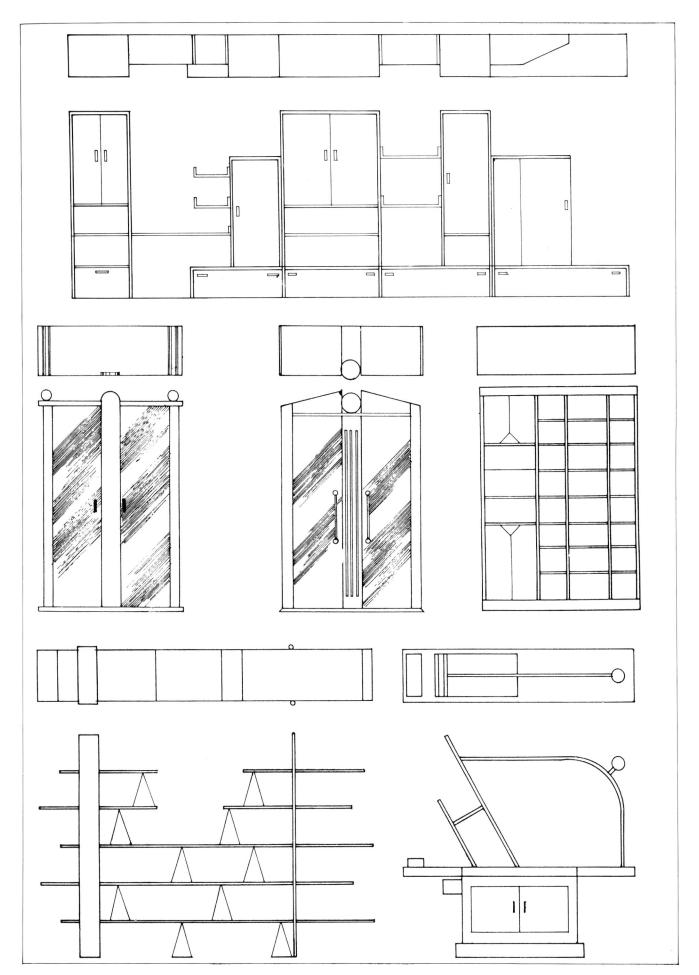

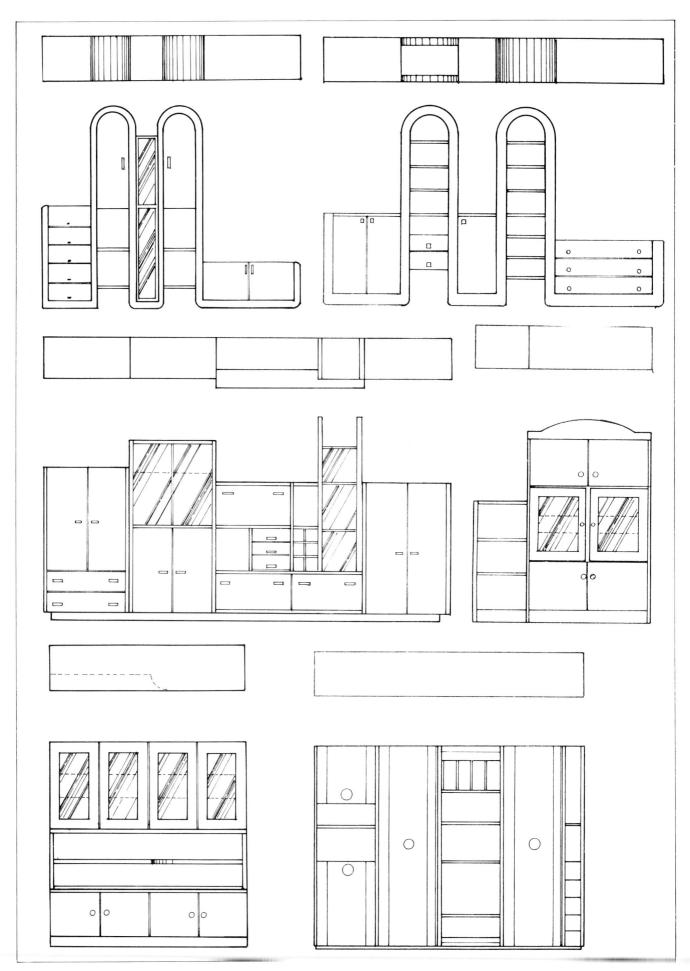

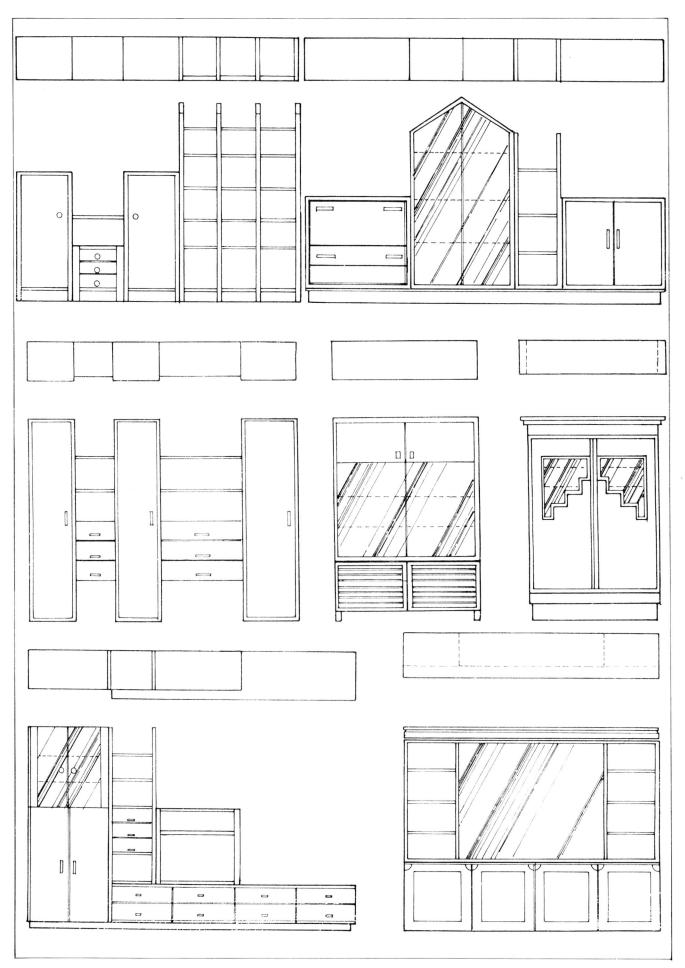

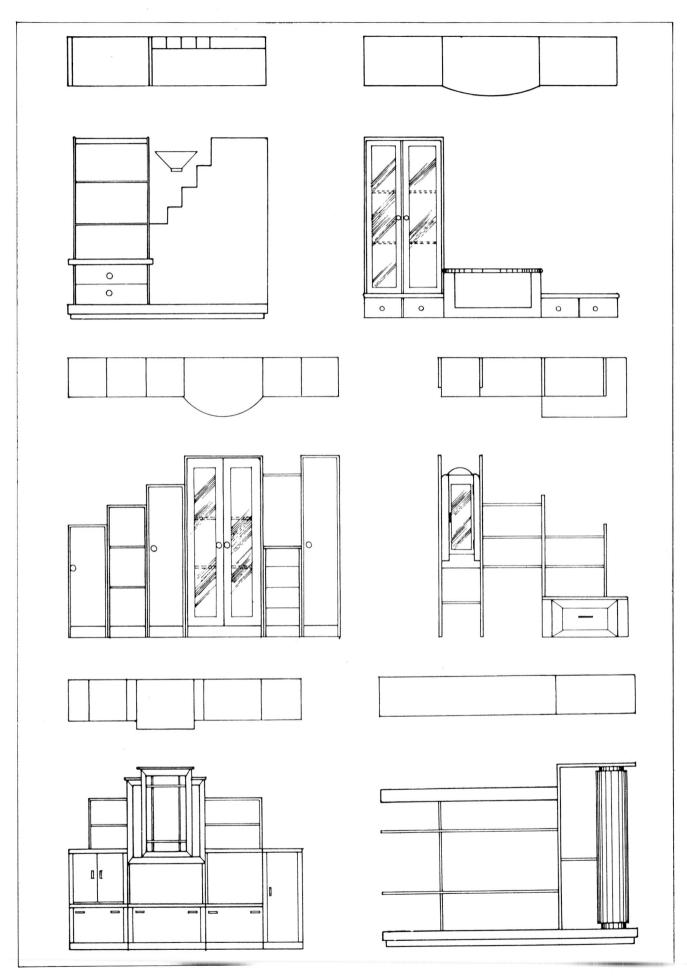

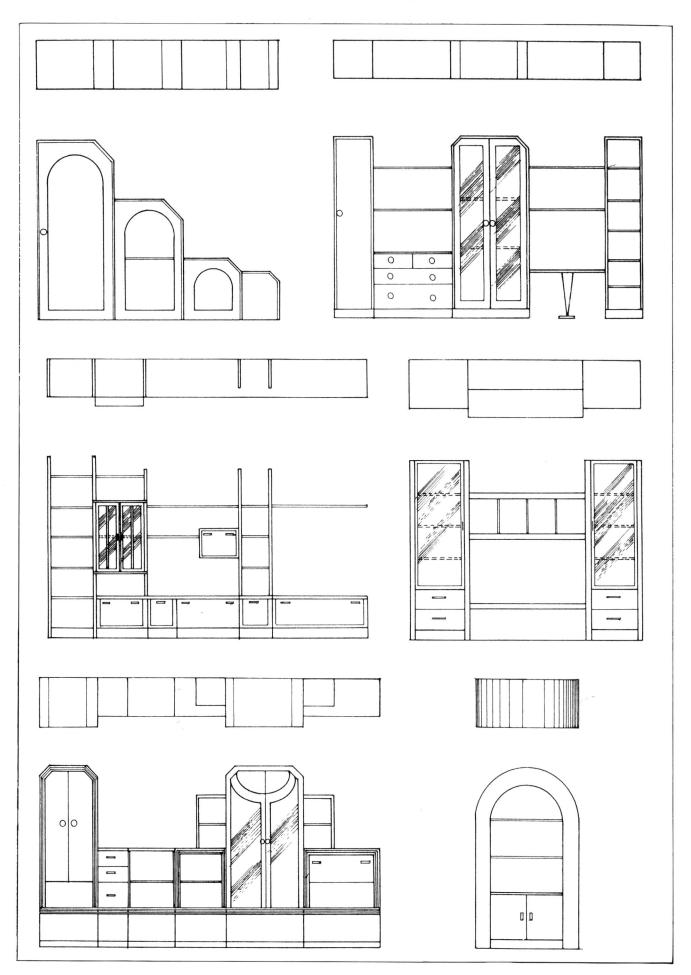

矮橱櫃圖例

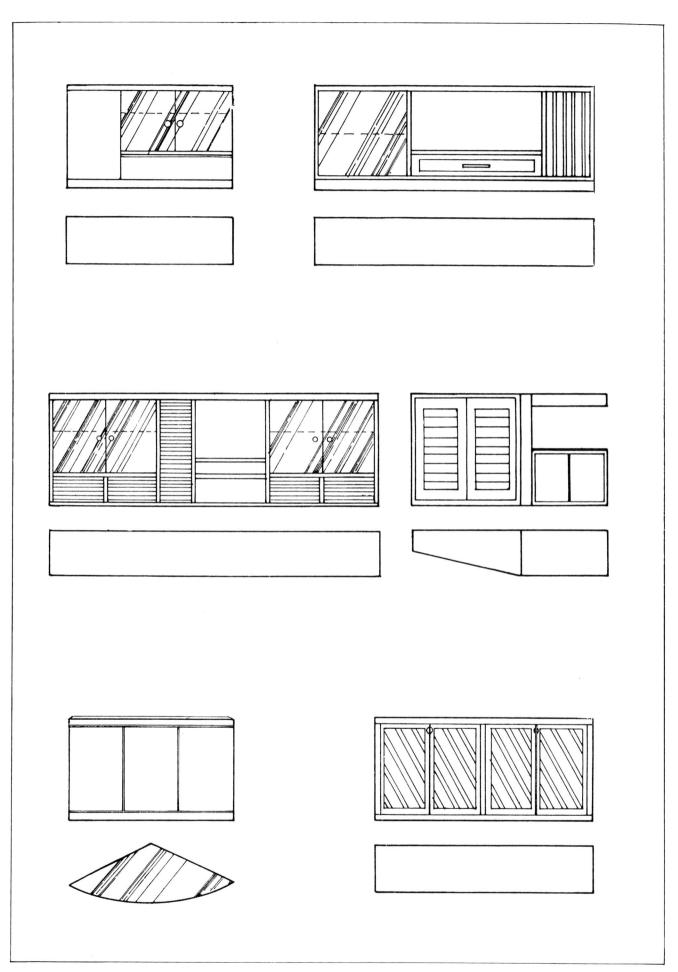

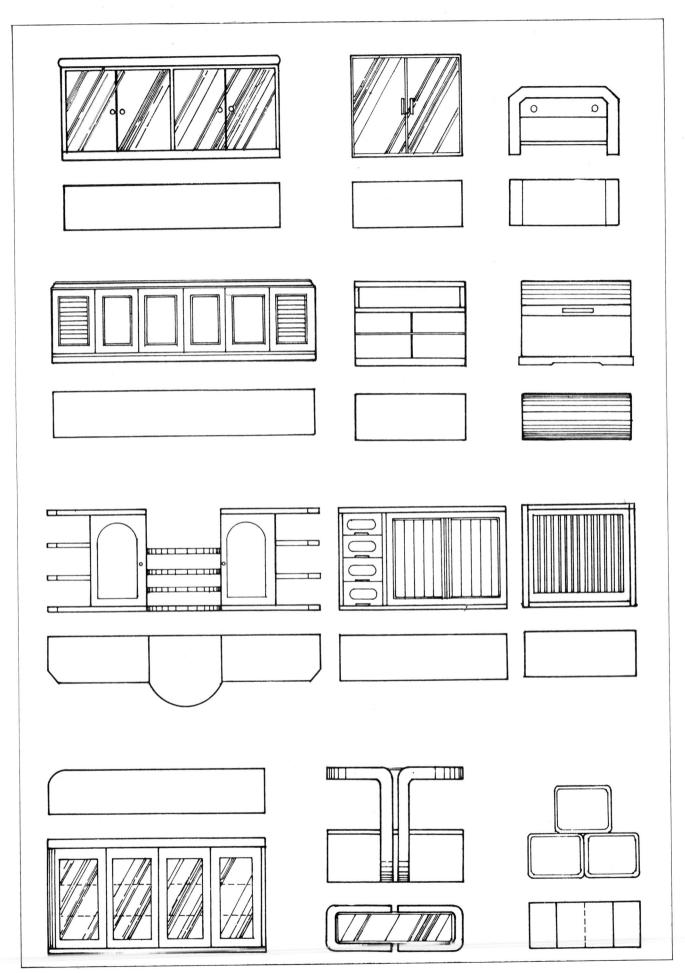

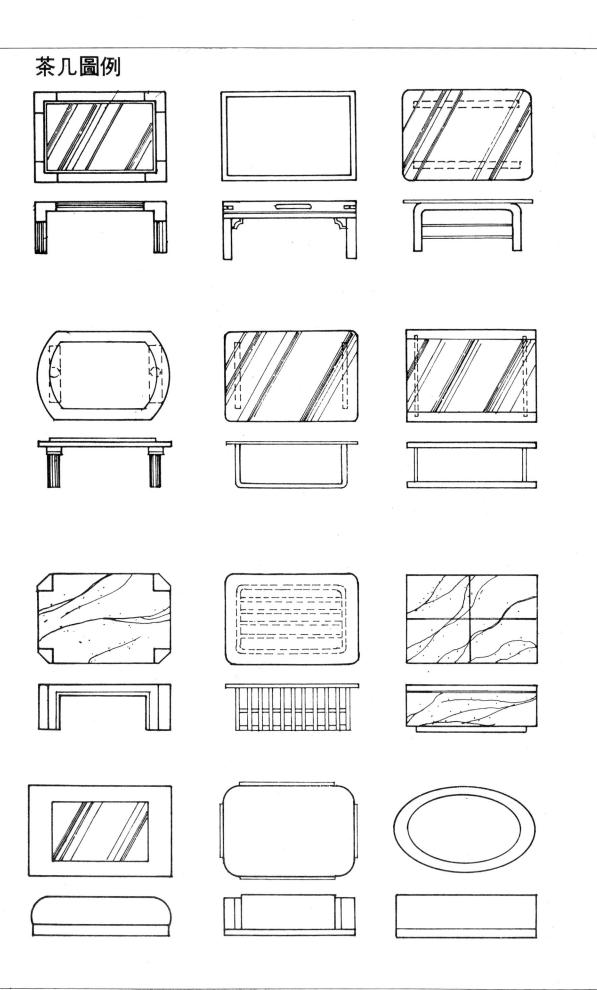

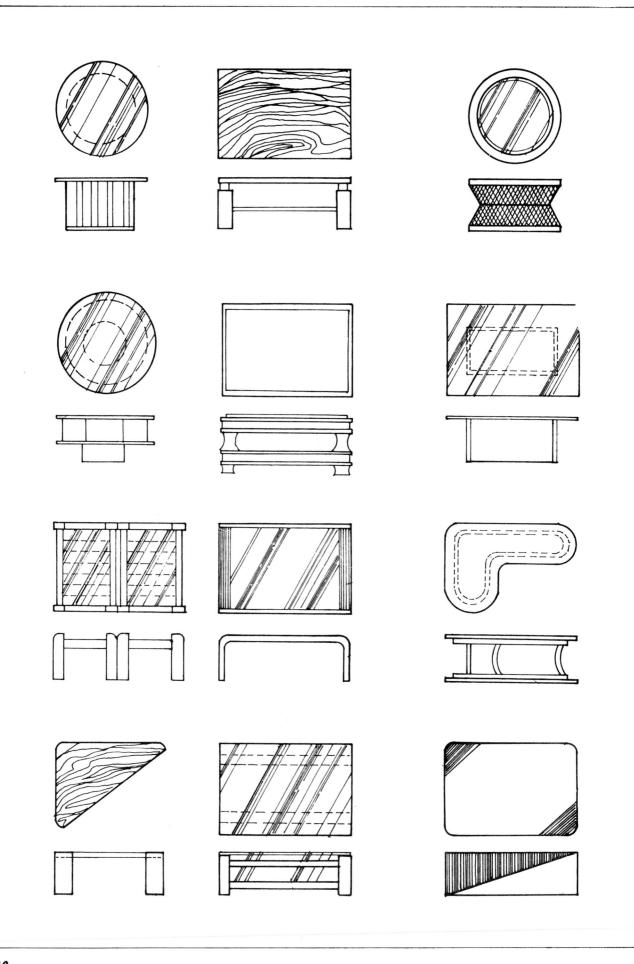

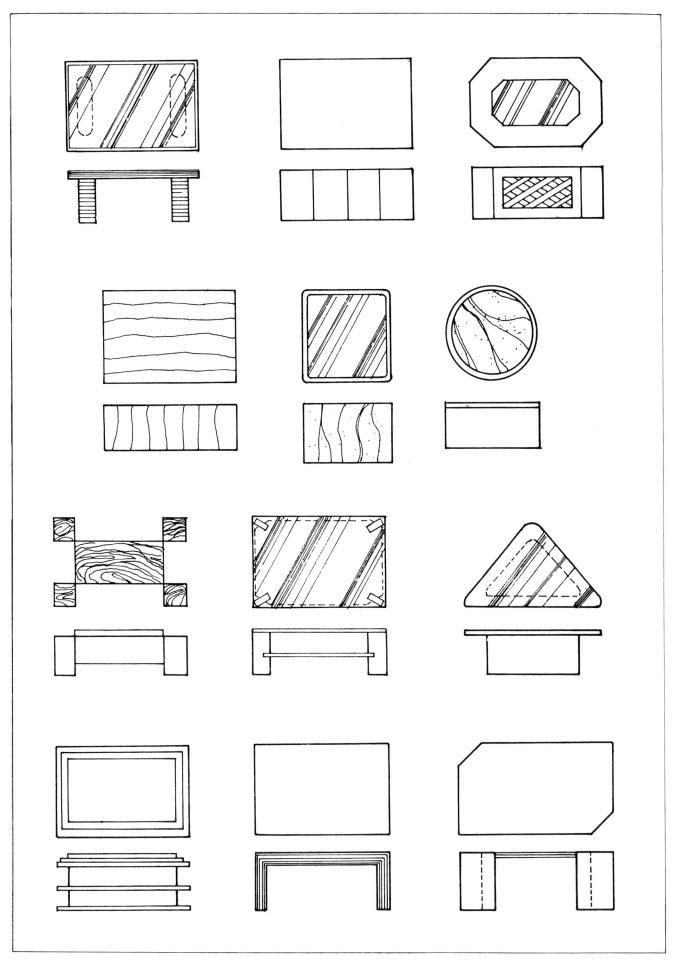

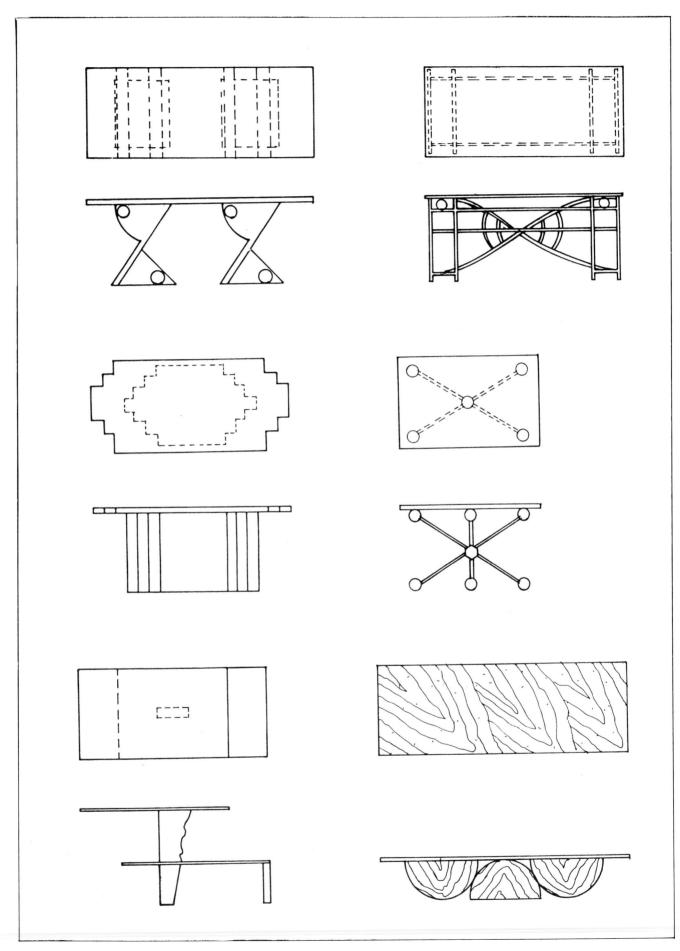

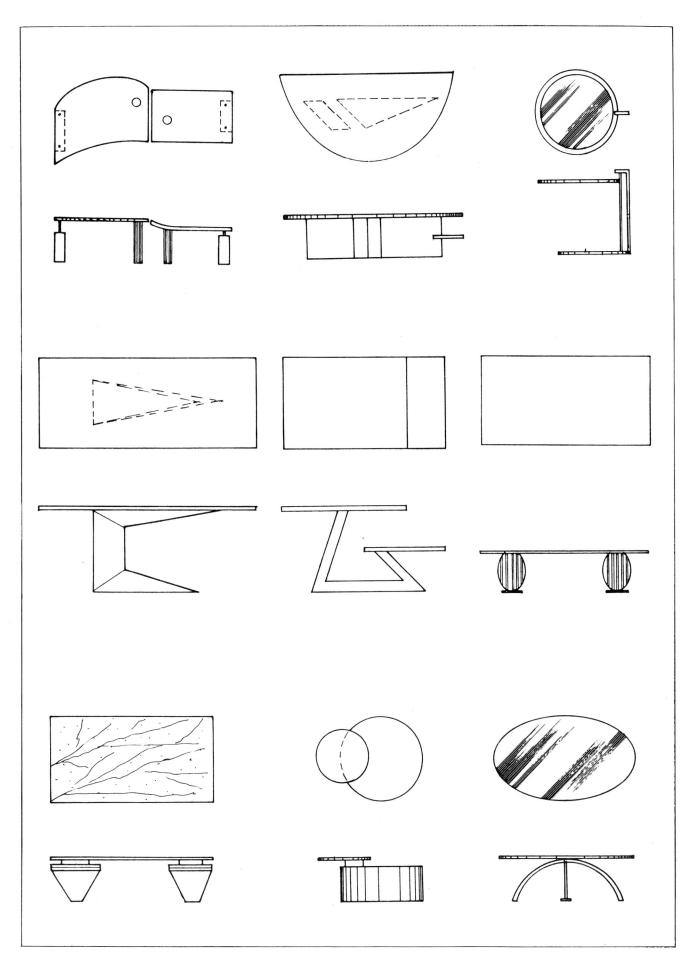

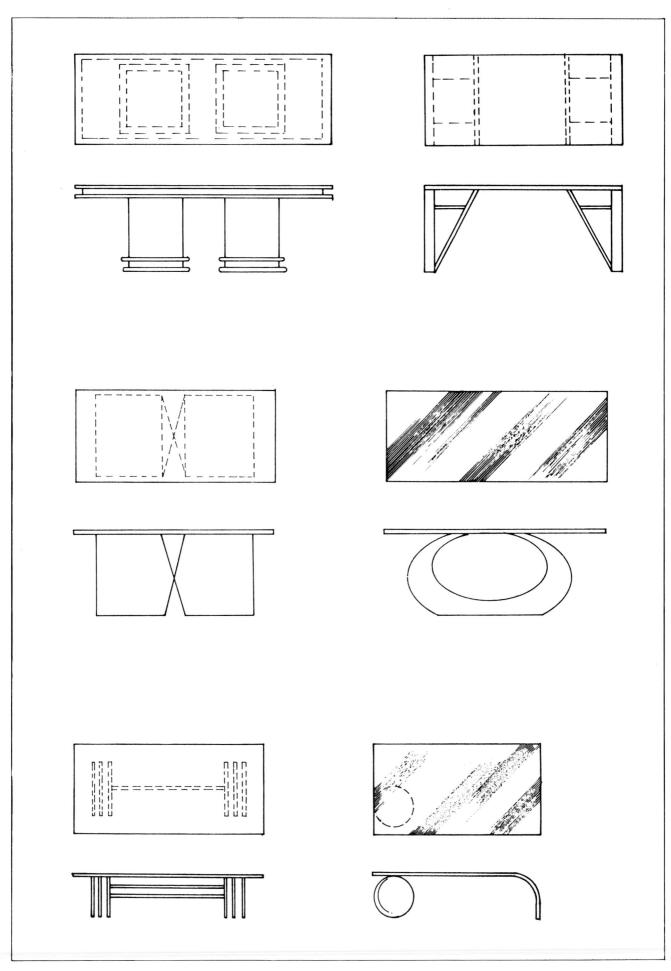

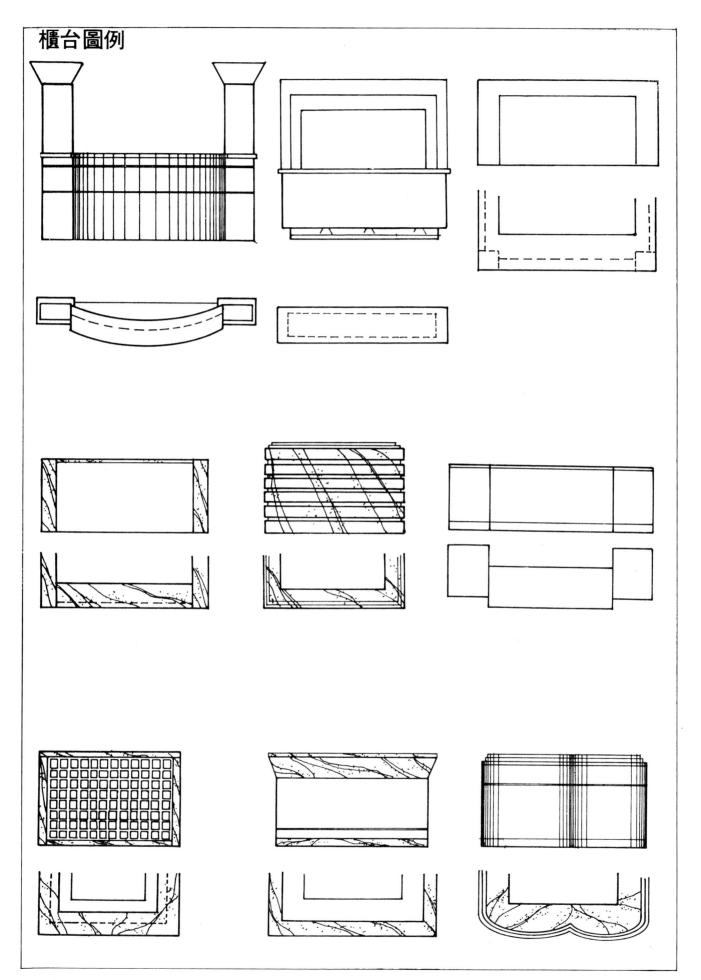

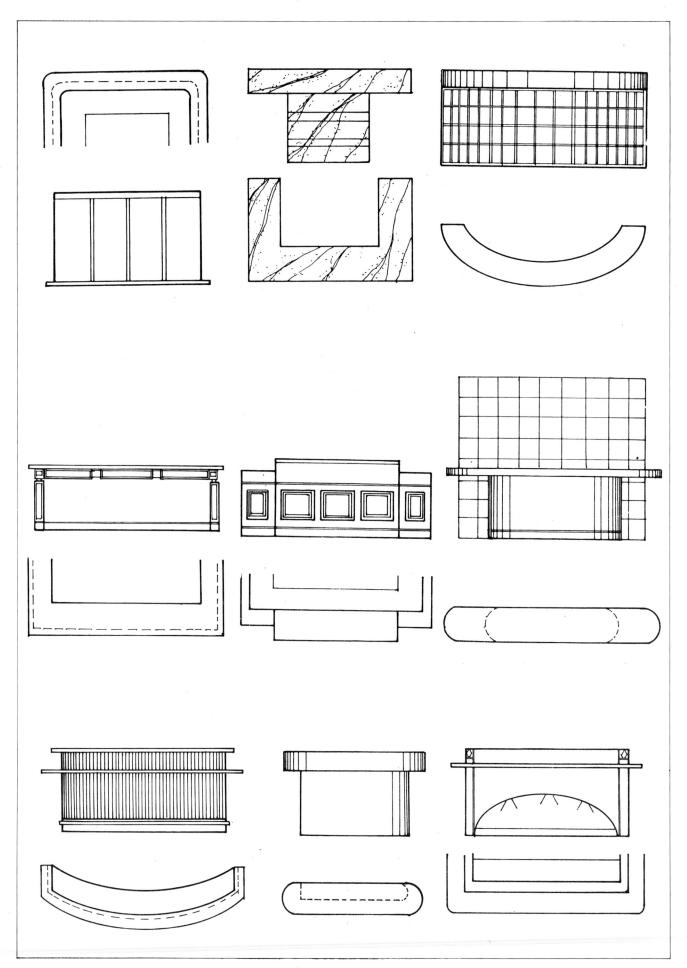

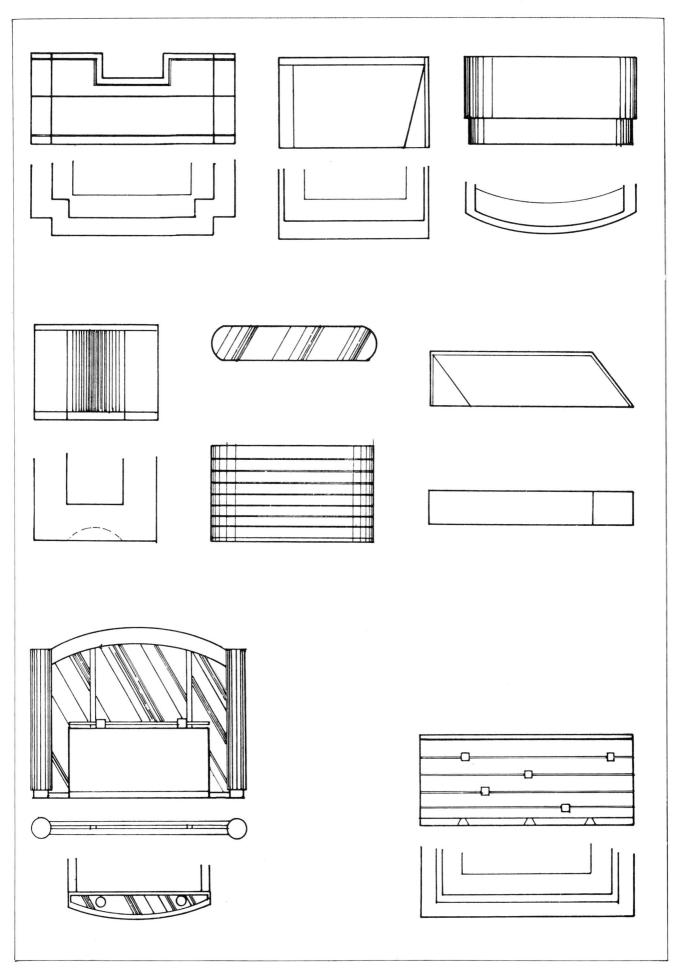

6—6 床組、化粧檯、化粧鏡 床頭板細部

床頭板圖例

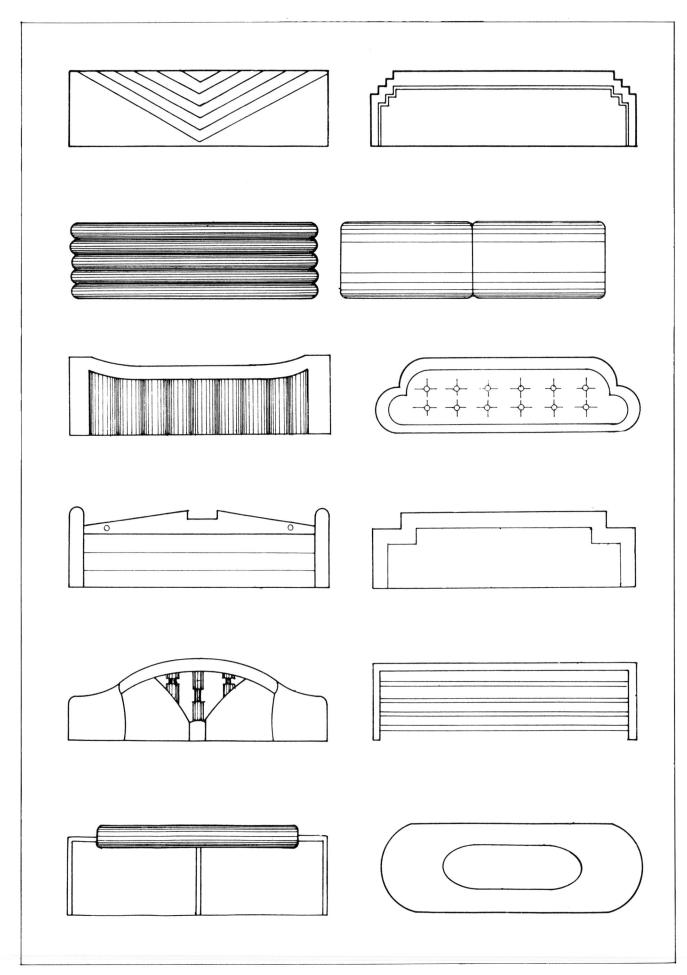

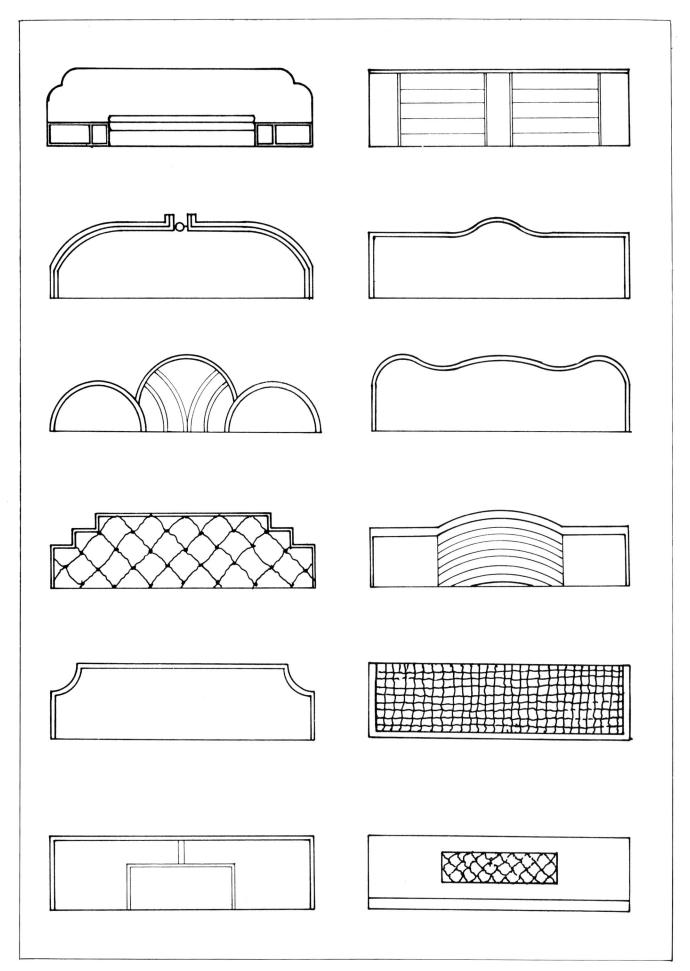

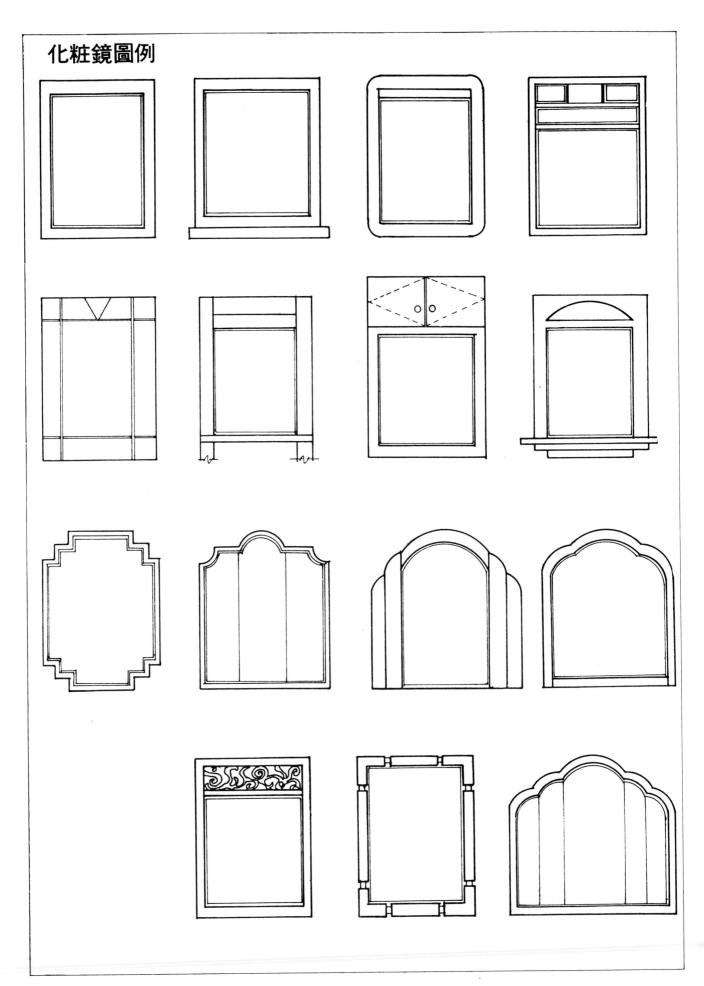

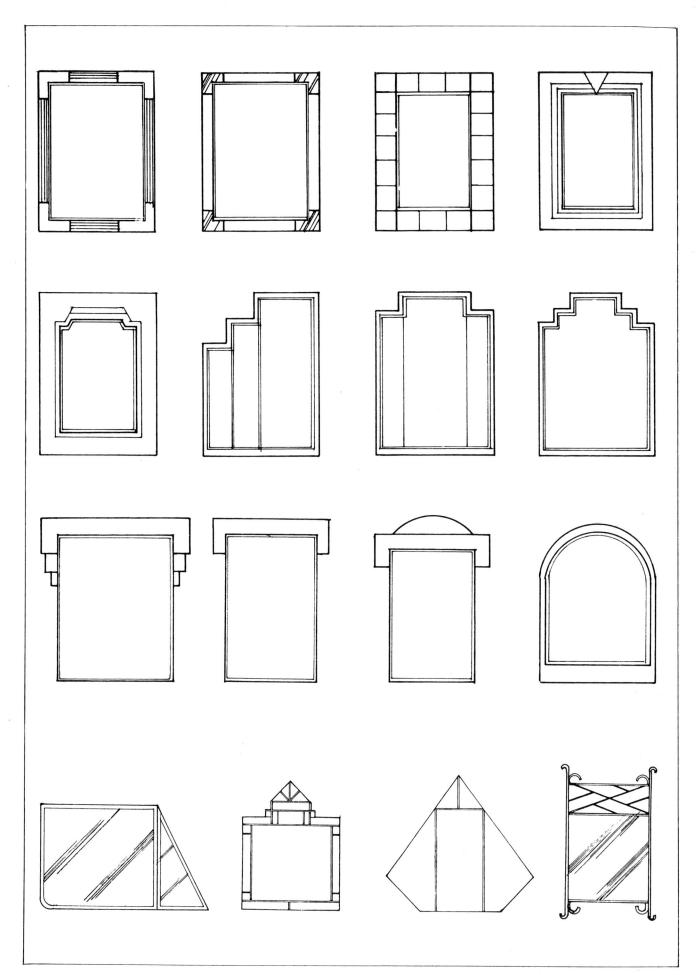

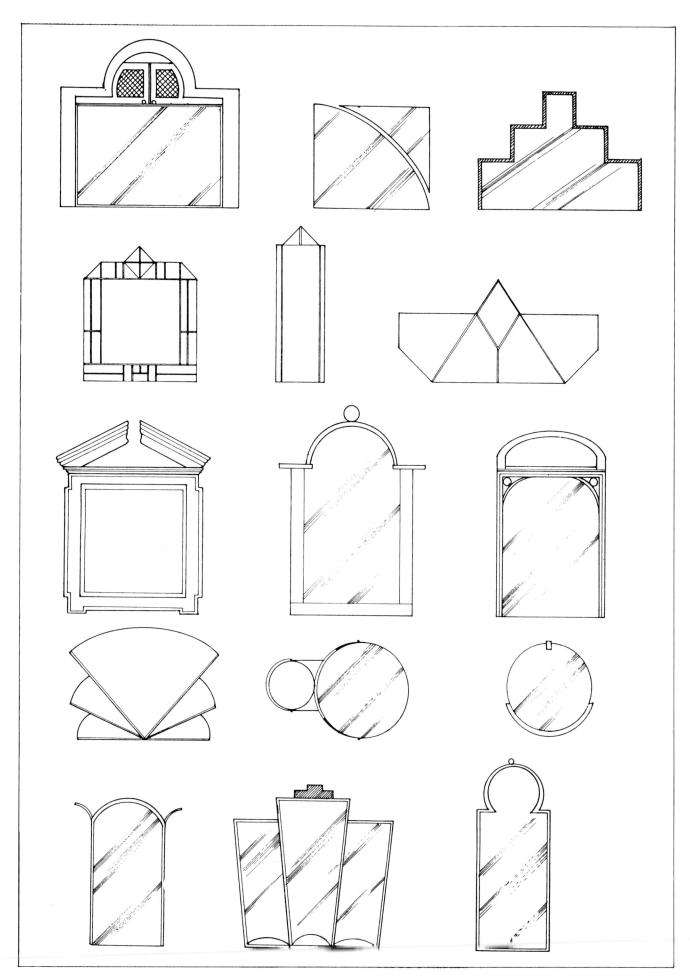

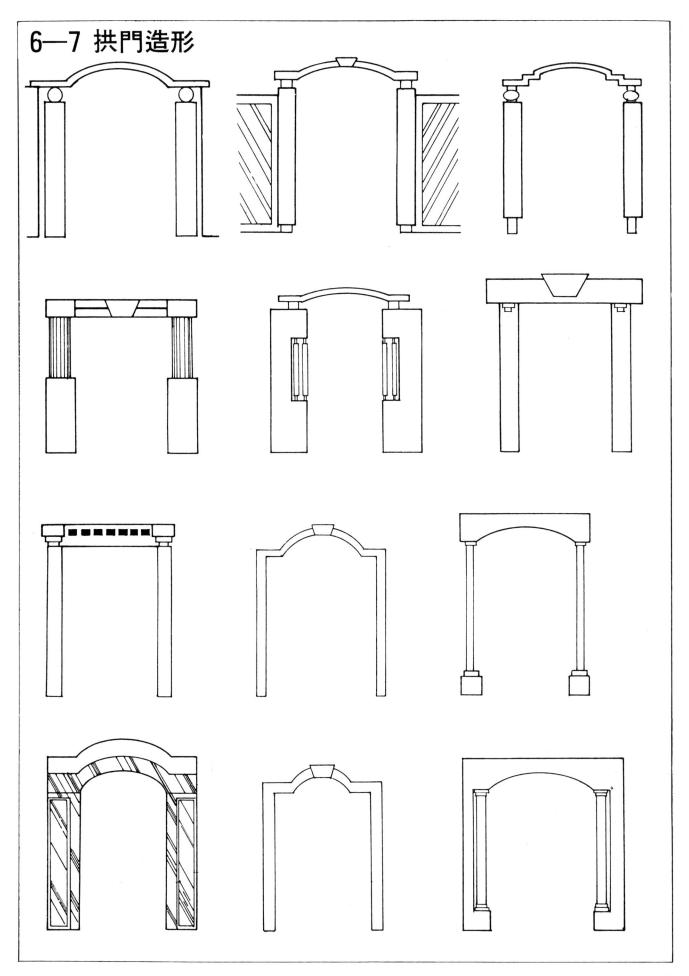

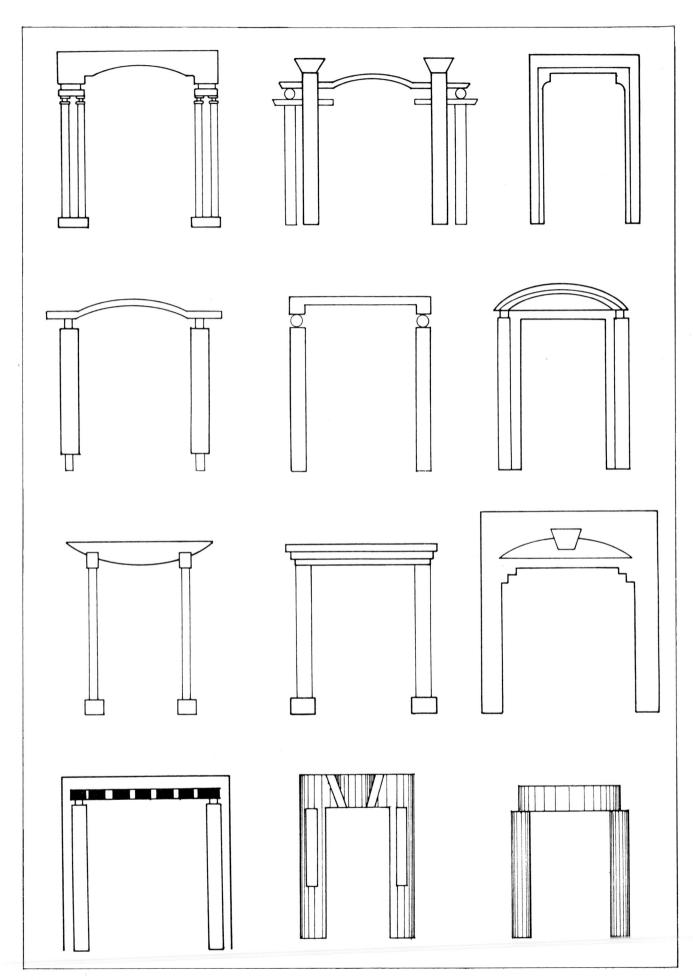

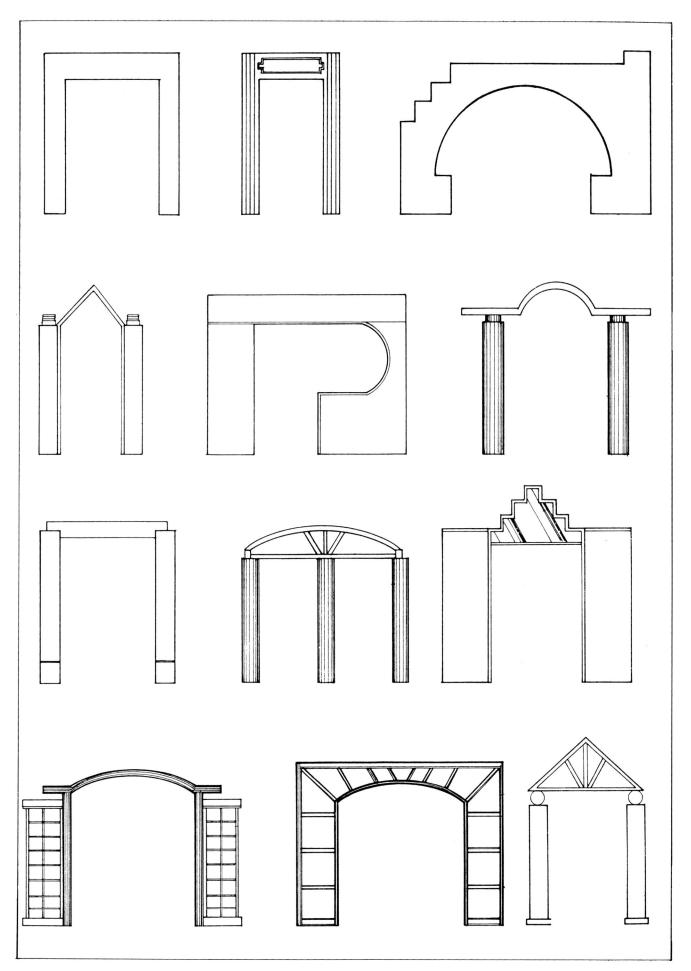

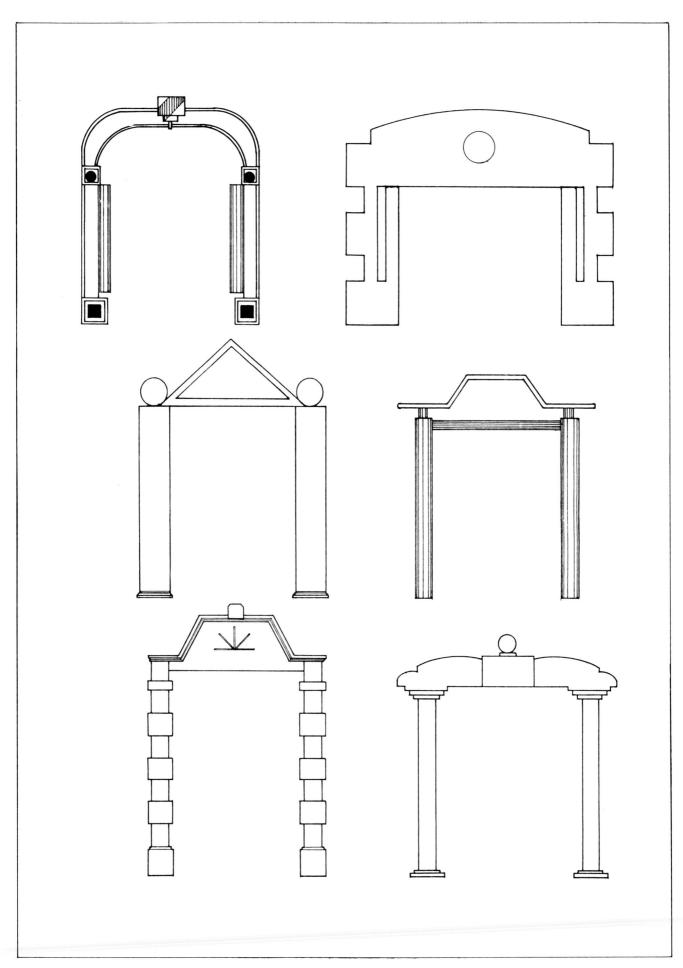

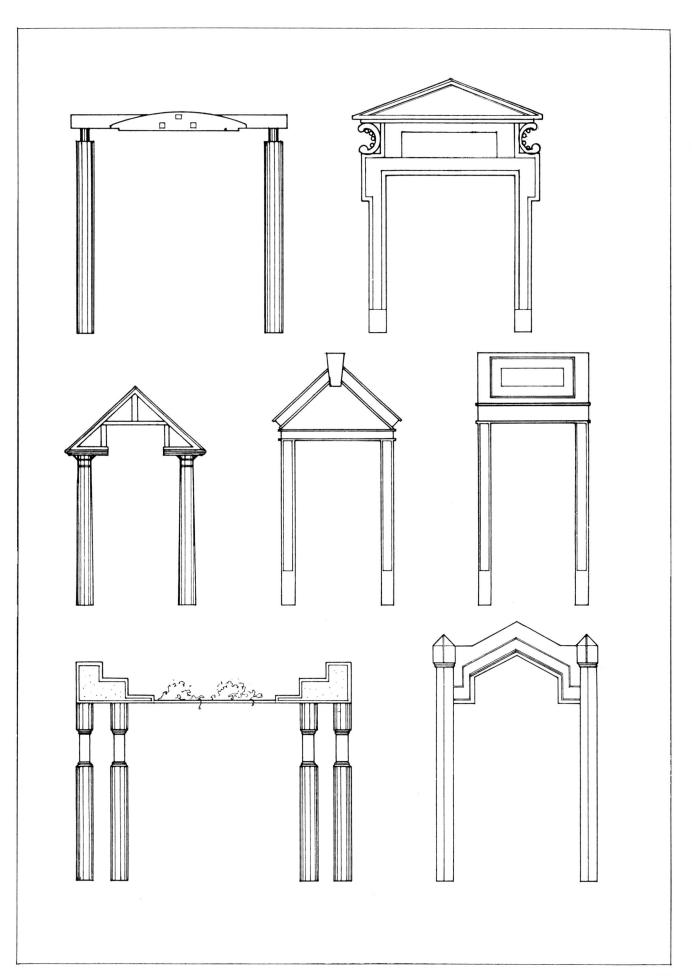

6—8 **傳統建築入口、門窗裝修** 中國建築入口罩門造形

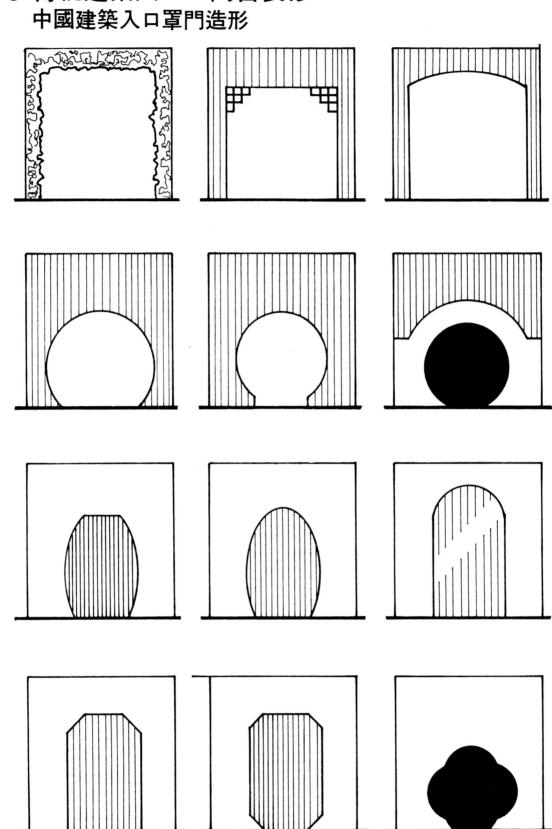

中國建築開窗造形

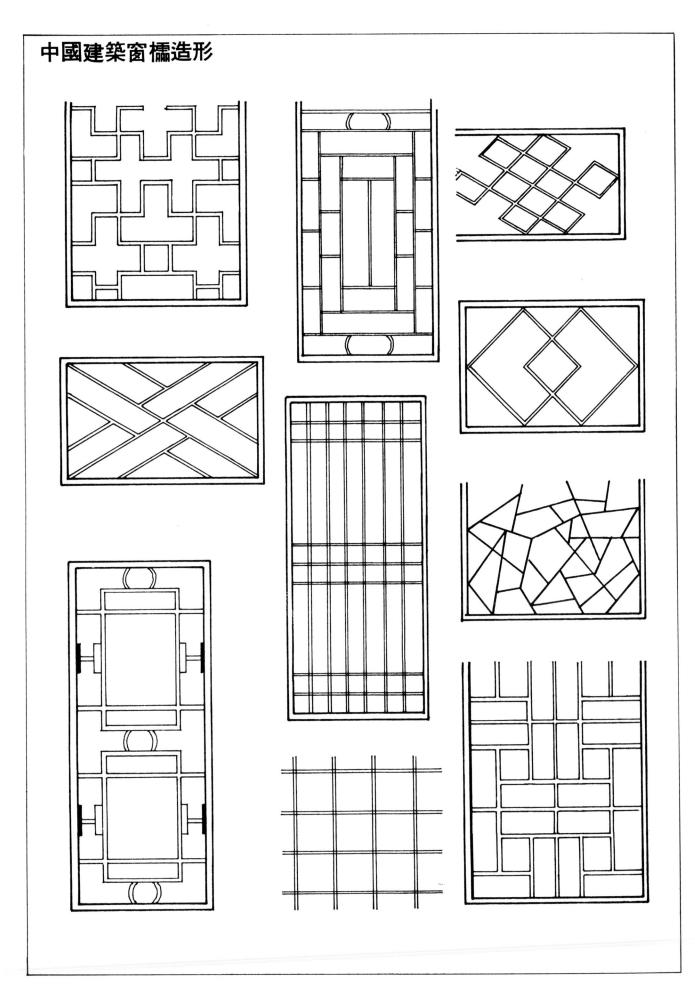

西洋建築入口造形

邁西尼

摩里斯

埃及

哥德

羅馬

文藝復興

洛可可

文藝復興

巴洛克

新古典主義

仿羅馬

西洋建築開窗造形

羅馬

希臘

新古典主義

文藝復興

洛可可

摩里斯

仿羅馬

巴洛克

哥德

哥德

6-9 設計圖、透視圖

平面配置圖

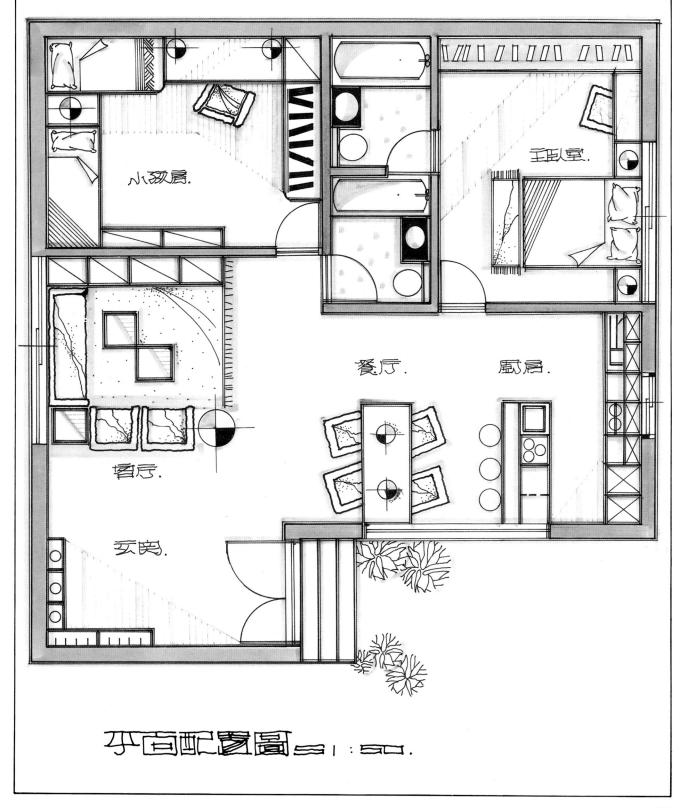

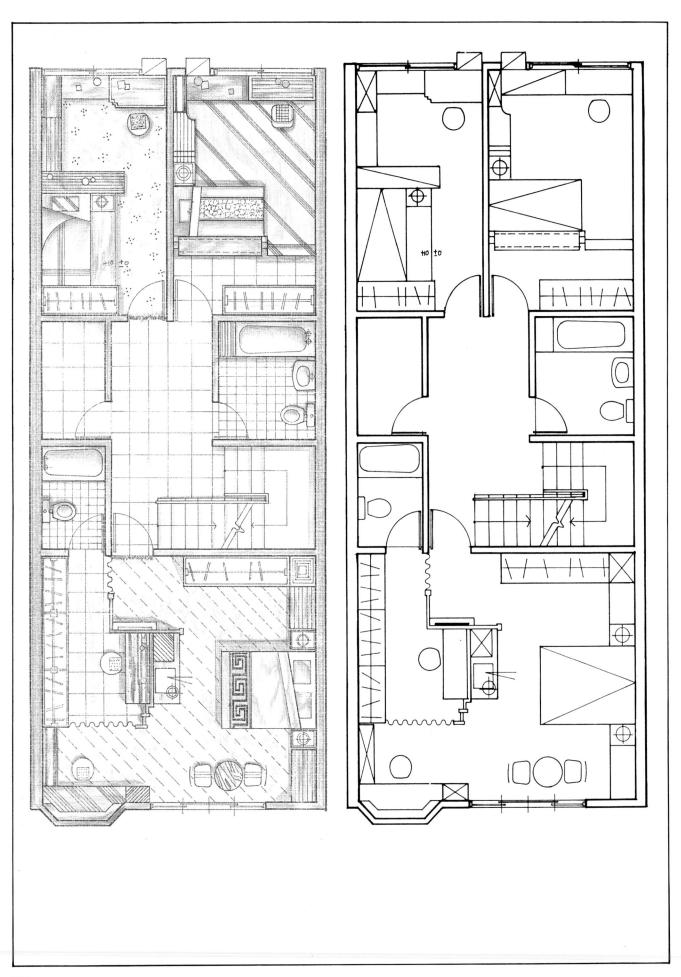

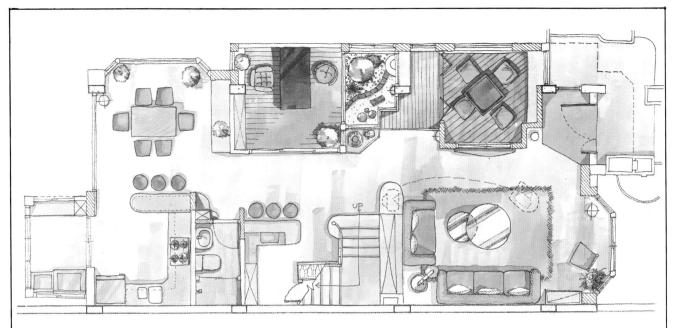

-F-李面配器图S:1/50

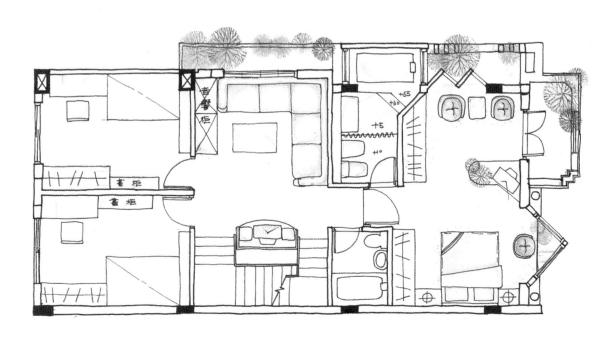

二下平面配器图 S:1/50

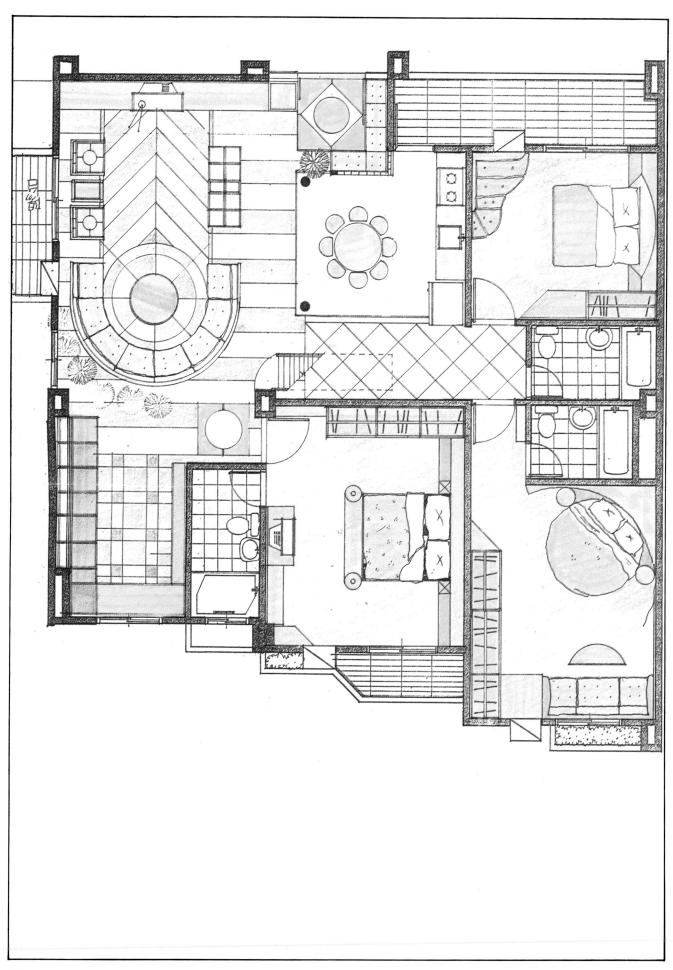

立面圖

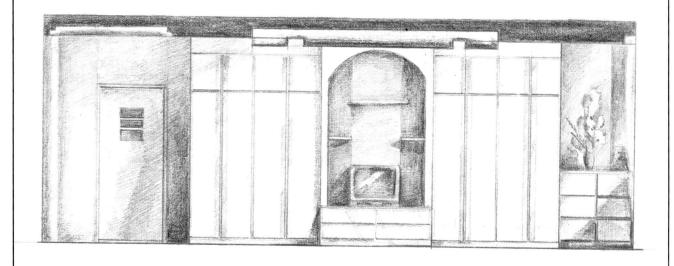

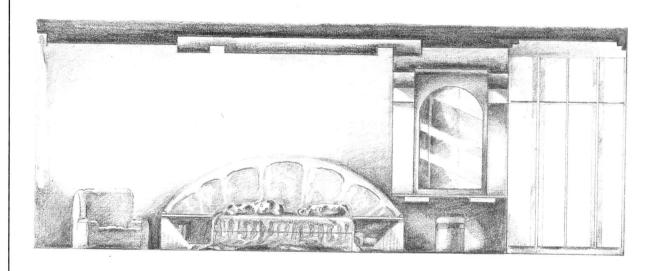

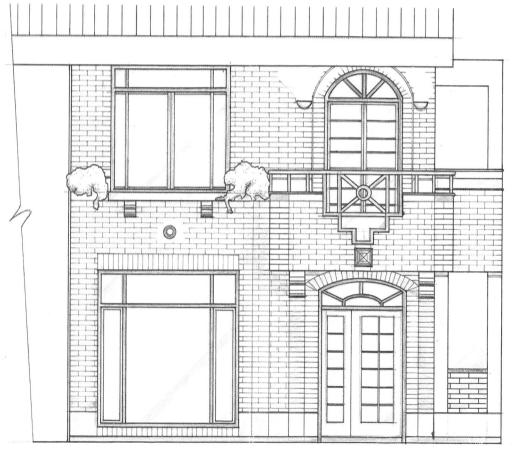

建築外觀立面图 5:1/30

透視圖

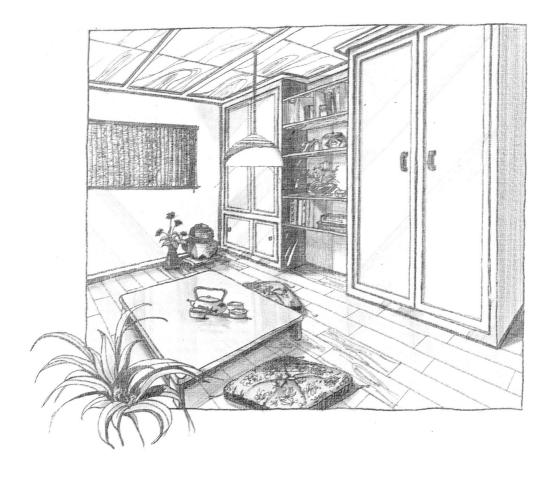

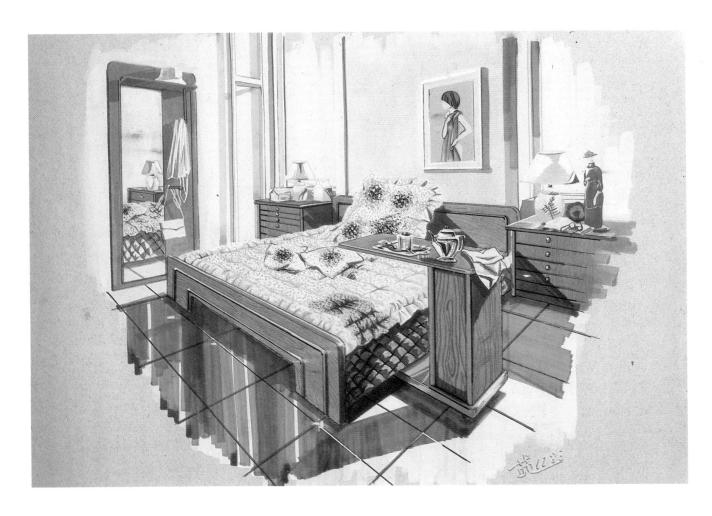

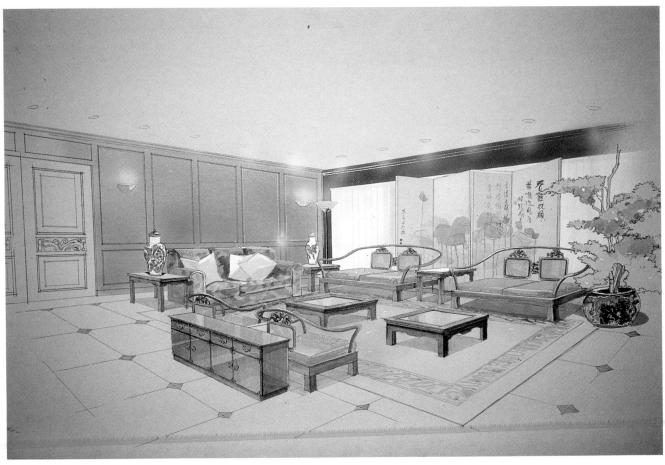

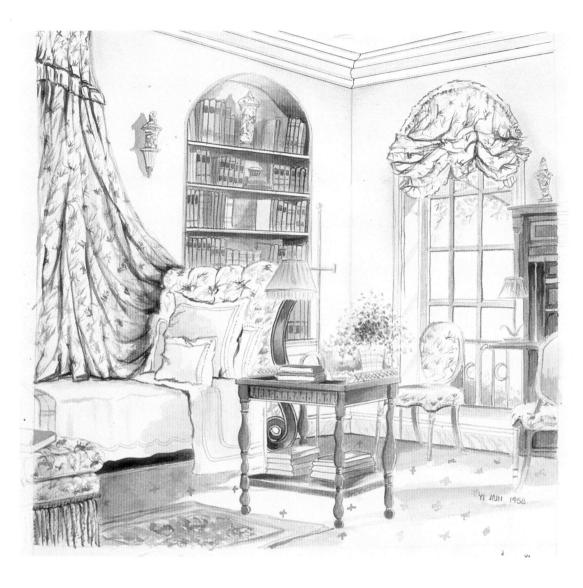

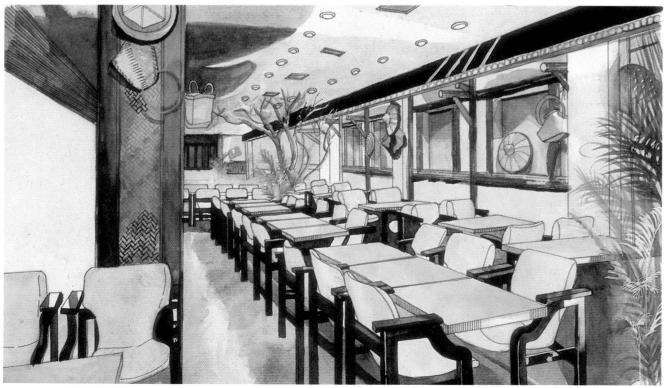

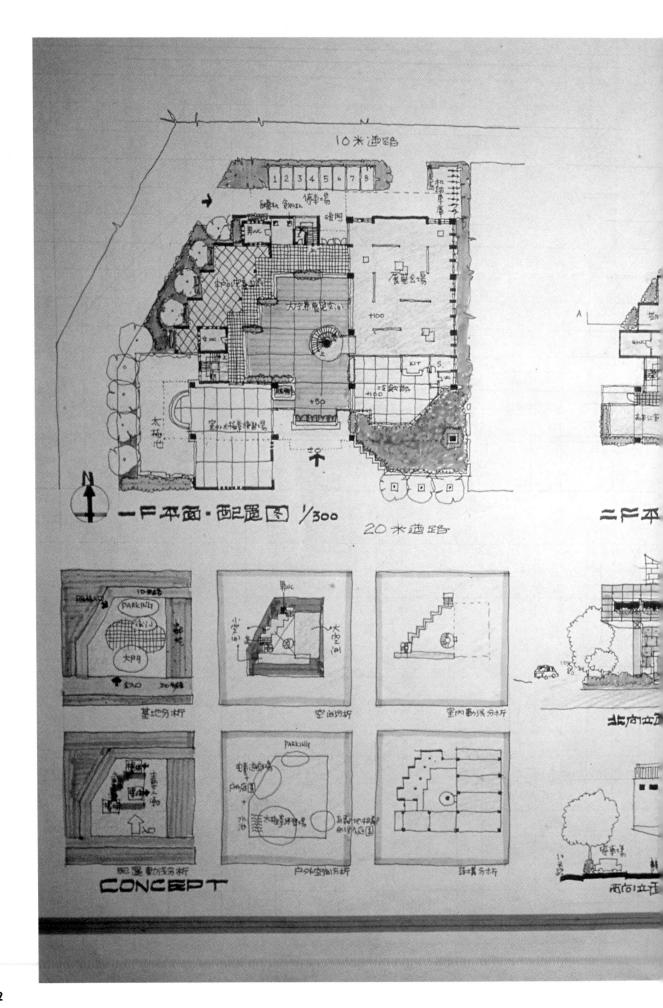

參考書目

書名	編著(譯者)	出版書局	出版日期
(1)建築內裝工程	鄭瑞全	總源書局	75.07
(2)木工與家具製造	羅夢彬	徐氏基金會	75. 10
(3)圖解造園施工手册	王銘琪	合歡出版社	73.09
(4)最新室內設計實務大全	杜台安	昇陽出版社	75.01
(5)現代室內設計全集	邱顯德	新形象出版社	
(6)現代室內設計實務	何從•涂正明	昇陽出版社	77
(7)建築圖學	崔光大	巨流圖書公司	67.07
(8)建築史	黃定國	大中國圖書公司	62
(9) 造園學	林進益	台灣中華書局	75.04
(10)室內設計基本製圖	陳德貴	新形象出版公司	72.09
(II)ART DECO INTERIORS	PATRICIA BAYER	THAMES AND HUDSON	1990
(12)ARCHITECTURE DETAILING	WENDY W. STAEBLER	WHITNEY	1988

精緻手繪POP叢書目錄

手繪POP的理論與實務

精緻手繪 POP 叢書①

事倫伯年 編著

精緻手繪POP

精緻手繪 POP 叢書②

●製作POP的最佳參考,提供精緻的海報製作範例 ●定價400元

● 最佳POP字體的工具書,讓您的POP字體呈多樣化 ● 定價400元

精緻手繪POP海報 精緻手繪 POP 叢書④ 編著

實例確範多種技巧的校園海報及商業海報

POINT

室內設計製圖 實務與圖例

出版者

新形象出版事業有限公司

負責人

地址

台北縣中和市235中和路322號8樓之1

電話

(02)2920-7133

傳真

(02)2927-8446

編審者 發行人 彭維冠

顏義勇

總策劃

陳偉昭

美術設計

金鼎設計研究室

美術企劃 美術繪圖 **温秀琴・**高琬琪・劉炳倫

吳文福・賴金女・黃秋蓉 興旺彩色印刷製版有限公司

製版所 印刷所

利林印刷股份有限公司

總代理

北星文化事業股份有限公司

地址

台北縣永和市234中正路462號B1

電話

(02)2922-9000

傳真

(02)2922-9041

網址

www.nsbooks.com.tw

郵撥帳號

50042987北星文化事業有限公司帳戶

本版發行

2009年9月

定價

NT\$650元整

■版權所有,翻印必究。本書如有裝訂錯誤破損缺頁請寄回退換 行政院新聞局出版事業登記證/局版台業字第3928號 經濟部公司執照/76建三辛字第214743號

室内設計製圖實務與圖例 / 彭維冠編著,.

--第一版.-- 台北縣中和市:新形象,**2009**.09

面 : 公分--

ISBN 957-8548-17-6(精裝)

1. 室内裝飾

967

82001970